PARIS

SOUS LE POINT DE VUE

PITTORESQUE ET MONUMENTAL,

OU ÉLÉMENS D'UN

PLAN GÉNÉRAL D'ENSEMBLE

DE

SES TRAVAUX D'ART ET D'UTILITÉ PUBLIQUE.

IMPRIMERIE D'ÉDOUARD PROUX ET Cie
RUE NEUVE-DES-BONS-ENFANS, 3

PARIS

SOUS LE POINT DE VUE

PITTORESQUE ET MONUMENTAL

OU ÉLÉMENTS D'UN

PLAN GÉNÉRAL D'ENSEMBLE

DE

SES TRAVAUX D'ART ET D'UTILITÉ PUBLIQUE.

PAR M. HIPPOLYTE MEYNADIER.

Paris.

DAUVIN ET FONTAINE, LIBRAIRES,
Passage des Panoramas, 35, et galerie de la Bourse, 1

1843.

TABLE DES MATIÈRES.

	Pages.
Avant-propos.	1

LIVRE PREMIER. — INTRODUCTION AU PLAN GÉNÉRAL D'ENSEMBLE. ... 5

| Chapitre I^{er}. | Paris. | 5 |
| — II. | Vues sur les moyens d'exécution. | 11 |

LIVRE DEUXIÈME. GRANDES VOIES DE COMMUNICATIONS ET VOIES DE DEUXIÈME ORDRE SUR LA RIVE DROITE. ... 15

— III	Grande rue du centre.	15
— IV.	Grande rue de l'Arsenal	19
— V	Grande rue du Nord-Est.	21
— VI.	Grande rue de l'Hôtel-de-Ville.	23
— VII.	Voies de deuxième ordre.	26

LIVRE TROISIÈME. — ESSAI SUR LA RIVE GAUCHE. ... 29

| — VIII. | Aperçu sur les causes du dépérissement de la rive gauche. | 29 |
| — IX. | Améliorations. — Grandes voies de communications et voies de deuxième ordre de la rive gauche. | 31 |

LIVRE QUATRIÈME. — CHOIX D'EMPLACEMENTS POUR DIVERS MONUMENTS D'UTILITÉ PUBLIQUE ... 45

— X.	Grande Halle.	45
— XI	Bibliothèque Royale. — Marché du Temple. — L'Annonciade.	50
— XII	Archives du royaume. — Hôtel Soubise.	55
— XIII	Hôtel-Dieu ou hôpital général.	59
— XIV	Parvis Notre-Dame. — Archevêché.	62
— XV.	Grand Mont-de-Piété. — Administration des Hospices.	65

—	XVI.	Abattoirs. — Casernes. — Établissements militaires.	71
—	XVII.	Académie royale de musique.	80
—	XVIII.	Musée d'artillerie.	88
—	XIX.	Exposition des produits de l'industrie française.	97

LIVRE CINQUIÈME. — MONUMENTS D'ART. — CRÉATIONS NOUVELLES. 100

—	XX.	Champs-Élysées.	100
—	XXI.	Le parc.	106
—	XXII.	Terrasse des Tuileries.	114
—	XXIII.	Pont Louis XVI.	119
—	XXIV.	Rampant de Chaillot. — Commémoration	123
—	XXV.	Ile Louviers.	128
—	XXVI.	Champ-de-Mars.	131
—	XXVII.	Stades vertes.	138
—	XXVIII.	Un mot sur ce qu'on appelle l'achèvement du Louvre.	241

LIVRE SIXIÈME. — SUITE D'EMBELLISSEMENTS. — REVUE ET CRITIQUE. 147

—	XXIX.	Coup d'œil sur Paris.	147
—	XXX.	Mairies.	150
—	XXXI.	Barrières.	155
—	XXXII.	Ponts.	157
—	XXXIII.	Péage.	160
—	XXXIV.	Attérissements. — Établissements sur l'eau.	162
—	XXXV.	Inscriptions des rues. Lave d'Auvergne.	165
—	XXXVI.	Pavé de Paris.	169
—	XXXVII.	Corps-de-garde.	171
—	XXXVIII.	Baraques. — Candélabres.	172
—	XXXIX.	Plantations.	176
—	XL.	Grilles monumentales.	177
—	XLI.	Malpropreté des édifices	179
—	XLII.	Bornes-Affiches — Le fléau.	181
—	XLIII.	Les cheminées.	185
—	XLIV.	Les mansardes	185

—	XLV.	Luxe et misère.	187
—	XLVI.	Licences.	189
—	XLVII.	Un édifice du Nord	191
—	XLVIII.	Vues sur la banlieue.	197

LIVRE SEPTIÈME. — LES MOYENS D'EXÉCUTION. — DERNIERS APERÇUS. 209

—	XLIX.	Aliénations	209
—	L.	Tableau raisonné des bâtiments et terrains susceptibles d'être aliénés.	212
—	LI	Contre-effet des aliénations.	222
—	LII	Dernières vues sur Paris. — Les errata. — La conclusion.	226
		Nomenclature des principaux monuments de Paris, encore debout, érigés depuis le règne de Henri IV (1).	241
		Le département des Beaux-Arts de l'ancienne maison du roi. — A monsieur de La Rochefoucauld duc de Doudeauville.	255

(1) Par erreur on a attribué à M. Huyot l'exécution des derniers travaux de l'Arc de Triomphe de l'Étoile. L'attique est de M. Abel Blouet, qui a succédé à M. Huyot et qui a terminé l'œuvre.

Avant-Propos.

Dans cette étude, il s'agit d'un système de grandes voies de communications nouvelles, projetées pour la ville de Paris; de l'examen et du choix des emplacements les plus favorables pour ses monuments d'art et d'utilité publique qui sont à édifier ou à reconstruire.

Pour reconnaître s'il y a harmonie entre la direction donnée aux grandes voies de communications et le choix des emplacements indiqués pour les monuments à édifier; pour reconnaître l'utilité de ce plan général d'ensemble, si la lecture ne suffit pas pour en faire comprendre d'abord toute l'économie, il fau-

dra nécessairement s'aider d'un plan quelconque de Paris.

Sur tous les points indiqués dans ce travail, soit pour déterminer les aboutissants d'une voie, soit pour déterminer l'emplacement d'un édifice, il conviendra, en suivant sa lecture, de piquer sur le plan qu'on aura sous les yeux, des épingles portant de petits pavillons de papier, comme font les stratégistes sur les cartes militaires.

Pour mieux apprécier l'ensemble et la direction des voies nouvelles, on posera, entre les marques de leurs extrémités, une étroite bande de papier, où on tirera, d'un point à l'autre, une ligne au crayon.

Ces précautions sont inutiles pour quiconque connaît un peu le terrain de Paris.

LIVRE PREMIER.

INTRODUCTION AU PLAN GÉNÉRAL D'ENSEMBLE.

CHAPITRE I.

Paris.

Paris a deux grandes divisions naturelles ; celle au delà de la rive droite, celle au delà de la rive gauche de la Seine.

Elles sont d'inégale étendue.

Leur superficie est coupée, traversée, subdivisée par quatorze cents rues, champ de manœuvres d'une population qui ne s'élève pas à moins de onze cent mille individus, en y comprenant les voisins d'une banlieue qui sème le pavé de Paris de ses plus intrépides marcheurs.

Il y a une rue pour chaque groupe de sept à huit cents âmes.

Cependant, pour lier convenablement les rapports d'intérêts que fait naître, entre tous les quartiers, le besoin des affaires, dans ce grand centre de la civilisation, ces rues paraissent souvent insuffisantes. On sent, alors, que Paris manque d'un système de grandes voies de communications, grands ar-

tères dans lesquels la population des petits affluents trouverait des issues convenables pour passer du centre aux extrémités, et refluer, réciproquement sans obstacles, vers le centre commun.

Le hasard, plus que le calcul, pendant l'enfantement lent et progressif de la grande cité, s'est chargé de la direction de ses rues.

A ce hasard, on doit des accidents qui excitent un vif intérêt, et donnent à Paris un cachet dont il faut se garder de jamais effacer l'écusson.

Ce hasard a beaucoup fait pour le Paris pittoresque; mais trop souvent il a créé des obstacles, là même où il eût été facile d'ouvrir des lignes pour l'utilité des relations. Dans une ville où les minutes sont comptées par les gens qui gagnent les heures comme par ceux qui les perdent, le problème à résoudre, pour chacun, serait, en partant d'un point quelconque, pour arriver à un autre, d'avoir toujours devant soi une ligne droite.

Mathématiquement, la solution du problème est impossible ; conditionnellement, relativement, abstractivement elle est possible.

Pour obtenir ce résultat, quelque surprenant que l'énoncé en puisse paraître, il suffirait d'ouvrir seulement quatre voies de grandes communications, et quelques voies de second ordre.

Ce n'est pas seulement pour répondre aux besoins de la circulation que les grandes voies sont nécessaires.

Avec des monuments qui sont les plus nombreux, les plus variés, et quelquefois les plus admirables du monde, Paris peut défendre sa suprématie; elle cessera d'être contestée, alors que ces monuments, dont il est fier à juste titre, auront devant eux, autour d'eux, l'espace, l'air qui font aussi vivre et grandir la pierre. Et cet air ne circulera, cet espace ne donnera la vie, que lorsque de grandes voies monumentales offriront, à l'œil ravi, un aspect de grandeur et de majesté que n'a pas encore le cœur de la ville.

L'ouverture de ces grandes voies assainirait des quartiers,

circonscrits dans ces grandes artères, où moitié de la population s'élève et grandit chétive, blafarde dans l'air vicié (1).

Pour triompher d'obstacles qui ont leur force bien plus, peut-être, dans la nature des idées que dans la nature des choses, les intérêts matériels, les intérêts de l'art, solliciteurs ardents des grandes améliorations urbaines, n'auraient pas à rougir d'appeler à leur aide la puissante voix de l'humanité.

Le triple résultat de l'assainissement, de l'embellissement monumental, des facilités plus grandes dans les voies de communication, donnerait encore, à des quartiers peu favorisés, une plus grande valeur locative qui ne s'établit jamais sans profiter à l'impôt.

Paris, fût-il à jamais privé des monuments merveilleux sans doute dont il attend encore l'érection, et qui seront les glorieux et derniers fleurons de sa belle couronne, n'en serait pas moins, avec son trésor d'aujourd'hui, la plus magnifique des villes, s'il possédait les grandes voies qui lui manquent.

On l'a dit : pour que Paris soit resplendissant, il ne faut qu'abattre. Pour ne pas rester dans les fictions, ajoutons vite : et rebâtir un peu ; cela complètera la justesse de l'aphorisme.

Paris a placé son assiette sur le sol de la manière la plus heureuse. Il faudrait peu d'art pour faire ressortir plus vivement les effets, magiques peut-être au point de vue pittoresque, d'une variété d'aspects qui le rendent magnifiquement exceptionnel. Il est à désirer qu'on tire tout le parti possible de ce don naturel.

Mais Paris ne saurait faire halte et sommeiller long-temps sur ce champ fleuri.

Il lui faut tous ses monuments ; ceux du passé qui ont tra-

(1) Un médecin nommé Courtois, demeurant rue des Marmouzets, avait des chenets à pommes de cuivre qu'on nettoyait régulièrement et qui s'oxidaient chaque matin avant l'usage de l'enlèvement des boues établi en 1663.

Dès l'application de cette mesure, il y eut moins de causes de maladies et on ne connut plus les contagions dans Paris.

versé les temps sans bouger ; ceux du présent qui défient déjà les siècles ; et ceux que des vœux impatients ont annotés comme formant un legs d'utilité publique dont nous devons doter le plus prochain avenir.

A cet égard, tout a été pensé, a été dit, a été écrit mille et mille fois peut-être.

Mais, où est le plan général d'ensemble projeté, combiné par l'autorité municipale et le gouvernement, pour former la corrélation de tous ces grands travaux d'art et d'utilité publique dans la ville de Paris?

Comme au temps passé, beaucoup de ces travaux entrepris de nos jours accusent quelqu'imprévoyance dans le choix des emplacements. Cette imprévoyance s'est manifestée dans la direction même de la percée de quelques rues, et Paris en a été affecté. Quelquefois le mal a été peu grave ; quelquefois plus notable et sans remède (1).

Avec un plan général d'ensemble, dressé selon la connaissance des besoins relatifs de toutes les portions de la population, les travaux de Paris eussent pris, dans certains cas, un tout autre caractère de grandeur et d'utilité.

Avec ce plan, il est tel travail dispendieux qui eût été ajourné ou rejeté, et tel autre, plus utile, qui eût été mis en voie d'exécution. S'il existe, il est couvert d'un voile, et tels travaux publics ou particuliers, entrepris sur tel et tel point,

(1) Tous les plans de Paris, vendus au public depuis vingt-cinq ans, portent l'indication de l'ouverture du boulevart Malesherbes, en projet dès cette époque. Aujourd'hui les travaux de percement sont en voie d'exécution. On ne comprend donc pas comment on a pu autoriser la construction, il y a cinq ou six ans, de la nouvelle rue Rumfort, dont un des côtés se trouve fort bien placé dans l'alignement de ce nouveau boulevart, mais dont l'autre est placé dans son axe, parce que la rue n'a pour largeur que la moitié de celle que doit avoir le boulevart. Il faudra donc abattre cette série de belles maisons pour disposer du terrain qui naguères était encore libre. Sur la rue Lavoisier, bâtie en même temps, il faudra également faire une tranchée pour le passage du boulevart.

dénotent que ce plan n'a pas l'ampleur qu'on pourrait désirer, mais ils dénotent, plutôt, son absence complète.

Cette étude n'est point faite avec le désir de trouver en défaut les autorités qui président à l'exécution des travaux d'art, d'embellissement et d'utilité publique ; et nul ne saurait s'offenser d'opinions indépendantes qui signalent des erreurs selon elles, sinon des fautes, mais qui tiendront compte aussi de tout le bien qu'on a fait.

Convaincu qu'aucun plan général d'ensemble n'a été dressé et arrêté ; convaincu des inconvénients graves qui résultent de cette omission ; convaincu qu'un plan général, qui serait soumis à la discussion publique, serait un bienfait, y a-t-il témérité à se placer sur le terrain des agents du Gouvernement pour offrir à l'autorité, en même temps qu'aux habitants de la cité, le fruit d'études, de calculs entrepris avec un sincère amour des arts, un sincère amour de la patrie ?

Toutes les questions d'intérêt général sont du ressort de la presse ; et ses appréciations sont honorables dès qu'elles sont consciencieuses.

C'est en parcourant Paris dans tous les sens ; c'est en voyant ses sites aux différentes heures du jour ; c'est en observant attentivement les directions que prennent les foules à la sortie de tel ou tel lieu ; c'est en observant les oscillations des masses plébéiennes sur la voie publique ; c'est en pénétrant dans les coins et recoins de toutes les vieilles rues, les plus étroites, les plus obscures ; c'est en calculant le temps que prend le parcours de telle distance à telle autre ; c'est en se constituant d'intention, sinon de fait, propriétaire ou locataire de telle ou telle circonscription ; c'est en se créant des besoins imaginaires ou réels dans tel ou tel quartier ; c'est en se rendant compte de la nature des intérêts qui occupent plus particulièrement tel ou tel point de ce grand foyer où s'élaborent toutes les questions de l'ordre social, qu'on peut apprécier la nécessité des grandes voies de communications qui manquent à Paris, et qu'on peut indiquer, avec plus de sûreté, les points les plus utiles pour leur départ, leur traversée et leurs aboutissants.

C'est en accomplissant toutes ces conditions; c'est en visitant les établissements publics; c'est en faisant une étude de leurs dimensions actuelles; c'est en se rendant compte de leurs besoins d'agrandissement et d'améliorations; c'est en étudiant, pour ainsi dire, les habitudes de la portion de public qui les hantent plus particulièrement; c'est en se rendant compte de l'influence qu'exercerait, sur ces habitudes, soit en bien, soit en mal, tel ou tel déplacement, qu'on peut encore indiquer, avec plus de sûreté, tel ou tel emplacement qui conviendrait le mieux à tel ou tel monument.

Peu de gens, peut-être, ont eu le temps, la volonté, le besoin de se consacrer à pareille étude. Elle peut paraître aride : elle est pleine d'intérêt. Elle porte la pensée sur mille choses utiles; sur mille choses qui mettent en renom ceux qui les accomplissent; sur mille choses, brillante mosaïque enchâssée au blason de la cité.

Henri IV avait conçu lui-même un plan d'ensemble qui reçut un commencement d'exécution. Sa bonne ville eût été, dès lors, la ville merveilleuse. Le fer de Ravaillac arrêta cette œuvre dont le héros couronné se serait glorifié. Aujourd'hui, le déplacement des intérêts matériels, la direction qu'ont prise les habitudes, sur une pente de plus de deux siècles, et l'immense développement de Paris, ne permettent pas de revenir à ce plan.

Avant Henri, de somptueux ornements avaient été érigés dans Paris; mais aucun roi n'avait fait diriger des travaux de constructions ou une suite d'édifices sur un plan régulier, pour embellir la ville elle-même. Aucun des successeurs de ce prince n'a négligé cet exemple : justice à tous, nous leur devons bonne part de la splendeur de Paris (1).

(1) Ce Prince avait conçu, lui-même, le plan d'un réseau de rues monumentales qui devait couvrir le vaste emplacement des terrains du Temple. Sa mort anéantit l'exécution de ce projet.—Il avait cédé au président du Harlay les terrains où se sont élevés les bâtimens de la place Dauphine, à la condition de les édifier d'après un plan monumental.

Des progrès incontestables dans la connaissance des arts, dont le goût s'est généralisé ; les perfectionnements apportés dans le travail des matériaux qui participent à la constitution d'un édifice ; les inventions heureuses, convenablement expérimentées et qui sont applicables aux parties d'ornements et de décorations ; le besoin, peut-être, de faire comprendre à tous l'immensité des ressources de la France, l'élévation de ses pensées ; le besoin d'ouvrir une arène plus vaste au génie de nos artistes nous font une loi d'achever une œuvre si royalement commencée. Belle mission du passé que le présent jaloux ne laissera pas à l'avenir.

En annexant un plan de Paris à cette étude, on jugera d'un seul coup d'œil la disposition des lignes indicatives des grandes voies de communication. Mais, s'il est permis d'appliquer ainsi cette expression, la physiologie du projet ne peut être comprise que par la connaissance des raisons déduites en faveur de chaque ligne indiquée.

De même, le choix de tel emplacement, pour tel monument, n'étant pas un choix capricieux, les motifs de cette préférence devaient être discutés.

Mêlant à ces études l'indication de plusieurs embellissements, précieux peut-être pour la ville de Paris, il fallait encore entrer, à cet égard, dans une discussion, car il ne suffit pas de désigner des combinaisons utiles pour les voir s'accomplir.

Si l'étude a été attrayante, la discussion du projet menace l'écrivain de son aridité. Ne sont-ce pas toujours les mêmes formules qui sont prescrites à sa plume, pour parler de toutes ces rues, de tous ces emplacements, de tous ces carrefours qu'il a pu parcourir, étudier avec intérêt, lui qui ne les voit pas sans y découvrir, pour les arts, de nouveaux éléments de conquêtes, mais que le public n'a sans doute pas encore placés dans le même domaine.

Afin de moins abuser de la patience du lecteur, qui cherchera plus particulièrement à connaître les vues de l'auteur, sur les quartiers dans lesquels ce lecteur a pu placer ses ité-

rêts, ses affections et même circonscrire ses goûts, toute proposition qui se rattache à l'exécution du plan général d'ensemble, forme un chapitre spécial.

Cette division, dans la forme du discours, viendra en aide, peut-être, à l'enfantement de la pensée, et l'entourera d'un peu plus de clarté, sans rompre l'ensemble du grand damier sur lequel reposent toutes les figures de ce jeu d'échecs.

CHAPITRE II.

—

VUES SUR LES MOYENS D'EXÉCUTION.

Pour mettre à exécution un plan général d'ensemble des grands travaux d'art et d'utilité publique qu'attend la ville de Paris, il se présente à l'esprit une combinaison qui paraît féconde en ressources.

Elle naîtrait d'un principe d'alliance entre l'Etat, la ville et la liste civile.

Ces trois êtres abstraits ont une commune origine. Ils sont enfants d'une même mère : la patrie. Leur fraternité n'est point fictive, et la loi de famille, en les jetant sur trois routes différentes, ne leur permet qu'un but : le bien public.

Il leur est prescrit de vivre, à ces êtres abstraits, sans qu'il leur soit possible de jamais atteindre leur majorité. On les a vus quelquefois, dans leur marche à travers les siècles, conduits, par leurs curateurs respectifs, dans des sentiers obscurs, inconnus, détournés du but. Quand ils s'y égarent, c'est un malheur que le temps seul a le privilége de réparer.

Ces égaremens ne seraient pas aussi fréquents si des intérêts privés ne s'enfantaient, ne naissaient, ne vivaient, ne jouissaient dans ces sentiers obscurs pour disparaître, enfin, devant un éclat de lumière inattendu, comme ces larves d'insectes qui naissent la nuit pour subir la lumière d'un jour et mourir.

Si nous ne rencontrons pas ces intérêts sur nos pas, notre marche sera plus rapide, mais s'il faut les combattre et un seul

ils nous écraseront. Nous n'aurons que l'honneur de leur avoir fait tirer l'épée.

Par suite des transformations qui ont eu lieu dans la possession des propriétés, depuis 1789 ; par suite de besoins du service public instantanément révélés, l'Etat, lorsque les circonstances l'exigeaient, désignait le local, l'emplacement dont il pouvait le plus facilement disposer, dans le moment même, pour asseoir l'établissement dont l'urgence était décrétée. Faits sans études préliminaires convenables, le choix du local, le choix de l'emplacement se sont souvent trouvés mauvais. Ces deux inconvénients réunis ont donné lieu, pendant un demi-siècle, à des dépenses énormes qui sont venues constamment frapper sur le trésor public (1).

Si ces emplacements, si ces divers locaux eussent été parfaitement appropriés aux besoins des établissements qu'on y fondait, les finances de l'Etat pourraient représenter aujourd'hui une somme égale, peut-être, à celle nécessaire pour les frais des constructions monumentales devenues indispensables.

La communauté de vues et d'intérêts qu'il faudrait établir entre l'Etat, la ville et la Liste civile, pour les faire agir, dans cette question, comme s'ils étaient un seul et unique maître d'un vaste bien, réparerait le mal du passé et donnerait dans l'avenir des résultats dont ces trois êtres abstraits profiteraient eux-mêmes, en reprenant leur forme individuelle, pour continuer chacun, avec le cortége de ses curateurs, la route qui lui est propre.

(1) L'École royale des Ponts-et-Chaussées, rue Hillerin-Bertin, va être transférée, rue des Saints-Pères, dans l'hôtel que vient de quitter le Ministère des Travaux publics. Dans cet hôtel on avait déjà logé le Ministère des cultes et le Ministère de l'Instruction publique qui a été lui-même transféré rue de Grenelle où il est actuellement, dans un autre hôtel qui a été occupé aussi par le Ministère du commerce, transféré encore lui-même rue de Varennes. Enfin le Ministère des Travaux publics a été installé dans un hôtel qui avait été occupé par le Conseil d'Etat, etc., etc., etc.

Cette communauté de vues, et l'alliance d'intérêts à cet égard, ne sont si absolument nécessaires, que parce que le système du plan général d'ensemble, en ce qui concerne l'érection ou la réédification des monuments d'arts et d'utilité publique dans Paris, repose en partie sur l'emploi d'emplacements ou de locaux qui deviendraient l'objet de transmissions diverses entre l'Etat, la ville et la Liste civile.

L'étude du plan d'ensemble fera en effet reconnaître que, dans cette affectation de propriétés diverses, à des établissements spéciaux, il est tel emplacement, que possède l'Etat, qui serait plus utilement affecté à la ville ou à la Liste civile; elle fera reconnaître que tel autre, que possède la ville, pourrait être plus utilement employé par l'Etat ou la Liste civile; que tel autre, enfin, donné en usufruit à la Liste civile, serait plus utilement affecté aux besoins de la ville ou de l'Etat. Ces échanges, ces transmissions ne seraient jamais effectués que sous l'empire d'un besoin public, et sans jamais porter atteinte aux convenances qu'il faut toujours savoir respecter.

Mais ce ne serait aussi que sous l'empire d'un accord noble et généreux, abstraction faite de toutes vaines et puériles questions d'amour-propre entre les administrations, qu'on pourrait entreprendre ces permutations utiles et glorieuses pour tous, ainsi qu'il faut s'efforcer de le faire sentir.

Eh! que perdrait chacun à favoriser, par un bon vouloir, une affectation utile et glorieuse pour tous?...... Qui pourrait se dire lésé?.... Lésé en quoi, comment?..... Où sont les intérêts qui auraient à souffrir? Nulle part, si on crée, à l'aide du sacrifice imposé, une chose utile et glorieuse pour tous : une chose dans laquelle les arts, les sciences, les lettres et l'humanité auraient une large part.

En présence du bien public, qui est le but marqué, et au moment de le toucher simultanément de leurs puissantes mains, il ne peut y avoir division entre l'Etat, la ville et la Liste civile. Chacun restera fidèle à la loi de famille.

Les propriétés, les emplacements mis à l'index pour servir à l'exécution du plan général d'ensemble, sont désignés dans la

ils nous écraseront. Nous n'aurons que l'honneur de leur avoir fait tirer l'épée.

Par suite des transformations qui ont eu lieu dans la possession des propriétés, depuis 1789; par suite de besoins du service public instantanément révélés, l'Etat, lorsque les circonstances l'exigeaient, désignait le local, l'emplacement dont il pouvait le plus facilement disposer, dans le moment même, pour asseoir l'établissement dont l'urgence était décrétée. Faits sans études préliminaires convenables, le choix du local, le choix de l'emplacement se sont souvent trouvés mauvais. Ces deux inconvénients réunis ont donné lieu, pendant un demi-siècle, à des dépenses énormes qui sont venues constamment frapper sur le trésor public (1).

Si ces emplacements, si ces divers locaux eussent été parfaitement appropriés aux besoins des établissements qu'on y fondait, les finances de l'Etat pourraient représenter aujourd'hui une somme égale, peut-être, à celle nécessaire pour les frais des constructions monumentales devenues indispensables.

La communauté de vues et d'intérêts qu'il faudrait établir entre l'Etat, la ville et la Liste civile, pour les faire agir, dans cette question, comme s'ils étaient un seul et unique maître d'un vaste bien, réparerait le mal du passé et donnerait dans l'avenir des résultats dont ces trois êtres abstraits profiteraient eux-mêmes, en reprenant leur forme individuelle, pour continuer chacun, avec le cortége de ses curateurs, la route qui lui est propre.

(1) L'École royale des Ponts-et-Chaussées, rue Hilerain-Bertin, va être transférée, rue des Saints-Pères, dans l'hôtel que vient de quitter le Ministère des Travaux publics. Dans cet hôtel on avait déjà logé le Ministère des cultes et le Ministère de l'Instruction publique qui a été lui-même transféré rue de Grenelle où il est actuellement, dans un autre hôtel qui a été occupé aussi par le Ministère du commerce, transféré encore lui-même rue de Varennes. Enfin le Ministère des Travaux publics a été installé dans un hôtel qui avait été occupé par le Conseil d'Etat, etc., etc., etc.

Cette communauté de vues, et l'alliance d'intérêts à cet égard, ne sont si absolument nécessaires, que parce que le système du plan général d'ensemble, en ce qui concerne l'érection ou la réédification des monuments d'arts et d'utilité publique dans Paris, repose en partie sur l'emploi d'emplacements ou de locaux qui deviendraient l'objet de transmissions diverses entre l'Etat, la ville et la Liste civile.

L'étude du plan d'ensemble fera en effet reconnaître que, dans cette affectation de propriétés diverses, à des établissements spéciaux, il est tel emplacement, que possède l'Etat, qui serait plus utilement affecté à la ville ou à la Liste civile ; elle fera reconnaître que tel autre, que possède la ville, pourrait être plus utilement employé par l'Etat ou la Liste civile ; que tel autre, enfin, donné en usufruit à la Liste civile, serait plus utilement affecté aux besoins de la ville ou de l'Etat. Ces échanges, ces transmissions ne seraient jamais effectués que sous l'empire d'un besoin public, et sans jamais porter atteinte aux convenances qu'il faut toujours savoir respecter.

Mais ce ne serait aussi que sous l'empire d'un accord noble et généreux, abstraction faite de toutes vaines et puériles questions d'amour-propre entre les administrations, qu'on pourrait entreprendre ces permutations utiles et glorieuses pour tous, ainsi qu'il faut s'efforcer de le faire sentir.

Eh ! que perdrait chacun à favoriser, par un bon vouloir, une affectation utile et glorieuse pour tous ?...... Qui pourrait se dire lésé ?... Lésé en quoi, comment ?..... Où sont les intérêts qui auraient à souffrir ? Nulle part, si on crée, à l'aide du sacrifice imposé, une chose utile et glorieuse pour tous : une chose dans laquelle les arts, les sciences, les lettres et l'humanité auraient une large part.

En présence du bien public, qui est le but marqué, et au moment de le toucher simultanément de leurs puissantes mains, il ne peut y avoir division entre l'Etat, la ville et la Liste civile. Chacun restera fidèle à la loi de famille.

Les propriétés, les emplacements mis à l'index pour servir à l'exécution du plan général d'ensemble, sont désignés dans la

série des divers chapitres qui se rattachent à cette question.

L'exécution des grandes voies de communications, et certaines parties relatives aux embellissemens de la capitale, peuvent être favorisées par l'Etat, au moyen d'un allégement d'impôt temporaire; allégement momentané qui lui préparerait de plus belles ressources pour l'avenir (1). Elles peuvent être favorisés par le parti, grand et hardi, que prendrait la ville d'acquérir, pour son compte, à elle, les terrains sur lesquels s'étendraient les voies, en vue de revendre, en temps opportun, partie de ces mêmes terrains, alors que les travaux de la ville en auraient peut-être doublé et triplé la valeur.

En présence des grands intérêts généraux, devant lesquels toute autre combinaison serait impuissante pour l'amélioration de Paris, la moralité de cette dernière mesure est incontestable.

Riche et puissante par ses revenus, dont la source est intarissable; riche et puissante par le crédit que ces revenus lui ouvrent, la ville peut se jeter dans des combinaisons hardies et cependant réglées par la sagesse. Alors, gloire pour elle; bien-être et profit pour tous les enfans de la cité (2).

(1) Ce mode a été employé diverses fois, entre autres pour l'exécution des rues de Rivoli et Castiglione.

(2) Pour forcer l'exécution de la rue Rambuteau, la ville a acheté des propriétés qu'elle a revendues morcelées et qui lui ont ainsi donné un notable bénéfice.

Quand la ville réalise un bénéfice, il profite évidemment à tous les membres de la grande famille de la commune.

LIVRE DEUXIÈME.

GRANDES VOIES DE COMMUNICATIONS ET VOIES DE DEUXIÈME ORDRE SUR LA RIVE DROITE.

CHAPITRE III.

GRANDE RUE DU CENTRE.

L'état actuel du mouvement de la circulation dans l'espace compris entre les rues Saint-Denis et Saint-Martin, depuis le quai où elles naissent jusqu'au boulevart où elles aboutissent, les rend insuffisantes aux besoins de cette circulation. Il n'est pas d'heure de la journée qui n'y soit marquée par des embarras et des chocs de voitures. Les piétons s'y poussent, s'y heurtent, y luttent contre les chances de mille et mille accidents.

Les améliorations de la voie publique, en général, celles données à quelques quartiers en communication avec ces deux rues, dans toute leur étendue, loin de diminuer la masse flottante qui anime tout cet espace, tend au contraire à l'accroître. La position des diverses branches industrielles et commerciales dans leurs affluents, où se sont concentrées des ha-

bitudes d'intérêts, rendent cet accroissement de plus en plus considérable : ainsi le veut l'action des affaires. Ces deux voies de communication seront donc toujours insuffisantes, fussent-elles élargies chacune comme pourra le permettre le lent et pénible alignement qu'elles devront subir.

Pour sortir d'embarras, les difficultés ne sont peut-être pas immenses, les dépenses ne seraient peut-être pas très onéreuses pour la ville; mais ce qui est péremptoire, c'est le besoin de créer, dans la direction même de ces deux rues, et le plus près possible d'elles-mêmes, une troisième voie qui donnera toutes les facilités que la circulation réclame.

Cette voie centrale devrait être ouverte sur une large échelle, ainsi que le veulent les besoins signalés et les exigences de l'art; car il est à remarquer que, de la rivière aux boulevarts de l'intérieur, il n'existe pas, au cœur de Paris, une seule communication ouverte dans des conditions monumentales.

Sa ligne partirait de la place même du Châtelet, pour aboutir au boulevart, entre les portes Saint-Martin et Saint-Denis. Quel que soit le peu d'écartement des deux vieilles rues, on obtiendrait le plus utile des résultats. On ne déplacerait, violemment, aucune des industries acclimatées dans ces vieux quartiers, et qui se révoltent à toute idée d'émigration. Cette disposition rendrait la circulation on ne peut plus facile à toutes les heures du jour; elle contribuerait certainement à donner aux terrains destinés aux façades des maisons, sur toute la longueur de la rue, une valeur proportionnelle qu'ils n'ont pas. A cet égard, on verrait s'accomplir des résultats plus importants que ceux donnés par le percement de la rue Rambuteau.

Cette percée n'attaquerait aucun monument d'art; elle ne rencontrerait dans leur longitude que les rues Bourg-l'Abbé et du Ponceau, ce serait un faible désavantage. Ces rues, qui ont si peu de largeur, ne seraient vivement attaquées que du côté où les cours laissent le plus de lacunes dans les constructions.

En examinant sur le plan le tracé de cette voie, en se portant sur les lieux mêmes, en se rendant compte du mouvement de la circulation, on reconnaîtra l'utilité de cette communication; on reconnaîtra qu'elle est, sous le point de vue monumental, d'une indispensable nécessité pour lier majestueusement le centre des quais au centre des boulevarts.

Cette voie de premier ordre devrait avoir de seize à dix-huit mètres de largeur; plus même si la valeur des terrains n'y faisait pas trop obstacle, et des trottoirs de plus de deux mètres cinquante centimètres devraient y être ménagés pour la plus grande sûreté, pour la plus grande aisance des piétons.

Sans faire les constructions entièrement uniformes dans toute la longueur de la rue; ce qui serait triste et monotone pour une ligne aussi longue; il serait bien, cependant, qu'elles fussent faites sous certaines conditions, pour les élévations, pour le choix des matériaux, pour des dispositions symétriques qui ne nuiraient pas au pittoresque et assureraient un effet plus monumental.

Cette rue, si elle ne se prolongeait que jusqu'au boulevart, serait incomplète encore; il ne faudrait pas que les voitures de charge, qui auraient à le dépasser, fussent forcées de se jeter à droite, à gauche, pour gagner les faubourgs Saint-Martin et Saint-Denis; il en résulterait des embarras peut-être nuisibles. A ces passages si importants, il vaut toujours mieux, qu'au besoin, les grosses voitures puissent continuer leur route en ligne droite, au lieu d'entrer dans la voie transversale. En prolongeant la rue, ce serait diminuer l'inconvénient.

Mais, comme embellissement, l'effet serait grandiose si cette prolongation était poussée jusqu'au mur de clôture de Paris. Là, il y aurait un rond-point, au centre duquel s'élèverait une colonne monumentale pour déterminer un bel effet de perspective.

Avant de parvenir à ce rond-point, la voie se bifurquerait en deux rues de très peu de longueur, dont l'une toucherait à la barrière Saint-Martin, l'autre à la barrière Saint-Denis.

Cette immense voie serait animée par d'autres détails

d'art placés dans son axe : la disposition actuelle des terrains le permettrait. Une place serait ménagée dans la partie qui traverserait le faubourg, à la hauteur de la foire Saint-Laurent. Cette place, plantée d'arbres, pourrait avoir une fontaine d'où jailliraient des eaux abondantes. A ce point de vue, et par suite de la disposition des terrains, qui seraient en pente et plus élevés là que vers la partie du boulevart, elle produirait le plus grand effet.

Dans le bas de la rue, à la distance à peu près de la cour Batave, au centre du carrefour que formeraient deux rues transversales de premier ordre aussi, qui seront indiquées, il pourrait y avoir encore une autre fontaine jaillissante, placée ainsi dans la perspective des six rayons de l'hexagone.

Enfin, sur la place du Châtelet, qui serait la tête de cette rue, il y aurait encore, pour l'effet de la perspective, une colonne monumentale. Les proportions de la rue, la magnificence du projet, rendraient nécessaire l'érection d'un monument plus important que celui qui décore actuellement cette place ; ce monument, déjà trop grêle, pourrait être facilement porté sur une autre place plus conforme à ses proportions.

CHAPITRE IV.

GRANDE RUE DE L'ARSENAL.

Cette voie, partant du quai des Célestins à la jonction de la rue Saint-Paul, aboutirait directement à la Bourse, en débouchant vers l'angle formé par les rues Notre-Dame-des-Victoires et Joquelet. Sa ligne passerait devant l'antique hôtel de Sens, ce dernier débris, encore debout, de nos arts au XV^e siècle. Plus bas, elle traverserait la place du Marché-Saint-Jean ; joindrait la grande rue du centre près la cour Batave, et formerait deux des rayons du carrefour hexagone, que décorerait splendidement la grande fontaine monumentale, déjà indiquée pour servir de point de perspective aux six branches de ce carrefour. Pour atteindre la place de la Bourse, elle aurait pénétré dans une succession de quartiers où toutes les lignes de rues sont constamment brisées, et ralentissent la marche des piétons et des voitures par des détours incessants qui prolongent encore les distances.

Avec le plan, on reconnaîtra que cette voie rapproche l'île Saint-Louis, tout le quartier de l'Arsenal, tout le quartier à l'orient de l'Hôtel-de-Ville, d'un cinquième de distance. Le quartier de la Halle-aux-Vins, celui du Jardin-du-Roi ; tout Bercy, cet immense entrepôt de commerce ; tout le quartier qui s'étend de la rue du Faubourg-Saint-Antoine jusqu'à la Seine, profiteront de cette importante abréviation.

En raison de son utilité au point de vue commercial ; en raison de la valeur qu'elle doit nécessairement donner à des

quartiers appauvris par des émigrations auxquelles poussent les difficultés des communications plus encore que la distance; en raison de l'assainissement qu'elle apportera dans des quartiers où l'air semble plus particulièrement vicié, cette voie, parfaitement étudiée, sera considérée peut-être comme la plus utile. Elle facilite les communications de toutes les entreprises de diligences; de la poste avec les barrières d'Italie et de Charenton, têtes des routes de l'est et du midi, et le chemin de fer d'Orléans.

Au point de vue monumental, elle donnera lieu à la spéculation de rebâtir avec profit la place Saint-Jean, assez grande pour recevoir une décoration importante qui luttera d'effet avec la fontaine du carrefour de la grande voie du centre. Elle aura pour rideau, du côté nord-ouest, les arbres et la belle architecture de la Bourse; du côté sud-est, elle aura l'espace, les hautes futaies de l'île Louviers, si la sagesse municipale les préserve à temps des coups de la cognée. Enfin, en s'approchant du terme, le palais réduit des archevêques de Sens, bâti par Tristan de Salazar, et si digne encore d'un curieux intérêt; puis le monument où le grand-maître de l'artillerie, ce brave, grand-maître aussi de l'économie politique, recevait son ami et son maître Henri IV; les greniers dus à la prévoyance de Napoléon, et le pont hardi qui a pris le nom de sa plus glorieuse victoire.

Ce sont des conditions artistiques d'un séduisant effet, auquel vient heureusement se mêler l'intérêt historique.

CHAPITRE V.

GRANDE RUE DU NORD-EST.

Cette voie est le troisième percement de grande communication, dont la ligne donne deux rayons au carrefour hexagone formé du croisement de la grande rue du centre, de la grande rue de l'Arsenal et de cette grande rue du nord-est.

Elle s'étendrait d'un point pris dans des terrains au sud-est de la barrière Ménilmontant, jusqu'à l'angle nord-est de la colonnade du Louvre.

Elle traverserait le canal au bas de la rue Ménilmontant, le boulevard du Temple à l'angle formé par les dernières maisons comprises entre ce boulevard et la rue des Fossés-du-Temple. Elle entrerait dans le quartier du Marais, traverserait la rue Charlot à la hauteur environ de la rotonde du Temple, les quartiers Saint-Martin et Saint-Denis dans leur plein centre, le quartier des grandes Halles, le quartier Saint-Honoré, dans la partie qui réclame une issue capitale, et finirait par aboutir à la place du Louvre, en s'ouvrant passage à travers les rues de la Monnaie, de l'Arbre-Sec et rue Bailleul.

En suivant, sur le plan, cette grande ligne de communications, on est frappé de son importance. En effet, si, du Louvre et de toutes les parties d'un grand rayon pris autour de ce palais, l'on veut se porter dans la direction du quartier immense compris entre deux points extrêmes, la porte Saint-Martin et la Bastille, on ne trouve pas une seule ligne qui coupe ce grand triangle dans une direction oblique, comme le fait la ligne indiquée. Il résulte de cette condition, que quiconque

veut se porter, du Louvre ou de ses environs, dans le haut des quartiers placés entre les points extrêmes indiqués, se trouve forcé, pour arriver à sa destination, de suivre des directions qui sont tantôt parallèles, tantôt perpendiculaires à la rivière; et ce n'est qu'en chevauchant péniblement, en faisant des zigzags d'angles droits, que l'on atteint le but.

Bien que cet inconvénient soit souvent répété dans Paris, ainsi que le démontre l'étude de son plan général; bien que ce soit un de ceux qui frappent le plus peut-être les intérêts des quartiers en souffrance signalés à la sollicitude de la municipalité, on remarquera ce quartier comme le seul, entre tous, qui n'ait pas quelques lignes obliques qui divisent triangulairement les grands carrés.

La voie indiquée détruirait ce grave inconvénient pour une des populations les plus affairées de Paris; elle rendrait la vie à des portions de quartiers auxquelles il ne manque plus que ce bienfait pour s'animer et redevenir prospères; pour d'autres, elle serait un moyen d'assainissement.

Cette voie compléterait, sur la rive droite, un système qui a pour objet de diviser tous les quartiers en des triangles circonscrits dans de grandes artères de communications qui, de tous les points extrêmes, au moyen de lignes intermédiaires existant déjà et formant les veines de chaque grand triangle, permettraient à la population de pénétrer, par les lignes les plus courtes possibles, dans les latitudes où doit l'amener le besoin des affaires.

Au point de vue monumental, cette grande voie rencontre des conditions également heureuses. Par une extrémité, elle a la perspective de la colonnade du Louvre; par l'autre, c'est une demi-lune spacieuse dont la grande ligne diamétrale est fermée par le mur d'enceinte; et, dans l'axe de la rue, on pourrait placer, sur cette demi-lune, une aiguille monumentale qui s'élancerait au milieu de plantations magnifiques un jour. En parcourant toute sa ligne, on jouirait des aspects variés qu'offriraient à la vue les abords du canal, la traversée des boulevarts et le point capital du carrefour hexagone.

CHAPITRE VI.

GRANDE RUE DE L'HÔTEL-DE-VILLE.

Cette voie qui devait partir du Louvre, alors qu'on était encore assez aveugle pour ne plus savoir apprécier la valeur de l'un de nos plus précieux monuments du moyen-âge, est en projet depuis dix règnes. Si on l'exécute, ce qu'il faut espérer, sous l'empire des pensées conservatrices qui s'attachent actuellement aux arts, elle aura sa tête contre le chevet de Saint-Germain.

Depuis ce point, jusqu'aux abords de la place Saint-Jean, c'est un percement complet à faire à travers les rues de Paris les plus étroites, les plus obscures, les plus tortueuses, et qui sont, à cet égard, les rivales de tous les petits couloirs de la cité.

A partir des abords de la place Saint-Jean, jusqu'à la place de la Bastille, ce n'est plus qu'un redressement, mais très majeur, de toute la rue Saint-Antoine.

On conçoit l'importance que l'on a toujours attachée à l'exécution de ce projet, constamment ajourné par des raisons d'économie; constamment remis en lumière pour retomber encore dans l'ajournement.

On peut croire, cependant, que si la ville acquérait directement elle-même, non seulement les terrains nécessaires à la largeur de la voie, mais encore ceux nécessaires à la réédification des maisons qui formeraient les deux côtés de la rue, elle trouverait, dans la revente de ces terrains, les mêmes ré-

sultats qu'elle a obtenus dans l'acquisition et la revente des terrains nécessaires à la création de la rue Rambuteau.

L'utilité de cette rue a pu être contestée sous le point de vue commercial, parce qu'en effet, elle va dans la direction de vingt rues qui sont comprises, comme elle le serait, entre les quais, d'une part, et de l'autre, entre le haut de la rue Saint-Honoré, et les rues des Lombards et de la Verrerie.

Mais pour l'assainissement de quartiers infects, elle est indispensable; et, dans cette étude, elle fait la base du triangle qui a la place hexagone du centre pour sommet, et pour points extrêmes la place du Louvre et la place Saint-Jean. Ce grand triangle est ouvert au centre de sa base par la place du Châtelet et celle que l'on propose de créer pour l'établissement de la grande halle. Sous de telles conditions, on reconnaîtra que cette voie devient même indispensable pour les besoins de la circulation.

Sous le point de vue monumental, elle rentre dans les grandes voies de premier ordre. Elle est nécessaire à la majesté du Louvre et de l'Hôtel-de-Ville. Elle anoblit l'aspect d'un quartier populeux dont la traversée, quoique facile, par suite de la multiplicité des rues qui suivent parallèlement la même direction, devient une occasion de dégoût, car c'est le plus fangeux de la ville : on le trouve encore boueux après des sécheresses de deux mois.

Cette voie, comme les trois grandes voies déjà indiquées, ne manquerait pas d'effets pittoresques, produits des combinaisons de l'art. A son extrémité de l'Ouest, ne pourrait-elle pas avoir un hémicycle dont la ligne diamétrale serait parallèlement placée devant la colonnade du Louvre? Dans cet hémicycle, limité par des bornes enchaînées, seraient enfermées la vieille basilique; une fontaine monumentale, dans le style gothique, placée au nord de Saint-Germain, et qui s'harmonierait, par les dispositions de son architecture, avec le temple chrétien. Des plantations, auxiliaires toujours heureux des monuments de tous les âges, ajouteraient, par le charme de leur mobilité et celui de leur ombrage, au charme de la vieille paroisse,

si noble, si grande encore, près des grandeurs du Louvre.

Dans la traversée de l'*Ouest* à l'*Est*, on sera bientôt en vue de la place du Châtelet et de son monument, d'un côté; de l'autre, des pavillons de la halle monumentale et de la fontaine jaillissante qui doit faire le point de perspective des six rayons de lignes dont elle est le centre.

Ce sera plus loin la vue imposante de la Tour-Saint-Jacques, immense fantôme qui se dressera dans l'axe même de cette rue et produira l'effet le plus inattendu. Ce sera la place de l'Hôtel-de-Ville; les monumens que sa large voie mettra à découvert; la façade du Boccador, Notre-Dame, et le flot des populations du quai. On passera devant la façade Nord de cet Hôtel-de-Ville, et l'artiste, l'amateur détourneront la tête pour saisir, en passant, la perspective de la brillante façade de l'Est, œuvre de Lesueur, celui-là notre contemporain. Plus loin, ce sera la place Saint-Jean et son monument. Plus loin encore ce sera Saint-Louis et sa façade splendide du père François Derraud, payée des deniers du cardinal de Richelieu. Vis-à-vis cet édifice, on verra encore la modeste mais utile fontaine que fonda Biragues, évêque de Lavaur, puis chancelier de France. Avant de passer devant ces monumens si variés, après avoir franchi l'obstacle que présentera un moment à la vue la Tour-Saint-Jacques, on découvrira, dans le lointain, sur l'emplacement de la Bastille, élevée, triomphante, sur son magnifique soubassement de marbre, la radieuse colonne qui n'a de tous côtés que l'espace pour horizon.

CHAPITRE VII.

VOIES DE DEUXIÈME ORDRE.

Après l'ouverture des quatre grandes voies de communications, les quartiers de la rive droite, magnifiquement dotés de tous les moyens d'une circulation facile, n'auraient plus à réclamer que l'amélioration partielle de quelques rues qui sont à élargir, à redresser, ou à prolonger, au moyen de quelques coupures qu'indiquent les besoins locaux.

L'examen de ces travaux n'a pas de place dans cette étude. Il n'en est pas ainsi des travaux relatifs aux grandes voies de second ordre, qui seraient utiles autant pour faciliter la rapidité des communications entre des quartiers qui ont encore de mauvais débouchés, que pour compléter le système d'embellissement monumental par l'amélioration des rues.

La première de ces rues de second ordre serait faite dans des vues semblables à celles qui ont fait ouvrir la rue Rambuteau. Elle partirait des abords de la Bourse pour aboutir à la rue de la Corderie du Temple, et établir ainsi, entre ces quartiers, ceux qui leur sont intermédiaires et le quartier du Marais qui touche à la rue de Bretagne, une communication directe et facile qui n'existe pas aujourd'hui.

Il serait à désirer, en même temps, que la ville pût acquérir les terrains et les ignobles baraques de l'ancien marché Saint-Martin, pour doter les classes populeuses de ce quartier d'une place fermée, dans le genre de la Place-Royale du Marais, où les enfants des nombreux artisans aglomérés dans cet endroit

pourraient, sous les yeux des surveillants de la place, se livrer à leurs jeux, et trouver un air pur, régénérateur de celui des petits ateliers auxquels ces enfants sont voués souvent pour la vie entière. Ce serait un utile embellissement et l'œuvre d'une intelligente bienfaisance.

Après l'indication de la ligne qui précède, vient celle de la prolongation de la rue Lobau jusqu'au boulevart Saint-Martin, où elle aboutirait, près le théâtre de l'Ambigu et la rue de Lancry.

La ville ne faisant pas connaître les études à la suite desquelles elle arrête ses projets d'exécution, on ignore si déjà elle n'a pas compris dans ses travaux cette prolongation qui semble assez naturellement indiquée, et que la disposition actuelle des quartiers à traverser permettrait d'effectuer aujourd'hui avec plus d'économie qu'il ne sera possible de le faire plus tard.

Cette rue, ayant un rapport d'utilité avec celui qu'on trouve dans l'existence de la rue du Temple, n'est certes pas indispensable ; mais elle ajouterait à la beauté de Paris.

Il en serait de même d'un percement, peu considérable, il est vrai, qui permettrait la prolongation directe de la Vieille rue du Temple jusqu'à la place Saint-Jean, pour pouvoir découvrir, d'un point éloigné de cette rue, le monument important dont cette place pourrait être décorée.

Ici se termine l'examen des voies de premier et de deuxième ordre que la ville pourrait utilement entreprendre sur la rive droite, pour assainir des quartiers infects, pour donner aux populations des divers quartiers les moyens les plus sûrs d'une circulation facile, pour mettre en valeur de loyers des quartiers entiers frappés de défaveur et d'autant plus improductifs sous le rapport de l'impôt ; enfin, pour donner à la capitale du monde civilisé un aspect de grandeur et de magnificence peut-être incomparable.

En étendant davantage les indications, ce serait faire croire qu'on accuse ici la ville de n'avoir conçu aucun utile projet d'améliorations, et de n'en avoir aucun en réserve. Elle a trop

bien fait, nonobstant certaines fautes révélées, justement reprochées, pour qu'une telle pensée puisse être exprimée.

La critique ne peut avoir beaucoup d'amertume en présence des magnifiques plantations, des magnifiques trottoirs qui ornent nos boulevarts et nos quais; en présence de la distribution abondante des eaux; en présence d'un éclairage splendide, sinon irréprochable sous le rapport de la projection de la lumière (1).

Cette critique serait déloyale en présence de la restauration d'un grand nombre de nos temples; en présence de monuments achevés, au milieu desquels on distinguera l'agrandissement de l'Hôtel-de-Ville, blâmable peut-être en principe d'art, justifiable par les besoins et l'importance de l'administration. Cet agrandissement s'est fait avec une magnificence qui anoblit la lutte que des artistes ont osé entreprendre contre le victorieux Boccador.

(1) En 1829, l'auteur de cet ouvrage fit faire l'essai, à ses frais, sur un des côtés de la Place-Royale, d'un système d'éclairage économique, qui avait pour résultat d'éclairer seulement le pavé et la circulation. Le foyer de lumière était entièrement caché; la vue n'était pas égayée par les flammes scintillantes; elle n'était pas fatiguée il est vrai : les objets apparaissaient distinctement comme par un beau clair de lune; mais on prétendit que l'éblouissement causé par les milliers de lumières, étoiles d'entresol, était préférable au calme du nouvel éclairage, qui avait, en effet, le grand tort, malgré son utilité pour la vue, de ne pas être un spectacle.

LIVRE TROISIÈME.

ESSAI SUR LA RIVE GAUCHE.

CHAPITRE VIII.

APERÇU SUR LES CAUSES DU DÉPÉRISSEMENT DE LA RIVE GAUCHE.

Les causes qui tendent à diminuer le nombre des habitants de tous les quartiers de la rive gauche, ne sont pas perdues dans une profonde obscurité : il importe de les déterminer.

La division des fortunes et leur réduction ont fait naître, dans les grandes familles aristocratiques, des habitudes d'économie contraires au besoin de tout luxe extérieur. Ces familles réduisent généralement, à quatre mois, le temps de leur séjour à Paris, sans que leur départ ou leur retour s'annonce par quelque bruit. Elles viennent camper, en passant, dans quelques hôtels maintenant silencieux, et qui, jadis, et dans des temps encore peu reculés de nous, se ressentaient de l'action des cours qui a pu froisser des sentiments susceptibles, mais qui, du moins, donnait pleine satisfaction à des intérêts matériels.

Le grand faubourg Saint-Germain étant mort politique-

ment, il n'y a plus eu de somptueux équipages, de brillantes livrées aux galons blasonnés ; et cette ville à part, en cessant d'ouvrir ses grandes portes à la représentation, ne s'est plus offerte qu'avec l'aspect d'une morbifique solitude.

Un espace sensiblement dépeuplé, dans une ville que l'on sait partout ailleurs bruyante, animée, devient plus triste encore par le contraste. L'ennui est contagieux ; il ne s'est pas attaché seulement aux hôtels clos par les scellés de la politique ; les voisins les plus proches l'ont ressenti ; et, de proche en proche, il a gagné des populations qui, sans décliner leurs titres de bonne bourgeoisie, n'ont pas su résister à l'entraînement d'une émigration au petit pied, tout en dehors de leurs déclarations de principes et non justifiée pour elles. Elles ont marché sous la double influence de l'exemple et de la mode : l'ennui seul était en jeu.

Il s'agit maintenant, sinon de ramener des fugitifs, du moins d'en arrêter le nombre et d'appeler, si faire se peut, de nouveaux colons ; car, en définitive, pour faire vivre une cité, il lui faut des consommateurs. La tâche est difficile ; elle n'est pas impossible. Si les quartiers attenants au faubourg Saint-Germain, ceux qui ont besoin de vivre de plus fortes ressources que de celles des écoles publiques, eussent possédé par eux-mêmes quelque attrait réel, le mouvement de départ eût été beaucoup moins prononcé, et des retours imprévus eussent établi une parfaite compensation.

Mais qu'on vienne d'un des quartiers brillants de Paris, et qu'on parcoure dans tous les sens cette importante fraction de ville qui a pour principales limites les rues Dauphine, Fossés-Monsieur-le-Prince, Saint-Hyacinthe, Vieille-Estrapade, Fossés-Saint-Victor, Fossés-Saint-Bernard et les quais de la rive gauche, depuis cette dernière rue jusqu'au retour de cette même rue Dauphine, il sera impossible, dans cette course à travers les cent rues de cet espace, de concevoir comment des populations, qui ne sont pas privées d'une notable aisance, ont pu séjourner dans ces lieux privés d'air, de promenades et de monuments d'un aspect agréable.

Dans cette condition, les habitants qui n'étaient pas retenus par des raisons d'intérêt, ont dû s'éloigner ; et, se sont abstenus d'y déclarer domicile, tous ceux que n'y conviait pas cette voix qui se fait si bien écouter.

L'appauvrissement plus sensible, plus rapide des quartiers de la rive gauche, peut donc tenir, à quelque égard, à des événements que nul ne pouvait conjurer et qui frappaient le côté brillant de cette moitié de ville.

Si ces quartiers se sont bien trouvés de la prospérité passée, ils ont dû se ressentir du contre-coup de la décadence. A quelqu'autre égard, cet appauvrissement doit donc tenir à la configuration de quelques uns de ces quartiers si dépourvus de tout agrément dans toute leur circonscription.

Toujours est-il qu'il y a par là un vice radical dont souffrent de nombreuses populations jetées sur la rive gauche. Il est possible qu'il ne tienne pas seulement aux causes qui sont ici signalées ; mais celles-là sont les plus immédiates. Il n'y a pas précisément de remède pour la première : il y en a un très sensible pour la seconde. Bien appliqué, sa réaction, en corrigeant les effets de l'une, ne manquera pas d'amortir les effets de l'autre, et, sans le croire un remède propre à tous les maux de la rive gauche, peut-être encore pourra-t-il servir d'utile contre-poids à la plupart de ceux que nous n'avons pas appréciés.

On doit se demander si le faubourg Saint-Germain, proprement dit, ne subira pas le triste sort du Marais, qui fut aussi le quartier d'élite des splendeurs d'une plus ancienne époque. — Dans cette autre zone de notre civilisation, les souvenirs de la belle Gabrielle s'enchaînent aujourd'hui aux besoins d'une fabrication de calorifères ; à ceux de Roquelaure se lient les devoirs de cinquante gendarmes en bon logis dans le logis ducal. L'âtre où Sévigné chauffa ses pieds, a du feu encore, mais pour les pieds en chaussettes d'un argus de pension. Et les hôtels des Lesdiguières, des Créqui, des Lamoignon, des Nicolaï sont enfumés par la houille, ébranlés par les enclumes ou très bourgeoisement occupés ; mias

les souvenirs de Marion de Lorme sont défendus par le dévouement de son illustre poète ; il vient, dit-on, d'acquérir sa maison.

Mieux défendu que le vieux Marais, le faubourg Saint-Germain conservera-t-il dans toute leur pureté primitive ses nobles hôtels ; ou bien quelque jour, passant encore par là, la spéculation en fera-t-elle des bâtimens à boutiques, dernière expression de la valeur qu'elle donne aux édifices du passé. Dans quel temps, dans quel moment viendra la transformation, s'il s'en fait jamais une ? — C'est ce qu'on ne peut deviner : ce faubourg appartient à un avenir tout-à-fait inconnu.

Il a de l'air, des monumens. — Ses voies de communication sont des plus belles de Paris et paraissent utilement disposées pour tous ses besoins de relations avec la rive droite. Ce ne sont donc pas des causes dépendantes de la configuration du sol qui nuisent à la prospérité du faubourg Saint-Germain ; dès lors elles doivent échapper à cet aperçu.

Il faut donc, jusqu'à certain point, laisser en dehors de tout système général d'améliorations, la portion des quartiers de la rive gauche qui constitue le faubourg Saint-Germain. En général ce quartier ne doit être atteint par ces améliorations que si les dispositions utiles à ses affluents de l'*Est*, si mal partagés, exigeaient des travaux prolongés sur son propre territoire, puisqu'enfin le réveil de sa léthargie ne saurait dépendre d'une question de travaux d'art.

Quant au quartier circonscrit dans la nomenclature des rues indiquées plus haut, il est sensible, au contraire, que sa situation déplorable ne peut changer de face qu'au moyen du remuement de son sol, et qu'il lui faut aussi, comme à d'autres quartiers de Paris, des améliorations qui puissent, tout à la fois, répondre aux besoins sanitaires, à ceux de la circulation, à ceux de l'embellissement monumental, et, par suite, à l'amélioration successive des valeurs locatives.

Il faut régénérer ce quartier en lui donnant un aspect qui le fasse plus convenablement participer de la splendeur de Paris. Une semblable exécution n'est pas au dessus des forces de

l'administration municipale. Elle reconnaîtra peut-être que les travaux les plus saillans à faire sont d'une réalisation facile, hors du système des dépenses folles.

Ce quartier a des ressources très grandes en lui-même, qui n'échappent pas à l'étude attentive de sa topographie. On peut en tirer un très utile parti pour son amélioration; il ne faut pas négliger de les mettre en valeur.

Qu'on ne s'attende pas à voir les *viveurs* de la Chaussée-d'Antin venir jamais y prendre droit de bourgeoisie, tant qu'ils auront à *vivre*. Il ne s'agit pas d'y déployer les enseignes du faste et de l'opulence : on s'y contentera de cette prospérité, souvent plus solide, qui se dérobe sous des formes plus sages. — Il s'agit d'y maintenir avec sûreté d'honorables industries qui s'y trouvent établies, qui souffrent de dispositions locales qui font obstacle à leur intime fréquentation avec les autres fractions de la population et qui aviseraient, de guerre lasse, à se concentrer sur la rive où les jouissances donnent un gage aux intérêts.

Il s'agit d'y maintenir ou d'y appeler les classes intéressantes qui vivent de modestes emplois; celles qui n'ont qu'une honnête aisance, mais qui s'attachent, comme l'autre, aux localités tranquilles où l'on trouve économie des loyers, économie des vivres, où se trouvent encore réunies les conditions de la propreté, de la salubrité, et où se rencontrent enfin, suffisamment rapprochées, des promenades agréables et variées.

CHAPITRE IX.

AMÉLIORATIONS. — GRANDES VOIES DE COMMUNICATIONS ET VOIES DE DEUXIÈME ORDRE DE LA RIVE GAUCHE.

Dans la fraction de quartier de la rive gauche, plus susceptible d'exciter la sollicitude municipale, les distances, prises à vol d'oiseau, sont peu considérables, comparativement aux distances de la rive droite qu'il y a nécessité d'abréger par d'utiles percemens de rues. Les voies de communication y sont très multipliées, et, en général, assez directes. Malgré cet avantage, les courses s'y font péniblement et avec difficultés, surtout pour les piétons étrangers à la localité ; cela vient, probablement, d'une part, de ce que le pavé de ces rues se trouve constamment gras et plus embarrassé de saletés que tout autre ; mais, d'un autre côté, cela tient beaucoup à l'absence de deux ou trois voies principales, qui permettraient de reconnaître plus facilement l'ensemble de la configuration du quartier et de concevoir les directions qu'on doit prendre pour arriver plus promptement au but, à travers ces cent coupures de petites rues, où l'étranger, venu de l'autre rive, peut facilement s'égarer.

Cet inconvénient est très grave. Il réagit de la manière la plus fâcheuse sur tous les intérêts du quartier. On pourrait y obvier, avec succès, par des travaux de percemens partiels d'une étendue incomparablement moins considérable que ceux indiqués pour la rive droite, et qui donneraient cependant des voies de grande communication.

Pour ces percemens, dans presque toute leur étendue, on rencontrerait les conditions les plus favorables d'économie qu'on puisse désirer dans ce genre de travaux, en général si utiles. Ils seraient combinés avec quelques travaux d'art qui seront indiqués, et sans l'exécution desquels le problème donné sur la dépréciation du quartier n'a pas de solution possible.

La grande rue du centre, pour l'ensemble de la rive gauche, est acquise à ce quartier ; mais elle ne sera réellement une grande voie de communication, qu'après le percement d'un massif de maisons, depuis le pont Saint-Michel jusqu'à la tête de la rue Racine, pour faire le redressement complet et l'élargissement de la rue de la Harpe ; enfin, par l'élargissement de la rue d'Enfer jusqu'à l'hospice de Marie-Thérèse. Ce dernier élargissement, on l'a compromis en laissant faire, près de l'Observatoire, sur des terrains vagues, propriété des hospices, des constructions de maisons dans un alignement qui ne donne, à cette partie de la rue, que la largeur d'une rue de deuxième ou de troisième ordre, insuffisante pour une voie qui sert à tous les arrivages du centre de la France, d'une partie du Midi, et d'une banlieue populeuse.

Cette élargissement étant effectué au bout de la voie, près le pont Saint-Michel, donnerait des facilités pour le débouché des diligences, roulages et autres voitures venant de la rive droite, qui sont forcés, maintenant, de se jeter dans la rue Dauphine, où les encombremens sont souvent un sujet d'effroi, et qui, dès lors, se trouverait sensiblement débarrassée.

Par cette disposition de grande voie directe de la barrière d'Enfer ou du Sud, à la demi-lune de l'extrémité des limites du Nord, Paris, traversé, en outre, de l'Est à l'Ouest par la Seine, se trouverait partagé en quatre grands départemens, dont un peuple poétique aimerait à déterminer la division par quelque monument symbolique. A Venise, ce serait quatre immenses mâts aux glorieuses bannières de la ville.

Le rond-point de la barrière d'Enfer est susceptible de rece-

voir un monument qui donnerait à cette entrée un aspect de grandeur qui lui manque. De quelque côté que le voyageur pénètre dans Paris, ne faut-il pas que quelque monument lui rappelle, d'abord, qu'il a touché le sol d'une illustre cité?

Une voie utile pourrait traverser les mêmes portions de quartier, en partant de la rue des Fossés-Saint-Bernard, vis-à-vis l'une des grandes avenues de la Halle aux Vins, pour aboutir en ligne droite, rue de Seine, en face la rue du Colombier, et faire ainsi, avec les rues Jacob et de l'Université, une seule rue ayant pour terme le palais de la Chambre des Députés.

L'autre rue, en quelque sorte monumentale, qu'on peut croire utile à ce quartier, partirait d'une petite place ouverte vers la façade ouest de l'église Saint-Séverin pour donner à ce curieux édifice un isolement qui lui est nécessaire. Dès-lors, nous jouirions mieux des heureux effets d'une restauration à peine achevée, aussi habile qu'ingénieuse, aussi pure que savante (1).

Cette voie serait d'un incontestable avantage, d'une incontestable nécessité jusqu'aux abords du marché Saint-Germain, qu'elle atteindrait vers la façade du nord : elle pourrait être prolongée jusqu'au boulevart des Invalides, vis-à-vis l'avenue de Tourville, où elle aboutirait après avoir trouvé passage à travers les jardins des hôtels resserrés entre les rues de Varennes et de Babylone ; de telle sorte qu'elle n'atteindrait, en général, que les extrémités de ces jardins.

(1) Des fragmens du portail de l'église Saint-Pierre-aux-Bœufs ont été recueillis avec soin lorsqu'on a pris le parti de démolir complètement les restes de cet antique monument pour l'ouverture de la rue Constantine. Ils ont été rétablis sur la façade ouest de l'église Saint-Séverin, où ils servent d'ornement à la porte, devenue par ce travail la principale entrée de cet édifice.

C'est sur cette façade que les restaurations de M. Lassus sont particulièrement remarquables. On distinguera également celles du clocher, de forme élégante et originale. De ce côté-là, une grille d'un

Toutes les rues comprises entre l'espace situé en face l'avenue de Tourville, sur le boulevart des Invalides et la rue du Petit-Vaugirard, prennent pour direction les affluents de la Seine; il serait donc utile de diriger une rue nouvelle de ce point de l'avenue de Tourville à la rue de Fleurus, afin de pouvoir rendre plus faciles et plus courtes les communications entre les autres rues qui y aboutiraient et le jardin du Luxembourg. La rue de l'Ouest aurait par là une communication plus facile avec la rue du Bac. L'examen du plan fera comprendre les avantages qui pourraient résulter de ces dispositions.

Une autre rue aurait son point de départ sur la place Saint-Sulpice, vis-à-vis le chef-d'œuvre imposant de Servandoni, et viendrait à la rencontre de cette rue aux environs de l'extrémité Sud de la rue du Bac. Au nombre des lignes susceptibles d'améliorer la situation de la rive gauche, il faut marquer une rue qui partirait de la barrière Saint-Jacques pour aboutir rue du Jardin-du-Roi.

La prolongation, depuis long-temps projetée, de la rue d'Ulm jusqu'à la rue de la Santé, en traversant le vaste enclos du Val-de-Grâce, serait une utile communication.

La partie détachée du Val-de-Grâce, située à l'Est, deviendrait une grande place d'armes, avec pourtour disposé en plantations et orné de fontaines jaillissantes. Cette place aurait, pour la population pauvre de ce quartier, de précieux

goût exquis, qui a le mérite d'être composée dans le style du monument, lui sert de défense et d'ornement.

A la fin du XVᵉ siècle, lorsqu'on augmenta les constructions de cette église, elle était entourée d'un cimetière et nul bâtiment ne masquait son architecture. Il y a eu progrès, aujourd'hui deux de ses côtés sont obstrués. L'un d'eux l'a été par une construction utile aux besoins de la fabrique, mais qu'on eût pu porter ailleurs : aujourd'hui elle en ferait difficilement le sacrifice.

Et le le devrait, cependant, si l'une de nos églises de... l'origine se perd dans l'obscurité du Vᵉ siècle, comme la plupart des vieux temples de Paris.

avantages dont l'humanité doit la pourvoir. Son importance monumentale ne saurait être contestée.

Les terrains étant la possession de l'État, il n'y aurait donc pas de sacrifices pécuniaires à supporter en dehors des frais d'embellissement. Une aliénation de quelques angles irréguliers, inutiles pour le plan de la place, produirait une notable compensation.

Les autres percements auraient lieu de la rue des Ursulines, vers la rue d'Ulm, à la rue du Jardin-du-Roi ;

De la rue d'Enfer, vis-à-vis l'Ecole des Mines, à la rue Neuve-Saint-Médard, qui joindrait dès-lors la tête de la rue Copeau, afin de créer une voie de communications avec le Jardin-des-Plantes, par la place de l'Hôpital de la Pitié ;

Une autre percée se ferait de la place de la Pitié à la rue des Fossés-Saint-Victor, pour aboutir rue Clovis.

La rue Soufflot serait prolongée à travers le massif de maisons de la rue Saint-Hyacinthe, pour aboutir rue d'Enfer, près la nouvelle porte du jardin du Luxembourg, qu'on ajusterait avec l'axe de cette rue, et à laquelle on donnerait une disposition monumentale.

Ces percemens auraient pour objet de mettre le Jardin-des-Plantes et ses affluents en communication plus directe, plus facile, plus *compréhensible*, avec le quartier Est du Luxembourg et le quartier latin.

La rue des Sept-Voies, vis-à-vis la façade nord du Panthéon, serait élargie, et le coude que forme sa jonction avec la rue des Carmes serait supprimé par l'élargissement convenable de cette dernière rue.

Au bout de cette voie on retrouve le centre de l'étroit quartier qui eut vingt églises pour la prière, vingt colléges pour l'enseignement ; qui fut témoin de l'éducation publique d'Henri II, d'Henri IV, du duc d'Anjou, du duc de Guise. Qui fut témoin des premiers succès scholastiques d'Armand Duplessis ; qui vit le cardinal reconnaissant, ériger le temple somptueux et l'édifice qui empruntent leur nom de l'infatigable Robert Sorbon, ce pauvre que la science enrichit, et

qui rendit son bien à la science pour fonder, il y a six cents ans, le premier collége de l'Université. C'est là que mille tombes de princes, de reines, de guerriers, de magistrats, de jurisconsultes, de doctes, furent réparties dans les cimetières ou sous les voûtes des temples ; qu'on ne les y cherche pas : la pierre elle-même est devenue poussière. On ne saurait vous dire ce qu'est devenue la statue du sixième fils de saint Louis, Robert, ce descendant de Robert-le-Fort, qui fut le chef de la plus illustre race militaire de l'Europe.

C'est là que restent encore debout les pierres d'une hôtellerie de moines, dont l'honneur de la fondation, en 1269, se dispute entre plusieurs abbés qui, pour la confusion des antiquaires, se partagent en trois le prénom de Yves.

C'est là que le bâtiment actuel, édifié en 1534, aujourd'hui couvert d'un voile funèbre, nous a été conservé sous le nom d'Hôtel de Cluny, par un ami dévoué des vieux monumens. C'est là que la reconnaissance publique lui devrait, aujourd'hui qu'il n'est plus, de conserver ce précieux édifice et toutes les richesses qu'il renferme, sous le nom de musée Dussommerar.

C'est là, dans les dépendances mêmes de cet hôtel de moines, que se tiennent encore, fortement liées par l'impérissable ciment romain, quelques voûtes de l'immense palais où séjournèrent les Césars vainqueurs des Gaules. C'est là que Julien, ce grand prince flétri d'une épithète méritée, se livra aux méditations philosophiques. C'est là qu'après les empereurs chassés, les rois premiers fondateurs de la nationalité française, vinrent camper pour travailler à la constitution du nouvel empire.

C'est là que la science, que les lettres, que l'histoire font entendre leurs plus illustres interprètes, dans ce collége de France au nom européen, que fonda François Ier, que bâtit Henri IV, que restaura Louis XV et que nous avons agrandi.

C'est là que toutes les connaissances humaines, chimie, médecine, droit, physique, mathématiques sont enseignées pour porter au loin les lumières et la liberté.

Toutes ces richesses intellectuelles qui débordent et n'ont pas assez de la grandeur du monde, se fécondent dans un espace qui n'a pas plus de cinq cents mètres carrés.

Ce sont des richesses, les souvenirs historiques rappelés par des vestiges de monuments; ce sont des richesses, la science universelle! Eh bien! cet espace qui possède tous ces biens, est un riche malaisé.

A la place de monumens tombés, au lieu de conserver de l'air, on a construit des baraques de plâtre quelquefois audacieuses comme la tour de Babel. On a resserré les espaces, on a bouché les issues, on a gêné la vie; on a fait de la boue et de l'air vicié une constitution malfaisante : elle a fait peur, et on a fui.

Les arts réclament, et ce ne sera pas en vain, la conservation et la réunion en un seul monument de l'hôtel de Cluny et du dernier vestige du palais dit Thermes de Julien (1). Le dégagement qui pourrait être fait autour de ces deux débris, bien susceptibles d'être isolés de toute autre construction, contribuerait aux agrémens du quartier ; mais, bornés à cette exécution, les embellissemens ne porteraient pas tout le fruit désirable.

(1) Ce palais était immense. On en retrouve les vestiges souterrains lorsqu'on fouille le sol soit pour des travaux de canaux, soit pour des constructions de maisons dans le bas du quartier Saint-Jacques.

L'hôtel de Cluny actuel a été bâti sur partie de ses vieilles constructions et probablement avec quelques uns de ses matériaux.

Une partie du jardin de cet hôtel existait sur les voûtes mêmes dont la conservation nous paraît si précieuse aujourd'hui et qui, malheureusement, se réduisent à la couverture d'une seule salle.

L'indifférence avec laquelle plus de quatorze siècles ont passé devant ces restes du vieux monument, rend plus extraordinaire encore la conservation qui s'est faite, jusqu'à nos jours, du débris que nous voulons encore sauver de toute destruction.

Un tonnelier a été le dernier occupant du palais qu'habitèrent nos rois de la première race et les empereurs dominateurs des Gaules.

Il est indispensable de porter la vue sur les cours de l'ancienne commanderie de Saint-Jean-de-Latran, où des charrons, des nourrisseurs et des chiffonniers tiennent la place des chevaliers de Malte, des défenseurs de Rhodes; ainsi le veulent les transformations successives du monde social. Aujourd'hui il faut prouver aux charrons, aux nourrisseurs, aux chiffonniers, en vertu de la loi d'expropriation, qu'ils s'établiraient avec plus de profit, ce qui est incontestable, dans un voisinage qui se ressentirait des améliorations projetées. Et sur leur terrain, en ce moment de mince valeur, on créerait une place dans des proportions et des conditions à peu près semblables à celles de la place Royale. Elle est indispensable à l'assainissement, à l'embellissement de ce quartier et au bien-être, par conséquent, de toute sa population.

Cette place, encadrée dans des rues ouvertes à chaque encoignure de son parallélogramme, serait sans nul doute d'un aspect plus animé que la place Royale. Elle serait longée à l'Ouest par une rue de grande communication, la rue Saint-Jacques, et à l'Est par la rue Saint-Jean-de-Beauvais. Cette rue, prolongée d'environ 250 mètres du côté de la Seine, aboutirait au Pont-aux-Doubles, afin de rendre plus facile à tout ce quartier, jusqu'ici parqué dans la fange, l'accès des promenades du pourtour de Notre-Dame.

Sur le côté de la rue Saint-Jean-de-Beauvais, qu'on laisserait subsister, se trouvent les vieux bâtimens du collége de Lisieux, naguères occupés par un dépôt d'effets militaires, et aujourd'hui entièrement libres. On pourrait en tirer quelque utile parti pour la disposition et l'embellissement de la place.

La vieille chapelle du collége subsiste encore. Son ancienneté, sa structure, son petit clocher, remarquable par son extrême élégance, donnent du prix à ce monument. Convenablement restauré, il pourrait s'harmonier avec les autres dispositions d'art.

Dans ce travail, on essaierait de sauver les restes intéressants de l'église Saint-Jean-de-Latran, aujourd'hui magasin d'un

charbonnier, et dont les arceaux, les fleurons, les consoles aux peintures enfumées, aux sculptures naïves et délicates, servaient d'ornement, il y a peu d'années, aux écuries de l'entreprise des boues de Paris.

Près de là, à sauver encore la vieille tour Bichat, flétrie d'une ridicule enseigne de marbre noir, à lettres d'or, comme il ne convient pas d'en donner aux vieux monuments.

En parcourant la longue avenue du Luxembourg, que dix lustres rendront une merveille, et qui n'est que magnifique aujourd'hui, on s'étonne du peu de parti qu'on a su tirer des terrains encaissés qui la bordent.

On peut approuver les remblais qui ont été faits sur l'un de ses côtés, celui de l'Ouest, pour l'établissement d'une immense contre-allée que la symétrie réclame également pour le côté de l'Est, où l'on devra la préparer bientôt si l'on ne veut se laisser dire que l'on ne sait avoir d'action que pour les demi-mesures ; mais on ne conçoit pas que la disposition de ces terrains n'ait pas fait sentir la nécessité de les transformer en une promenade variée d'aspects, aux effets pittoresques et du genre que nous nommons *anglais*. Versailles, lui-même, nous offre l'exemple heureux du mélange de deux genres dans la décoration de son parc. Au Luxembourg, des pelouses vertes, des touffes irrégulières, de l'eau (1), répandues avec art dans les deux encaissements de la grande allée, convertiraient ce froid espace en une riante vallée.

Cet embellissement serait apprécié et ne pourrait que profiter au quartier.

Pour ajouter aux bienfaits que l'on doit à ce quartier de la rive gauche, on ne saurait oublier la décoration de la place Saint-

(1) Les eaux du puits de Grenelle, en raison de leur élévation, sont destinées, dit-on, à l'alimentation d'une fontaine qu'on érigerait sur la place du Panthéon. En sortant de la fontaine, ces eaux pourraient être dirigées dans les encaissemens pour l'irrigation de cette vallée artificielle.

André-des-Arcs, dont on prépare déjà l'agrandissement par le lent alignement de quelques maisons.

Avec quelques fontaines monumentales, quelques statues à des illustrations méritées, on pourrait animer la physionomie des petites places et des carrefours assez nombreux de ce quartier. L'élargissement, le redressement progressif des rues, dont l'alignement est sans doute arrêté, compléteraient un système d'embellissement que la ville ne saurait pousser plus loin pour placer cette partie intéressante de la population dans les conditions qu'elle est en droit de réclamer de l'équité de ses concitoyens.

LIVRE QUATRIÈME.

CHOIX D'EMPLACEMENS POUR DIVERS MONUMENS D'UTILITÉ PUBLIQUE.

CHAPITRE X.

GRANDE HALLE.

Dans l'intérêt des quartiers situés à l'Est de Paris, dans l'intérêt des quartiers du centre qui la possèdent et que son déplacement pourrait faire beaucoup souffrir, la grande Halle ne peut être transférée loin de son siége actuel.

La Halle, telle qu'elle existe, est d'un aspect repoussant ; son éparpillement dans cinq ou six stations couvertes et découvertes, jetées sur des plans irréguliers, où l'on ne parvient qu'en parcourant d'étroites sinuosités, produit un désordre qui choque la vue et donne lieu à des embarras de toute nature.

Pour délivrer Paris de cet ignoble aspect, il importe de produire une combinaison qui, sans commander de trop grands sacrifices, permettrait à la ville de le détruire.

Cette combinaison, toute spéculative, ferait trouver dans des recettes parfaitement assurées, un amortissement sinon complet, du moins conforme aux besoins d'une large com-

pensation pour les dépenses auxquelles l'administration s'assujettirait dans cette importante circonstance.

Elle se trouve entière dans l'aliénation de tout ou partie des terrains occupés actuellement pour toutes les fractions de halles.

Il faut que la position de la grande Halle se lie à un système de grandes voies de communications ; il faut que des lignes aussi directes que possible rapprochent ce grand centre d'alimention de tous les points extrêmes, et que des dégagements, bien ménagés, affranchissent à tout jamais ses abords des embarras et de toutes les causes d'accidents qui les rendent redoutables.

En admettant le système des rues nouvelles qui appartiennent spécialement à cette étude, et l'exécution de la grande rue de l'Hôtel-de-Ville, en projet depuis deux cents ans, un seul emplacement paraît plus particulièrement satisfaire aux divers intérêts que cette grande opération doit concilier.

Cet emplacement serait rendu libre par la démolition du quartier le plus obstrué, le plus diffus de tout Paris, et probablement un des plus malsains.

Cette démolition donnerait un parallélogramme rectangle, d'environ 40,000 mètres de superficie, dont la figure, sur le plan, se trouve en proportions de longueur et de largeur avec le sol du jardin et des bâtiments marchands du Palais-Royal.

Cette place de la grande pourvoierie de Paris serait ouverte sur les terrains compris entre la place du Châtelet et la rue Aubry-le-Boucher (1).

(1) Les proportions de cette halle sont considérables. Dans des conditions données, elles seraient convenables, dans d'autres elles auraient trop d'étendue. En les réduisant à de plus étroites limites, le même emplacement conserverait ses avantages.

Il y a de la place du Châtelet, en partant de la façade de l'ancien et célèbre restaurant du *Veau qui tette*, actuellement consacré à des magasins de verreries, jusqu'à la rue des Lombards, une longueur d'environ 200 mètres. En prenant à droite et à gauche de l'axe de la

L'entrée principale ferait face à la place du Châtelet, qui servirait, ainsi que les quais adjacents, d'immenses et faciles débouchés pour tous les besoins de cette place marchande.

La ville, maîtresse de ce terrain, en verrait accroître la valeur; on ne fondera cependant aucun raisonnement sur cette expectative.

Elle aliénerait les contre-bords de la place pour que des spéculateurs y fissent des constructions régulières conformes aux plans de ses architectes.

On ménagerait tout autour de la place, sous le premier étage des bâtiments, des portiques en arrière desquels seraient établies des boutiques dans les conditions de celles du Palais-Royal, mais affectées spécialement aux parties du commerce de la pourvoierie de Paris, qui ont besoin d'un emplacement plus riche en dépendances que ne peuvent jamais l'être les loges pratiquées dans un marché.

A droite et à gauche, la place serait couverte par deux immenses galeries, grandement aérées, grandement éclairées, sous lesquelles seraient établis, avec tout l'abri convenable, avec toutes les dispositions de commodité et de propreté possibles, les marchands de fruits, de légumes, de poissons, de viandes, et de toutes les autres denrées du domaine de la grande Halle.

Ce serait sous ces mêmes abris que camperait l'utile phalange de ces laborieux pourvoyeurs, qui n'apparaissent à Paris que comme les précurseurs de l'étoile du berger et que le retour du jour renvoie à leurs travaux de campagne pour laisser le champ plus libre aux transactions de la classe des revendeurs et des consommateurs.

grande rue du centre ici proposée, et qui partirait de la place du Châtelet, une largeur de 75 mètres, c'est à dire une largeur totale de 150 mètres, on aurait une place de 30,000 mètres, présentant une superficie supérieure d'un sixième seulement à la superficie de tous les terrains occupés par la grande Halle, compris ceux du marché des Prouvaires

Ces galeries seraient terminées par des pavillons dont deux auraient leur face principale sur la grande rue de l'Hôtel-de-Ville, qui séparerait la grande Halle de la place du Châtelet.

Des fontaines jaillissantes rafraîchiraient et purifieraient l'air ; elles jetteraient l'eau vive dans des bassins d'où elle se distribuerait partout où elle serait nécessaire.

Une double grille déterminerait la largeur de la rue ouverte dans l'axe de cette halle. Obstacle aux oscillations de la foule, elle la préserverait des accidents que son imprévoyance lui fait rencontrer plus fréquemment encore sur les parties de la voie publique adhérentes aux marchés.

Ces grilles, après la fermeture des ventes, défendraient le matériel des revendeurs.

Ceux-ci auraient des loges établies par les soins de la ville, sur un plan déterminé, utilement disposées pour tous leurs besoins, pour toutes les nécessités de leur commerce ; mais on leur interdirait, rigoureusement, toute licence qui aurait pour objet de les transformer en de viles baraques, comme cela se pratique invariablement dans tous les marchés de Paris.

Ainsi comprise, la grande Halle, monument d'utilité, serait un embellissement pour Paris.

Son ordre, sa propreté extrêmes ; ses imposantes dimensions ; l'effet pittoresque que l'on obtiendrait de l'arrangement, de la distribution des diverses classes de comestibles de son approvisionnement, la rendraient un objet de curiosité toujours favorable à son débit.

Les dimensions indiquées en seraient réduites si elles étaient jugées trop considérables et hors de proportions avec tous les besoins que peut faire naître le plus grand accroissement de Paris. Dans ce cas, la ville prévoyante ferait, sans perte aucune, des aliénations temporaires, ou autrement dit des locations de l'excédant des terrains superflus pour le moment, sauf à les reprendre dans l'avenir lorsqu'ils seraient devenus indispensables. Mais on pense que l'on devrait renfermer dans les attributions de la grande Halle, le marché des Prouvaires, le marché de la Vallée, afin que l'approvisionnement général,

ainsi concentré, offrit plus de facilités aux consommateurs pour leurs grands approvisionnements.

Le terrain du premier de ces marchés serait aliéné, ou serait conservé, soit pour l'érection de quelque monument utile à l'État, soit pour une promenade publique. Celui de la Vallée offrirait les mêmes ressources et recevrait la destination la plus utile aux intérêts généraux.

Ces combinaisons, on le présume, n'engageraient la ville dans aucune voie compromettante. Ses sacrifices seraient relativement très restreints, et Paris, ville d'élite, n'aurait plus honte de son grand marché.

CHAPITRE XI.

BIBLIOTHÈQUE ROYALE. — MARCHÉ DU TEMPLE. —
L'ANNONCIADE.

Le déplacement de la Bibliothèque royale est une des questions les plus importantes à traiter sous les divers rapports de l'art, de l'étude des sciences et des lettres, sous celui de l'économie administrative.

Nous sommes loin du temps où dix à vingt volumes manuscrits, légués par le bon roi Jean à son fils, commençaient la richesse de ce monument, que Charles-le-Sage, son fondateur, si ce titre n'appartient au roi son père, tenait ouvert aux savants, nuit et jour, dans trois des salles de son château du Louvre.

En traversant les règnes lumineux de François Ier, d'Henri IV et de Louis XIV, le dépôt de la Tour de la Librairie, alors encore ainsi nommé, s'éleva au rang de richesse nationale. Mais depuis que Louis-le-Grand lui a érigé ce bizarre palais aux belles galeries, au sombre extérieur, vieux coffre doublé de tissus d'or, la Bibliothèque royale a traversé une autre époque qui, chose étrange, a souscrit pour son agrandissement désormais sans limites, alors qu'elle en proscrivait partout ailleurs le principe, une loi, salutaire cette fois, de privilège féodal (1).

(1) La loi, en date du 19 juillet 1793, impose à chaque auteur l'obligation de déposer cinq exemplaires de l'ouvrage qu'il pu-

Sous l'empire de cette loi, l'accroissement du dépôt se fait avec une rapidité hors de proportion, depuis long-temps, avec la latitude des bâtiments.

Cet accroissement est tel, que si l'on eût exécuté, par malheur, un des trois ou quatre projets, bien régulièrement décrétés, de la translation de la Bibliothèque dans les dépendances du Louvre, il faudrait reconnaître aujourd'hui, un peu tardivement, l'insuffisance de l'édifice. Depuis ces projets mort-nés le Louvre est resté ouvert spécialement aux richesses de l'art : elles y subissent aussi leur loi de progression. Immense, après six siècles d'agrandissements, ce palais n'est déjà plus trop vaste.

La Bibliothèque royale renferme aujourd'hui, sans qu'il lui soit possible d'en livrer indistinctement le trésor à l'étude, faute d'emplacement, quinze cent mille volumes, quinze cent mille estampes, et plus de quarante mille précieux manuscrits.

Ses cent mille médailles et ses millions de pierres gravées, ne brillent, à peu d'exceptions près, et c'est un vice de l'organisation matérielle de cette partie du dépôt qu'entre les quatre planches de chaque boîte qui les défendent contre la poussière ; mais le public, visiteur sans titre, qui n'a rien à démêler avec les difficultés de la numismatique, promène en vain son inquiète curiosité devant ce trésor d'avare.

L'insuffisance de ses bâtiments n'est point contestée. Ne sait-on pas que ses richesses seraient stériles, illusoires, si l'étude ne pouvait fouiller quelque jour dans ces immenses réserves de l'intelligence, aujourd'hui entassées, non classées, perdues sous le nombre, et qu'on soustrait involontairement aux investigations du timide mais laborieux travailleur ?

N'est-ce pas pitié de voir le plus riche dépôt de gravures et de cartes du monde, confiné dans un obscur réduit où les

blic. Les auteurs des ouvrages de luxe et d'un prix élevé sont les seuls qui puissent souffrir de la charge de cet impôt exceptionnel. S'il est injuste en principe, il a, du moins, l'immense avantage d'enrichir le domaine public. Les dispositions de cette loi de 1793 ont été modifiées plusieurs fois.

places pour l'étude, disputées par les travailleurs, sont forcément refusées aux retardataires?

Là, point de jour pour des recherches qui exigent toute la puissance de la vue; point d'aisance sur les tables pour des travaux qui veulent des soins minutieux; point d'aisance sur d'étroites et dures chaises de paille, où le corps est contraint de subir quelquefois une immobilité de cinq heures. Ces conditions usent la vie du travailleur assidu.

Il serait superflu de pénétrer plus avant dans les cavités de la Bibliothèque royale, pour reconnaître les autres vices de sa distribution intérieure : l'urgence d'un monument qui répondrait à tous les besoins de ce glorieux édifice est surabondamment démontrée.

Avec les dispositions actuelles des terrains dans Paris, le choix d'un emplacement pour la Bibliothèque royale présente les plus grandes difficultés.

Il n'est pas douteux qu'elle soit très bien placée en ce moment, tant pour l'usage des gens qui la fréquentent, que par son rapport de position avec les dix-huit bibliothèques accessibles aux travailleurs, dont le trésor est utilement distribué dans Paris (1). Mais les plus impérieux motifs, on le voit, commandent son déplacement d'un local et d'un terrain qui

(1) Bibliothèques situées du côté de la rive droite : Bibliothèque royale, — de l'Arsenal, — du Cabinet du Roi, au Louvre, — des Archives du royaume.

Celles situées du côté de la rive gauche : Mazarine, à l'Institut, — Sainte Geneviève, — de la Ville, quai de la Tournelle, — du Dépôt de la Marine, rue de l'Université, — du Dépôt de la Guerre, également rue de l'Université, — de la Chambre des Députés, — des Invalides, — du Jardin-du-Roi, — du Collége Louis-le-Grand, — de l'Ecole de Médecine, — de l'Ecole Polytechnique, — de la Cour de Cassation, — du Tribunal de première instance.

Quelques unes de ces bibliothèques ne sont pas ouvertes librement au public; mais leurs conservateurs sont toujours empressés d'en faciliter l'accès dès qu'on leur en fait la demande. Elles sont par conséquent d'une très grande ressource pour l'étude.

n'ont peut-être pas le quart de l'étendue que veulent les exigences du présent, les prévoyances de l'avenir.

Il faut donc à la Bibliothèque un terrain très vaste, qui puisse satisfaire aux besoins de natures diverses de ce dépôt permanent, universel, des produits scientifiques et littéraires.

Il faut que ce terrain ne soit pas situé au delà d'une certaine limite; qu'il y ait dans les distances nouvelles des rapports avec la plupart des anciennes déjà mesurées par les habitudes. Le travailleur ne veut pas laisser supposer qu'il ait une minute à perdre; et si ce transfert paraissait favoriser un quartier, que ce soit, au moins, un de ceux qu'on peut reconnaitre comme plus convenables à l'habitation d'un plus grand nombre de gens d'étude. Enfin, si ce changement devait porter le nouvel édifice à douze cents mètres (quinze à vingt minutes de marche) du lieu actuel, il faudrait que ce parcours ne fût sensible, de préférence, que pour les classes les plus riches, toujours en mesure de raccourcir les distances.

Ces convenances générales compensées, il n'y a pas actuellement dans Paris de lieu plus favorable, peut-être, que l'emplacement aujourd'hui affecté au marché du vieux linge, dit du Temple, et les dépendances du couvent de l'Annonciade qui touchent à ce bazar des fripiers.

Ces deux emplacements réunis donnent une superficie régulière d'environ quarante-six mille mètres, propre au développement que doit comporter la plus belle bibliothèque du monde.

Pour cette fraction de quartier, le remplacement du marché par la Bibliothèque royale serait une splendide et très profitable compensation. L'aspect de l'édifice donné à ce marché est hideux; en le transférant ailleurs, on lui devrait, on devrait à la ville une perspective plus agréable.

Quant à la question d'intérêt pour le marché, sa solution n'opposerait aucun obstacle. La destination, la nature même de cet établissement, permettent, et sans inconvénient aucun, de le porter indifféremment sur quelque lieu que ce soit, et

tant, bien entendu, qu'on ne le jetterait pas au delà d'une zone accessible à son modeste achalandage.

Il pourrait être placé convenablement sur le bord du canal Saint-Martin, dans une position prise entre les rues du Faubourg-du-Temple, de la Tour et du Haut-Moulin. Cela ne le porterait qu'à quatre cents mètres, environ cinq minutes de marche, du bazar actuel.

Une autre position sur les bords du canal, plus éloignée, il est vrai, lui serait peut-être favorable aussi : elle est comprise entre le canal, les rues de la Roquette, Popincourt et du Chemin-Vert. Dans ce dernier cas, il serait éloigné d'environ mille mètres.

Quant au couvent, même en présence d'un intérêt public, on conçoit toute la difficulté d'une dépossession qui peut déranger, inquiéter de pieuses habitudes; mais enfin cette dépossession ne serait point une profanation; elle serait un sacrifice. Les saintes recluses n'en calculent jamais l'étendue : elles donnent et prient.

Il serait facile de découvrir, dans un quartier particulièrement propre à la retraite, quelque vaste hôtel, avec dépendances et jardins convenables, qui pourrait offrir à la communauté la juste compensation que l'État et la Ville devraient à son désintéressement.

On sait que les bâtiments actuels de la Bibliothèque royale offriront la ressource d'une aliénation, partielle ou totale, selon le besoin de certaines vues, et que leur produit, toujours considérable, diminuera sensiblement la somme des dépenses de tout nouvel édifice qui leur sera substitué; mais ces dépenses ne pourront jamais être mieux compensées que par la combinaison présente, qui réunit les avantages de l'étendue, de l'économie et de la position.

CHAPITRE XII.

--

ARCHIVES DU ROYAUME. — HÔTEL SOUBISE.

Hôtel Soubise, ce nom réveille des souvenirs historiques. La partie la plus moderne de cet édifice est une façade de palais renfermée dans une vaste cour, autour de laquelle règnent encore de vastes portiques. Cette architecture, d'un noble aspect, donne une idée de ce qu'était la grandeur de ses hôtes. La partie la plus ancienne se compose de tours qu'habita le connétable Duguesclin.

Immense encore, ce palais, entouré de murs, est ravi à la curiosité publique : il renferme les archives du royaume. Il est un débris des monuments qui furent élevés durant le xive siècle, dans ce quartier célèbre à divers titres. C'est par là que le malheureux Louis, duc d'Orléans, comte de Valois, aïeul de Louis XII, fut tué, rue Vieille-du-Temple. C'est par là aussi qu'Isabeau de Bavière venait flétrir son cœur et sa beauté dans les orgies trop peu secrètes de sa maison de licences ; il reste encore de ce réduit une tourelle coquette, à l'angle des rues Vieille-du-Temple et des Francs-Bourgeois.

En premier lieu, la destination donnée à l'hôtel Soubise n'était que provisoire. Personne n'ignore les projets qui furent faits d'élever aux archives un monument spécial, construit dans toutes les conditions nécessaires, pour le classement et la conservation des titres de la grande famille française.

Mais l'habitude, l'incertitude, la pénurie peut-être, ont fait oublier les projets de l'empire ; le provisoire a régné, et pour

disposer ce monument comme il convenait à sa nouvelle destination, on y a entrepris des travaux considérables, très dispendieux et qui n'ont pas répondu à toutes les conditions du service. Plus tard, de nos jours, sans vouloir aborder franchement et nettement la question d'érection d'un monument spécial pour les archives du royaume, on a entrepris, comme à la dérobée, et à simple titre d'agrandissement, sur les dépendances de l'hôtel Soubise, la construction d'un édifice qui a tous les défauts des monuments construits avec des moyens termes.

Grâce au ciel, ces travaux, qui n'eussent jamais produit un édifice digne de sa destination, sont entièrement suspendus. C'est un malheur que d'avoir fait des dépenses aussi considérables et aussi infructueuses; mais, dans le chapitre relatif au grand Mont-de-Piété, on indique le moyen de les utiliser.

Les défauts sensibles des constructions commencées, démontrent la nécessité de ne pas les reprendre pour les archives. On doit à cet établissement, plus de style, plus de majesté. Le dernier concours d'architecture s'est engagé, sur un programme de palais pour les archives, tout autrement conçu, et le lauréat, le jeune Titeux, a rendu désormais impossible tout projet d'édifice de cette nature qui ne répondrait pas, par la grandeur de la conception, à l'éclat de sa salle des fastes.

Les archives ne sont pas de ces établissements en rapports fréquents avec le public; elles sont de ceux qu'il importe peu de placer, à certains égards, sur tel ou tel point; alors les convenances monumentales sont les premières qu'on doive observer.

Il est impossible d'admettre qu'on puisse ériger un édifice de cette importance entre quatre étroites rues. Une de ses façades, au moins, doit être découverte et se développer sur une place, ou sur tout autre grand espace. Ne venons pas encore jeter des millions sous la pierre, pour laisser à cette pierre toute son obscurité. Nous ne sommes plus dans un temps

où l'on puisse tolérer cette erreur de goût, sans jeter à ceux qui la commettraient volontairement, par entêtement ou par indifférence, tous les éclats de cette même pierre qu'ils auraient donné l'ordre de tailler.

En se rendant compte des conditions monumentales à observer, en appréciant la nature des relations administratives de cet établissement et ses besoins d'accroissement, on pourrait lui affecter utilement les terrains occupés par la partie des bâtiments qui forment les dépendances, vers l'Ouest, de l'ancien palais du duc de Bourbon, et qui se trouve comprise entre l'avenue de l'hôtel de la Présidence de la chambre des députés, la rue de l'Université, l'esplanade des Invalides et le quai. Napoléon avait choisi un emplacement aux abords du Champs-de-Mars.

La façade principale de l'édifice pourrait être tournée du côté du quai et contribuer encore à sa magnificence. On ne détruirait cependant pas la partie de jardin qui orne si bien ce même quai.

Quant à l'hôtel Soubise, expression du XIV^e et du XVII^e siècles, il est propre, malgré ses bigarrures architecturales, à diverses destinations : on s'arrêterait à la plus utile, à celle qui le sauverait d'une affligeante démolition.

Il pourrait être, par exemple, utilement échangé pour faciliter l'acquisition des dépendances du palais Bourbon qui seraient nécessaires au nouveau monument.

Dans un chapitre du livre quatrième, intitulé : *Agrandissement des Champs-Élysées*, on précise la destination nouvelle qu'on pourrait lui donner.

Dans tous les cas, il serait à désirer que la clôture de cette demeure des Soubise, fût convenablement restaurée et débarrassée des éternelles échoppes dont nous ne savons jamais complètement affranchir nos monuments.

Jusqu'à l'année 1810, la grande cour du palais était ouverte au public; les petits enfants venaient y jouer autour de ses beaux portiques, et respirer un air plus salutaire que celui des rues Simon-le-Franc et Geoffroy-Langevin.

Cette promenade n'avait pas une grande étendue, mais elle avait de l'utilité.

Les habitants de ce quartier, aujourd'hui si complètement dépourvu de promenade, applaudiraient à cette utile restitution.

Les archives, encaissées dans leurs rayons; leurs rayons enfermés dans des murailles, et leurs murailles, sans effet de perspective dans leurs étroites rues, ne leur offriraient pas l'attrait qu'aurait pour tous la jouissance d'un élégant préau dans le palais glorifié par la mémoire de Duguesclin.

CHAPITRE XIII.

HÔTEL-DIEU, OU HÔPITAL GÉNÉRAL.

Ce n'est pas un établissement de moindre intérêt que cette pieuse fondation du christianisme, qui, s'élevant à travers les persécutions de l'idolâtrie mourante, excita même l'admiration de ses impuissants persécuteurs. Julien renia sa foi. Le ciel connaît seul l'amertume de ses regrets; mais ce grand prince, dont le cœur n'était pas moins élevé que l'intelligence, ému de tant d'actes de charité, recommande, vainement, à Galatie le pontife, d'en imiter les exemples.

La longue tradition chrétienne est vivante, et dix-neuf siècles d'épreuves, l'infini tableau de toutes les souffrances du monde, n'ont pu glacer encore les délicates mains de la Charité. Elle a créé, elle a fait vivre l'Hôtel-Dieu : elle l'a nommé pour le rendre impérissable.

Tout ce que l'on doit de soins à la population indigente, et, d'autre part, les exigences artistiques, commandent l'édification d'un hôpital général qui réponde aux besoins du malheur, et satisfasse complètement, par son architecture, les justes prétentions de la grande cité.

Plus l'accroissement de Paris recevra d'extension, plus alors les espaces restés vides seront vivement envahis, et plus il sera difficile de déterminer un emplacement convenable pour un Hôtel-Dieu, comme pour tout autre édifice de quelque importance.

Dans un choix d'emplacement, la question des distances,

celle des moyens de communications, demandent un examen sérieux.

A Paris, l'hôpital général doit être un établissement central ; mais cette position doit être déterminée autrement que par le rapport de la masse générale de la population. Il suffit qu'elle soit circonscrite par la portion des habitants que la pauvreté rend plus particulièrement tributaires de cet asile.

Il n'est pas douteux qu'une inégalité dans le bien-être marque la condition de chacun des grands quartiers qui forment la grande division de Paris; dès lors il ne peut être difficile de déterminer cette position centrale de l'hôpital général.

Les conditions sanitaires ne sont pas moins sérieuses ; mais l'état généralement salubre de Paris, permet toujours d'y appliquer, avec succès, les moyens de l'assainissement, qui dépend quelquefois d'une ouverture de rue, d'un simple élargissement, d'un pavage, et le plus souvent de l'expulsion d'une incommode industrie.

Le prix trop élevé des terrains, prix toujours rapidement progressif, et qui ne permet pas de franchir certaines limites, restreint le choix d'un emplacement qui ne peut se faire arbitrairement. L'examen attentif du plan de Paris, et la connaissance de l'état respectif des diverses portions de la population, feront apprécier, peut-être, comme parfaitement convenable, et peut-être encore comme le seul possible aujourd'hui, celui décrit plus bas dans cette étude, et qui paraît réunir les plus favorables conditions pour l'érection du monument de charité que le malheur attend de la bienfaisance publique.

Cet emplacement est choisi dans un massif de maisons, privé actuellement de tous moyens faciles de communications. Il n'est occupé, ni par un commerce actif, ni par des classes opulentes. Il comprend des espaces vides assez nombreux, tant en cours qu'en petits jardins. Les terrains de sa circonscription n'ont pu atteindre, jusqu'à ce jour, la valeur de ceux qui lui sont immédiatement contigus, et qui jouissent de débouchés importants.

Il est occupé par les maisons des rues des Écouffes, des Juifs, des Rosiers et du cul-de-sac Coquerelle. Il est borné, au Sud, par la rue du Roi-de-Sicile ; à l'Est, par la rue Pavée.

Un massif de maisons démolies, entre la rue du Roi-de-Sicile et la rue Saint-Antoine, laisserait libre une place convenable devant la façade principale du monument.

Pour ériger l'édifice, la ville aurait besoin d'environ vingt-deux mille mètres de superficie. Elle pourrait en acquérir environ quarante-quatre mille. Après le commencement des travaux, s'ils étaient entrepris avec la grandeur monumentale qui convient au sujet, c'est à dire avec les conditions nécessaires pour embellir un quartier et ne pas faire du monument une tombe à fenêtres, les terrains superflus doubleraient peut-être de valeur, s'ils ne triplaient comme tant d'autres qui ont été *travaillés* par la spéculation. Et celle-là, franche, loyale, faite ouvertement dans l'intérêt des pauvres, dans l'intérêt d'un quartier considérable, dans l'intérêt de tous (un monument est un bien en communauté, voire même quand il s'agit d'un hôpital), cette spéculation, disons-nous, porterait indubitablement de bons fruits.

Les opérations faites sur les terrains de la Boule-Rouge, sur ceux de la rue Rambuteau, sur ceux de la rue d'Arcole et sur tant d'autres, qu'on pourrait plus que jamais aujourd'hui signaler aux souvenirs du public, justifient la bonne opinion qu'on a de ces augmentations de valeur.

Voulût-on ne pas compter sur des résultats si probables, qu'il resterait encore la conviction, si n'était la preuve, que nul terrain ne s'acquerrait avec plus d'économie, et que nul emplacement ne répondrait mieux aux besoins actuels d'un hôpital général.

CHAPITRE XIV.

—

PARVIS NOTRE-DAME. — ARCHEVÊCHÉ.

Des sommes importantes ont été dépensées pour construire, avec solidité, le grand bâtiment aujourd'hui affecté au service des bureaux de l'administration générale des hospices, et qui fut érigé, au siècle dernier, bien mal à-propos, sur cet emplacement, pour servir d'hôpital aux enfants trouvés, près du lieu même où les chanoines de Notre-Dame fondèrent, au moyen-âge, leur première crèche.

Ce bâtiment impropre, comme tant d'autres, a vu changer nécessairement sa première destination; et naguère, cependant, quelques centaines de mille francs ont été employées au complet achèvement de sa massive construction. Ce monument, si bien doté pour braver le temps, est un accident fâcheux pour la vieille Notre-Dame. Il ne permet pas d'embrasser, du point de vue le plus favorable, toute l'ampleur, toute la majesté, toute l'harmonie des tours séculaires. Cet obstacle est voué à l'exécration des admirateurs de la sainte basilique.

Par suite des combinaisons qui se rattacheraient à l'exécution d'un plan d'ensemble, s'il était possible, sans nuire à quelque service spécial, et pour satisfaire un intérêt plus grand, plus général, d'effacer du sol cette incommode construction, si gauchement bizarre sur sa face du Parvis, le bienfait serait vivement senti. Mais détruire un monument encore plein de vie, c'est du vandalisme; c'est briser un au-

neau du chaînon monumental; c'est une attaque à tous les principes de conservation. Soit..., pour cette fois soyons vandales : il n'y a pas de règle sans exception.

Sa disparition laisserait à Notre-Dame un vaste parvis, qui s'agrandirait encore utilement des avant-cours et petits jardins du vieil Hôtel-Dieu, dont l'emplacement, sur cette rive, est promis au prolongement de cette ligne imposante des quais, aujourd'hui brisée par ces bâtiments.

On pourrait voir alors la basilique dans tout son éclat, entourée d'arbres qui s'harmonieraient avec ses dentelures, et sembleraient la défendre contre toute injure. Isolée dans l'espace, elle grandirait de tout l'air dont elle serait nourrie (1).

Le vieil îlot, où naquit Lutèce, avec son vieux Palais-de-Justice régénéré; avec sa Sainte-Chapelle rendue au culte et aux beaux-arts; avec son bazar d'arbustes et de fleurs; avec des fontaines jaillissantes sur ses quais, dans ses jardins, sur le Parvis même ; avec sa solennelle basilique ; avec des arbres à haute futaie; avec l'espace, l'air, le jour qu'il empruntera du rivage de la Seine ; et, enfin, purgé des miasmes qui étiolent sa population, sera glorieux de ces belles transformations, hommage tardif de la reconnaissance publique au berceau sacré des Parisiens.

Cet affranchissement de la Cité ne sera pas seulement un bienfait pour elle. Les quartiers voisins, confinés sur la rive gauche, qui n'ont pas de point de vue aux effets pittoresques, jouiront du magnifique tableau que l'art aura déroulé devant leurs habitations désormais riantes. Ces populations, privées d'un

(1) Derrière le chevet de Notre-Dame, au milieu du grand parterre, on érige en ce moment une fontaine monumentale du même style que la basilique. M. Vigoureux, architecte, est chargé de cette construction dont on attend un heureux effet.

La restauration générale et complète de Notre-Dame, entreprise périlleuse, est enfin décidée par le gouvernement. Pour accomplir cette œuvre, il s'est adressé au talent et à l'expérience ; la promptitude de l'exécution dépendra de l'allocation qu'accorderont les Chambres

point rapproché de promenade, se mêleront, pendant les heures du repos, à celles de la Cité, dont le physique, dont les habitudes se modifieront en raison de chaque effort de l'autorité municipale pour améliorer la situation matérielle de cette Cour-des-Miracles.

Cette grande démolition de l'Hôtel-Dieu aura des résultats salutaires, puissant contre-poids de tous les sacrifices.

Un aspect plus favorable à la guérison sera offert ainsi aux malades de cette fraction d'hôpital devenu annexe de l'Hôtel-Dieu, depuis que leur séparation matérielle a été faite pour l'ouverture du quai de la rive gauche, du bras gauche de la Seine. L'existence de cet hôpital laisse sans valeur toute objection qu'on opposerait au transfert de celui qui subsiste encore sur le Parvis.

En souvenir de son existence passée, en souvenir de toutes les charités qui ont honoré le cœur humain dans cet asile des infirmes, en souvenir de l'origine de la pieuse fondation qui fit du palais de l'évêque un dortoir, un réfectoire, une infirmerie du pauvre, la statue de Maurice de Sully, ce premier édificateur de Notre-Dame, et celle des autres évêques qui ont le plus illustré le siége de Paris par des bienfaits, devraient avoir une place sur ce parvis, pour enseigner au peuple le nom souvent oublié de ses bienfaiteurs.

Les embellissements de la Cité lui sont bien acquis pour lui faire oublier qu'elle a le triste privilége de posséder le greffe des suicides; mais cette rénovation monumentale qu'on lui prépare, ne sera pas exclusivement sa jouissance. La Cité est un point central visité, traversé par des flots de population, et ses embellissements, en raison même de sa position topographique et de la part qu'elle prend à l'ensemble des masses distribuées sur les rives de la Seine, ne seront pas seulement une affaire de localité.

Au nombre des embellissements projetés, il faudrait pouvoir comprendre l'ouverture d'une rue vis-à-vis le portail du côté latéral nord de Notre-Dame; elle aboutirait quai Napoléon. Ce percement aurait pour résultat de mettre à découvert un

bel œuvre d'architecture qui produirait un grand effet des points de vue pris du quai de l'Hôtel-de-Ville.

Le porche de l'Hôtel-Dieu est un ouvrage d'un beau caractère, trop sévère peut-être pour le malheureux forcé de hanter l'hôpital; en franchissant ce seuil, dont les degrés sont toujours si rudes à monter, qu'il puisse au moins s'appuyer sur l'espérance; mais, autant ce monument est défectueux du point de vue philosophique, autant il a de valeur sous le rapport de l'art. Ce ne serait point faire injure à M. Clavareau, son architecte, que de réclamer sa conservation, pour le consacrer, après la démolition de l'Hôtel-Dieu, au service de sûreté du pourtour de Notre-Dame : il semble réunir toutes les conditions architecturales d'un magnifique corps-de-garde.

Dans ce passage sur la Cité, on ne peut oublier que les successeurs des évêques, qui firent logis aux pauvres malades, sont aujourd'hui sans maison avouée près de leur métropole. Où trouver, près de la vieille hôtellerie dont ils furent les donataires, le marteau de la porte du pasteur? Il faut qu'il soit visible pour tous les malheureux.

Nous devons effacer, par un acte d'éclatante justice, le souvenir d'un jour de fièvre. La foi le veut, la reconnaissance le commande, et les arts, toujours nobles et généreux, sont prêts pour cette loyale réparation.

Nous ne pouvons séparer Notre-Dame de son pasteur : ce n'est plus même une question. Mais, jaloux de leurs priviléges, les arts ne rendront jamais une conquête qu'ils ne tiennent cependant que du hasard d'une révolte. Notre-Dame, planète au nom chrétien, restera toujours isolée au milieu de ses satellites, et c'est déjà la plus belle réparation de l'offense qui la fit frémir.

Le choix d'un emplacement pour l'Archevêché présente des difficultés sans aucun doute. En parcourant l'étroit espace qui affleure Notre-Dame, dans les conditions où l'île se trouve aujourd'hui, on en reconnaît un seul propre à cet édifice. Les auteurs d'un projet qu'on dit remarquable l'ont déjà désigné : ce sont les terrains des bâtiments qui, sous l'empire, devaient

seulement servir aux écuries et remises d'un archevêque, que Napoléon, génie des temps modernes, ne voyait pas simplement appuyé sur le bâton blanc du pasteur, et qu'il voulait environner de tout le prestige des richesses.

Dans les conditions ici indiquées, celles du complet dégagement de la façade de Notre-Dame, il s'offre un autre emplacement peut-être préférable au premier, sous le rapport de l'art et des convenances.

L'Archevêché, édifié vis-à-vis la façade principale de Notre-Dame, sur la portion de terrain aujourd'hui occupée par les masures comprises entre le quai du Marché-Neuf, le haut de la rue de la Calandre et la rue de la Juiverie, sur laquelle on ménagerait sa principale façade, offrirait, sans plus de dépenses, des conditions monumentales d'une plus haute importance.

On admettra, sans difficulté, que les propriétaires des maisons du quai du Marché-Neuf, placées à la suite du nouvel Archevêché, pouvant apprécier la valeur qu'auraient acquises leurs propriétés par suite des divers travaux d'art qu'un heureux enchaînement aurait fait exécuter à leur profit, s'empresseraient de prendre toutes les dispositions convenables pour la reconstruction de ces masures. Dès-lors, ce quai si misérable rentrerait dans un alignement monumental.

Sur toute la ligne du sud, où elle est si horrible aujourd'hui, l'île de la Cité aurait un véritable aspect de grandeur. Bientôt s'élèveront les nouvelles façades du Palais de Justice. Des démolitions commencées mettent déjà à découvert l'élégante élévation de la Sainte-Chapelle. Ce monument, ainsi dégagé, contribuera bien plus à l'embellissement de Paris, et, désormais, il sera permis de l'admirer du point de vue que réclament ses heureuses proportions (1).

(1) La restauration de cet édifice se poursuit avec la plus grande activité. Elle est confiée aux soins de M. Duban, auquel Paris est redevable du Palais des Beaux-Arts. Cet architecte est aidé dans ses travaux par M. Lassus, qui se distingue également par de profondes connaissances archéologiques. On ne peut attendre que d'heureux résultats de cette utile réunion de talents.

Après ces monuments, en tête desquels veillera la statue de Henri IV, on compterait donc le nouvel archevêché, mis en harmonie de style avec Notre-Dame, sa mère aux larges flancs. Puis apparaîtraient les arbres de la longue terrasse triangulaire que baigne le fleuve, le porche et les cent clochetons de la basilique.

Ces grands effets seraient obtenus simplement au moyen des deux démolitions indiquées; car, au nombre des sacrifices, on ne peut mettre en ligne de compte les frais d'édification des monuments dont la construction est en œuvre ou projetée (1).

OBSERVATIONS.

Au moment d'arrêter le tirage de ces feuilles, et sans avoir le temps de rectifier autrement ce que nous avons dit, il faut constater, ici, que le public, que Paris, que les amateurs de ses monuments doivent renoncer, à tout jamais, à l'espoir d'admirer les combinaisons qui seraient résultées du dégagement de la Sainte-Chapelle. Comme précédemment, cet édifice va être de nouveau renfermé dans une cour trop resserrée. Cette fois, l'administration, le Conseil municipal lui-même, mesquins dans leurs vues, ont arrêté que les constructions

(1) La hauteur du pavé du parvis, par rapport à celle des plus hautes eaux de la Seine, permettrait d'établir depuis l'Archevêché jusqu'à Notre-Dame, pour la facilité de certaines communications entre la métropole et le palais archiépiscopal, une galerie souterraine. Cette galerie, utile à certains égards, obtiendrait des jours, de l'air, au moyen d'ouvertures ménagées dans des bornes ou dans des piédestaux convenablement disposés sur le parvis.

Si l'on prenait le parti d'ériger une sacristie monumentale pour le service de Notre-Dame, on pourrait la placer à quelque distance de l'édifice, par exemple sur le terrain des anciennes écuries de l'Archevêché; et les communications pourraient encore avoir lieu au moyen d'une galerie souterraine. On éloignerait ainsi toute considération qui pourrait faire placer une construction additionnelle contre les murs de Notre-Dame.

du Palais-de-Justice passeraient devant la Sainte-Chapelle, et qu'elles ne s'étendraient pas jusqu'au quai des Orfèvres. On laissera subsister un massif de maisons qui masquera les nouvelles constructions ; elles seront, dès-lors, sans effet monumental ; et l'ouverture, à travers laquelle on découvre en partie aujourd'hui le précieux monument qu'érigèrent le goût et la piété de saint Louis, réduite à une largeur de huit mètres, formera l'étendue de la place sur laquelle se développeront deux fenêtres de la galerie du Palais-de-Justice qui doit enfouir la Sainte-Chapelle.

Il fallait un sacrifice, dit-on, pour trancher autrement cette importante question. Eh bien ! il fallait, si on ne pouvait l'accomplir aujourd'hui, faire toutes les réserves convenables pour l'effectuer dans un moment plus favorable ; mais il ne fallait pas livrer à des spéculateurs des terrains qui, cette fois encore, du jour au lendemain, au détriment des intérêts généraux et des intérêts de l'art, ont doublé subitement de valeur.

Sur les lieux mêmes, on obtient ces renseignements des simples ouvriers maçons occupés aux travaux des spéculateurs, et l'on apprend d'eux qu'il ne vient pas un curieux, un visiteur, qui ne blâment hautement et qui ne déplorent l'affront qu'on fait subir au chef-d'œuvre de Pierre de Montreau.

CHAPITRE XV.

GRAND MONT-DE-PIÉTÉ. — ADMINISTRATION DES HOSPICES.

Les bâtiments actuellement consacrés au grand Mont-de-Piété spécialement érigés, vers la fin du siècle dernier, pour cette usuraire, mais peut-être indispensable fondation, serviront de mesure aux économistes pour la solution d'un des problèmes soumis à leur sagacité : bâtis avec toutes les prévisions d'un très grand accroissement de besoins, il les faudrait, aujourd'hui, trois ou quatre fois plus considérables.

Souvent, la bricole au cou, la pâleur sur les joues, la sueur sur le front, l'affligé, repoussé par l'impuissance du garde-magasin, revient à sa paille, sans pain, avec son inutile bagage, sans avoir obtenu l'escompte de cette banque des misères.

Un agrandissement ou un édifice plus vaste, plus conforme aux tristes nécessités des lumières et de la civilisation, sont demandés, dit-on, par de prévoyants administrateurs.

Il faudra bien, malgré d'immenses charges, que l'autorité, sympathisant avec le malheur, trouve encore le moyen, dans cette circonstance, de ne pas lui faire défaut.

Si l'on pouvait, dans un temps peu reculé, transférer les archives du royaume dans un édifice spécial plus convenable à leur destination, celui qui leur a été improprement préparé pourrait, par un de ces hasards très rares, mais très heureux, s'adapter parfaitement, autant par le style que par la distribution, à tous les besoins de ces autres archives parchemins de l'indigence.

Ce parti étant adopté, les constructions sur la rue des Quatre-Fils seraient reprises et terminées extérieurement, selon les conditions de symétrie qu'impose l'exécution déjà commencée.

Quelque justes que soient, à certains égards, des critiques qui ont porté sur ces constructions, si cette œuvre était achevée pour cette destination nouvelle, elle ferait alors plus d'honneur au talent de son architecte, et Paris compterait un monument de plus qui contribuerait, dans des limites convenables, à l'embellissement d'un de ses quartiers.

Quant aux bâtiments actuels du grand Mont-de-Piété, leur style à l'extérieur, leur dimension, leur distribution intérieure, et même leur situation dans Paris, les rendent particulièrement propres au service de l'administration générale des hospices.

Ces mutations, fondées sur des réciprocités de convenances rigoureusement étudiées, seraient dès-lors définitives, et permettraient de démolir enfin l'incommode édifice qui nuit aux beautés de la métropole.

CHAPITRE XVI.

ABATTOIRS. — CASERNES. — ÉTABLISSEMENTS MILITAIRES.

Ce n'est pas sans un certain embarras que l'on fait cet accolage des trois désignations du titre de ce chapitre. Il est difficile de comprendre, en effet, le rapport qu'il peut y avoir entre l'habitation de l'homme armé pour la défense de la nationalité et le temple où l'on pare les victimes du tourne-broche et du pot au feu.

Les Abattoirs, magnifiques monuments de salubrité, sage création de l'empire, ont une distribution intérieure que l'on dit irréprochable. Mais, à l'époque de cette création, Paris n'avait pas encore reculé ses avant-postes jusqu'aux limites d'aujourd'hui, et tous les Abattoirs, ainsi que l'esprit de leur fondation l'avait prescrit, se trouvaient isolés de toute habitation. Depuis lors, et il y a à peine trente ans, Paris a remué le sol de ses derniers marais pour y fonder d'immenses quartiers où la population s'est chargée des frais d'emménagement qui avaient été joués par d'heureux spéculateurs. Cet accroissement rapide, immense de l'Est à l'Ouest, a dépassé les limites des Abattoirs. Aujourd'hui, et contrairement aux conditions de salubrité qui leur avaient été rigoureusement prescrites, deux de ces monuments, l'Abattoir du Roule et celui de Montmartre, se trouvent dans le flanc de la cité.

Il est facile de prévoir les réclamations, les plaintes, peut-

être exagérées, que soulèveront leurs fonderies de suif, de très incommode voisinage, et dont souffre ou souffrira une masse notable de la population. Cet inconvénient serait sérieux, si son insalubrité, réelle ou supposée, privait certaines propriétés de l'accroissement de valeur qu'elles seraient susceptibles d'acquérir.

L'administration, sans aucun doute, se trouvera dans la nécessité de rejeter un jour, entre le mur d'octroi et le mur de l'enceinte fortifiée, quelques unes de ces grandes tueries; elle n'accomplira cette importante mesure qu'autant que quelque utile combinaison compenserait encore la charge des sacrifices.

Les Casernes de Paris. — On ne doit les apprécier ici que du point de vue monumental; mais sans prétendre toucher à leur condition stratégique, on ne saurait se dispenser de signaler l'insuffisance de leurs distributions intérieures dépourvues des développements qui seraient nécessaires à ces sortes d'établissements.

En plaçant hors de toute appréciation la splendide École-Militaire, érigée par Louis XV pour un tout autre usage, ainsi que l'indique son nom, ce qui, encore par exception, ne l'empêche pas d'être parfaitement bien appropriée à sa présente destination, la plupart des casernes à Paris sont en outre privées de tout caractère architectural. Presque toutes présentent à l'extérieur un excès de décrépitude et de saleté qui contraste, du reste, avec la propreté et la bonne tenue de leur humble intérieur.

Sans élever, comme David, des palais aux hommes façonnés pour le bivouac, que l'hospitalité de la patrie témoigne au moins de la considération des frères nourris au foyer pour les frères engagés au dur métier des armes.

Par l'effet de circonstances qui se rattachent encore à l'extension que Paris a subie, les terrains occupés par la majeure partie de ces casernes défectueuses, si peu dignes du soldat,

de la capitale et d'un peuple, toujours militaire au besoin, ont acquis une valeur très considérable, par rapport à celle qu'ils avaient lors de la fondation de ces établissements.

On peut déduire d'utiles conséquences de cette condition nouvelle.

Elle comporte des ressources pour améliorer le casernement, tant sous le rapport du bien-être qu'on doit au soldat que sous celui des relations du service.

Elle en comporte de très grandes pour aider à l'exécution d'un système général d'embellissement monumental.

Si l'on déplaçait quelques unes de ces casernes, le produit des terrains qu'elles occupent couvrirait une partie notable des frais de constructions nouvelles et des frais d'acquisition de terrains dans des lieux un peu plus reculés.

On conçoit qu'il serait tout-à-fait hors de propos d'indiquer de nouveaux emplacements dans une circonscription qui serait plus éloignée de la place du Carrousel, grand centre de la réunion des troupes, que ne l'est la caserne de l'École-Militaire.

Quelque peu disposé que l'on soit, en règle générale, de détourner de sa destination primitive, pour l'affecter à de nouveaux besoins, un monument fondé, conçu, bâti pour un service spécial du domaine public, on ne saurait nier l'utilité, la convenance, même sous le rapport de l'art, de quelques transformations exceptionnelles.

Cela ne sera peut-être jamais plus juste que pour les abattoirs.

Dans le cas où les raisons déduites feraient rejeter plus en arrière quelques uns de ces établissements, particulièrement ceux déjà nommés (l'abattoir du Roule et l'abattoir de Montmartre), leurs bâtiments actuels, leurs vastes cours, leurs belles divisions, avec peu de modifications, avec peu d'efforts de l'art et très peu de dépenses, pourraient être changés, avec le plus complet succès, en casernes monumentales, commodes à tous égards, qui s'enrichiraient de leur aspect grandiose, imposant et sévère.

Dans le cas où pareil projet ne serait pas susceptible d'objections imprévues ; dans le cas, au contraire, où il réunirait des avantages résultant de la position, de l'étendue et des diverses combinaisons du plan de distribution des abattoirs ; l'abattoir du Roule, en suivant l'ordre des idées émises, serait le premier à désigner pour subir la transformation ; l'abattoir Montmartre, beaucoup plus vaste, serait le second.

L'École-Militaire est plus éloignée du Carrousel que ne le sont ces deux monuments.

Le gouvernement peut voir d'un seul coup d'œil les casernes et les bicoques-casernes à déménager, et comprendre aussi facilement les avantages à recueillir de leur aliénation.

Si ce projet, défendable, et défendable particulièrement au point de vue monumental, ne prévalait pas ; s'il n'était pas susceptible d'être admis, même partiellement, dans un plan d'ensemble, l'autorité, mue par la crainte de ne plus trouver ultérieurement, sans s'exposer à des sacrifices qu'on n'accomplit jamais sans regrets, les terrains convenables à ces nouvelles édifications, ne devrait pas négliger plus long-temps de fixer ses vues à cet égard.

Il est présumable qu'une ligne de casernes intérieures, suffisamment rapprochées du centre, fera, pendant long-temps encore, partie des combinaisons de l'autorité, et qu'elle les maintiendra, nonobstant celles en construction sur la ligne de l'enceinte fortifiée et celle des forts détachés, monumentales cette fois, il faut le reconnaître ; mais tout-à-fait en dehors de ce sujet. Il est donc essentiel de persister dans des opinions émises en vue non seulement d'embellir Paris, mais encore d'améliorer quelques parties de la condition du soldat : faites donc qu'il ait un jour plus d'amour pour vos toits plus hospitaliers.

Indépendamment de toutes les combinaisons relatives aux emplacements de la généralité des casernes, l'autorité paraît éprouver le besoin d'une caserne centrale de troupes de ligne dans le quartier de la rive droite, comme elle en a une sur la rive gauche, au quai d'Orsay.

Ce besoin, temporaire ou permanent, n'a pu être satisfait que par un établissement qu'on suppose tout-à-fait provisoire.

En effet, l'emploi qu'on a fait d'une des fractions de la galerie septentrionale des Tuileries, pour le logement de quelques compagnies dont le casernement, sur ce point, est aussi incommode que choquant, n'est toléré sans doute que parce que les travaux d'embellissement de cette partie du palais ont été suspendus.

En admettant le déplacement des halles, avec les conditions indiquées au chapitre intitulé : *Grande Halle*, les terrains, soit du marché des Prouvaires, soit de la grande halle actuelle, donneraient des emplacements particulièrement propres à l'érection de cette caserne centrale.

Il y a dans les dépendances des services militaires à Paris de nombreux magasins de dépôt pour tous les objets relatifs à l'équipement de la troupe, infanterie, cavalerie, artillerie, génie, voire même pour tout ce qui est relatif à l'infirmerie. Ces établissements, jusqu'à ce jour, sont restés disséminés. Ces nombreuses divisions ne manquent pas d'augmenter les frais de concierges, gardes-magasins et autres surveillances, ce qui n'est qu'un minime inconvénient si de braves gens y trouvent à vivre; mais elles doivent nécessairement donner lieu à des embarras pour le service. — C'est à l'Arsenal que le fantassin de l'École-Militaire vient, après sa première soupe, échanger ses sabots contre sa première paire de souliers ; il part de là, le pied plus léger, pour aller chercher sa première veste au dépôt de Chaillot. Il pourra se parer sur-le-champ de son premier pantalon militaire s'il arrive, avant la fermeture du contrôle, au dépôt de la rue St-Jean-de-Beauvais; vite expédié, il ramasse en passant une couverture au dépôt de Panthemont. En général, il arrive à temps pour se coucher, sans gagner deux jours de salle de police : il est encore conscrit. — Le lendemain, un caporal le guide, au pas de course, sur l'arsenal de Vincennes ; à son retour il défile sur les bou-

levarts, la sueur sur le front, les genoux pliés, le dos voûté, quatre gibernes en bandoulière, deux fusils à volonté sur les deux épaules; (il fait le service de trois camarades : un malade, un consigné, c'est la proportion; un à la cuisine pour la balayer); il passe devant la colonne : cette fois il est soldat.

Rentré au quartier, il se vante de connaître le service; mais il ne sait pas encore ce qui l'attend à sa troisième journée : elle ne sera plus pour les magasins.

Le fractionnement de ce service de l'administration militaire n'est pas le seul dont on soit en mesure de faire remarquer le vice. Ceci est affirmatif : lorsque les jeunes gens du département de la Seine qui sont atteints par la loi du recrutement s'apprêtent à marcher au drapeau, plusieurs, beaucoup même, ont des motifs à faire valoir pour reculer de quelques heures, s'il se peut, l'heure d'une séparation de famille; il n'y a pas toujours un coup de canon à la frontière pour l'enthousiasme du départ. Si près de l'éloignement les minutes se comptent; mais, pour obtenir un délai, il en faut dépenser en formalités. Un jeune recrue court rue de Verneuil aux bureaux de la première division militaire qui n'ont que faire de lui. Il s'aperçoit de son erreur et court place Vendôme à l'état-major de la place : « Mon ami, lui dira le chef de bataillon de service, si c'est un homme bienveillant, vous vous trompez; votre réclamation doit être visée, d'abord, par le capitaine du recrutement. -- Où ça ? — Place du Panthéon. On ferme à quatre heures, et si vous ne me rapportiez pas votre feuille aujourd'hui vous seriez forcé de partir demain. — Le chef de bataillon n'a pas toujours le temps de donner ces explications.

On a quelquefois réalisé d'utiles réunions dans l'administration pour éviter des pertes de temps en allées et venues et des fatigues moins manifestes que celles signalées; aussi ne s'explique-t-on pas pourquoi les efforts de l'administration n'ont pas tendu depuis long-temps à réunir, dans un unique local, tous les dépôts d'effets de l'équipement militaire.

A cet égard, au point de vue de cette étude spéciale, c'est

un monument également spécial qui doit faire l'objet d'un règlement en fin de compte.

Lorsque l'administration militaire se mêle de l'érection d'un édifice, elle sait, en général, lui imprimer un véritable caractère de grandeur. En édifiant un monument convenablement caractérisé, dans lequel s'effectuerait la réunion de tous ces dépôts, distribués, un peu à l'aventure, sur divers points de Paris, et presque toujours dans de vieilles chapelles, ses constructeurs ne resteraient pas au dessous du talent qu'ils ont montré dans la construction des immenses réserves du fourrage et dans celle de l'important établissement de la manutention. Ils auraient à faire choix d'un emplacement convenable.

Quant à la réunion, en un même local, des autres branches de l'administration militaire qui ont leur souche dans le service de la première division et dans celui de l'état-major de la place, elle serait également nécessaire, tant pour faciliter les rapports constants de l'un à l'autre de ces services que pour l'utilité de tous les individus soumis accidentellement à leur double action administrative. Mais les conflits?... il y a peut-être de bonnes raisons pour qu'ils fassent obstacle à pareille réunion : à cet égard, n'allons pas plus loin.

Il reste à constater qu'à Paris, où la classe militaire a joui long-temps des influences d'une suprématie qu'elle tenait de l'éclat de ses armes, nul édifice spécial n'a été érigé pour donner aux chefs qui sont l'expression de son autorité la plus élevée, ces signes extérieurs d'une haute position, tels qu'ils sont donnés aujourd'hui dans l'ordre civil à la première autorité départementale.

Si l'on affecte en France des édifices de quelque valeur monumentale à des services de la région gouvernementale, qu'on ne croie pas que ce soit dans la pensée de satisfaire les vanités puériles des fonctionnaires appelés à la direction de chacun d'entre eux. Ces fonctionnaires, fussent-ils eux-mêmes les inventeurs, les ordonnateurs de l'édifice, plus ou moins somptueux, érigé pour leur propre service, qu'ils ne croiraient pas

trouver la source de leur considération dans les conditions de cette représentation extérieure : il n'y a pas de si grands sots dans notre pays.

En tirant six millions du coffre-fort de la commune pour compléter l'un de ses plus splendides édifices, on flattait, par un simple reflet, le juste amour-propre du premier magistrat de la cité, président-né de son exécution ; mais il s'agissait seulement, après la satisfaction donnée aux besoins impérieux du service, d'embellir la capitale et de témoigner, par un signe éclatant, du haut rang qu'elle est jalouse de tenir dans la section privilégiée des protecteurs des arts.

C'est en se fondant sur des analogies que l'on trouve le commandement de la première division militaire mal partagé, en ce qui concerne l'habitation affectée à cet état-major. C'est en s'appuyant encore sur des analogies, que l'on trouverait d'excellentes raisons pour motiver un projet de monument qui, par ses dispositions générales, répondrait encore parfaitement à toutes les conditions de ce service que l'on doit croire important.

Aujourd'hui que les idées, malgré les rigueurs du billet de service, malgré la diane du tambour de la garde nationale, malgré la religieuse tradition des fascinations de l'empire, ne sont pas des idées militaires, on pourrait craindre de donner trop d'importance à un projet de cette nature, si l'on n'avait hâte de déclarer qu'on ne le réclame qu'en vue de compléter les effets d'une distribution générale de monuments servant à la décoration de Paris.

Pour un édifice de cette nature, il faut une position à peu près centrale ; cela se conçoit à tous égards, surtout si l'on compte pour quelque chose les pas de ces braves plantons, messagers muets, qui, de la caserne à l'Etat-major, de l'Etat-major à la caserne, se multiplient, paraissent, disparaissent sur toutes les lignes de communications, pour porter la vitalité du cœur aux extrémités.

En restant attaché aux vues générales de cette étude, à celles déjà produites dans divers chapitres, sa position se trouve

parfaitement indiquée, pour obtenir un trait d'union entre une ligne de vieux édifices, et ceux projetés ou en voie d'exécution.

A ce monument, il faut un espace relatif : une place ou de vastes cours ; pour ses abords, les plus faciles débouchés. L'emplacement de la Vallée, sur le quai, répond parfaitement à toutes les conditions de la proposition.

CHAPITRE XVII.

ACADÉMIE ROYALE DE MUSIQUE.

Comment concevoir par quelle succession de circonstances le spectacle qui s'est fait de tous les arts un cortége doré, n'ait jamais pu faire à Paris, cette ville si prodigue à l'endroit de l'Opéra, la conquête d'un édifice spécial et définitif.

C'est misère de voir, au centre de toutes les richesses, cette grande cage en platras, aux flancs irréguliers, noircis, vers le soleil levant, par une épaisse fumée; et que dira-t-on de ces huit Muses terre cuite, enseigne incomplète qui la couronne vers le soleil couchant?....

Mais quelle lumière effrayante éclairerait Paris si cette cage devenait la proie des flammes? Point de murailles extérieures pour concentrer l'incendie; le feu, dès lors, ne se jetterait-il pas impitoyablement sur tout cet espace de couloirs que la spéculation a rempli de matériaux presque aussi inflammables que la forêt aérienne des cintres de l'Opéra?

Qui peut répondre que ce feu, alimenté par vingt fois plus de matières que n'en renferme tout autre théâtre, n'attaquerait pas le quartier tout entier.

Dans la prévision d'un tel événement, que doit faire la ville? que doit faire le gouvernement?... Construire, sous le plus court délai, un théâtre d'opéra renfermé dans de gros murs de pierre (1).

(1) Paris a été brûlé six fois, et les historiens n'ont laissé aucune tradition sur les édifices antérieurs à ces incendies; on ignore même

Dès son arrivée sous les vestibules, celui que n'ont encore blasé ni les entrées à l'année, ni tout ce qui émousse les impressions, se sent saisi, il faut en convenir, de quelque émotion. La vue des flots de lumières, des rampes aux larges issues, le préparent à jouir de la splendeur d'une salle qui, pour la beauté de sa coupe, la noblesse de son style et la richesse de sa décoration, n'est pas au dessous des conditions exigeantes de l'art.

Ne parlons pas du rideau levé.

Une petite porte, tiroir secret de cette boîte magique à double fond, s'ouvre et se referme au signal de quelques élus, maîtres du mot d'ordre qui sert de clef pour passer de la salle au théâtre. Si, en d'autres jours, nous n'avions franchi le seuil mystérieux, nous ne saurions affirmer ce que nous allons dire.... Nous n'aurons de souvenirs que pour les défectuosités du matériel.

Tout est miraculeux sur ce théâtre. On y voit cent créatures délicates, fragiles, ornées de gazes et de fleurs tout aussi fragiles; à côté d'elles l'imposante cohorte des comparses, qui n'a pas du tout de fragilité; puis, la brigade des allumeurs; puis l'arroseur, le balayeur; les hommes du dessous et du dessus du plancher, ceux du cintre; puis, les braves pompiers; les compositeurs, les auteurs; les maîtres du chant et ceux des ballets; les chanteurs, les danseurs; le directeur et ses

quelle était la forme de leur construction et quels étaient les matériaux qu'on y employait. A peine sait on comment cette ville était bâtie il y a deux ou trois siècles.

Ces incendies répétés portent à croire que toutes les maisons de cette ville étaient en bois.

La salle de l'Opéra, établie au Palais-Royal par Francinne, gendre de Lully, fut incendiée en 1763. Rebâtie, ouverte en 1770, elle fut encore incendiée le 21 juin 1781. Ce fut par suite de cette fâcheuse circonstance que Lenoir fut chargé de bâtir une salle provisoire qu'il édifia solide, élégante, en soixante-quinze jours : qui ne connaît pas le théâtre de la Porte-Saint-Martin ?

adjoints; les avertisseurs; des huissiers en noir, autrefois suisses du théâtre, avec hallebarde; les femmes de chambre, les mères et quelquefois les pères; enfin, les seconds machinistes et le machiniste en chef, actuellement homme très expert. Grâce aux habitudes de ses devanciers, capitaines aussi de ce haut-bord, il a trouvé le théâtre monté, machiné, encombré, *routiné*, comme le montèrent, il y a cent soixante-douze ans, l'abbé Perrin et de Sourdeac, seigneur, marquis, mécanicien, dans leur salle du Jeu de Paume de la rue Mazarine, pour la brillante représentation de *Pomone*. Mais on y a ajouté des chevaux, des carrosses; autrefois on n'y voyait que des chars traînés par des esclaves. On y a conservé tous les montants, toutes les fermes, tous les châssis, toutes les toiles, tous les quinquets qui forment les palais, les chaumières, les jardins, les lacs, les montagnes et la lumière : on y a ajouté, à titre de progrès, et avec succès, les appareils du gaz hydrogène.

Eh bien! il faut que tout ce personnel, que tout ce matériel se placent, se déplacent pour se replacer, se déplacer encore cent fois durant quatre heures, dans une cage de vingt-cinq mètres carrés, qui a des corridors, empestés par d'incommodes voisinages, où la cavalerie ne défile que par un, et les fantassins par deux; qui n'a pas de foyers convenables pour ses acteurs. La danse seule y dispose, pour ses ébats, d'un salon lambrissé, doré, pourvu d'un faux plancher, étincelant de mille feux, où le rire, les bons mots, les mauvais même, se croisent avec les difficultés de l'entrechat à six, et où l'on vit, avant toutes ces folles joies, l'un de nos plus illustres maréchaux se reposer de ses marches de grenadiers dans le commandement plus doux de son état-major argenté de la garde nationale.

Dans cette confusion, y a-t-il de l'ordre? S'il n'y en avait pas! un châssis, des crocs de fer, des bancs de gazon en bois blanc vous briseraient les jambes; une ville de toile descendant du ciel avec sa grande traverse, vous écraserait la tête; et, souvent, un simple mortel descendrait sans escalier (cela

s'est vu) dans ce dessous mystérieux que les naïades et les démons ont seuls la permission de visiter (1).

Cet ordre, cependant, ne marche pas sous l'empire d'un règlement dans ce lieu, où chacun n'a l'air de ne vivre que pour soi : l'ordre, c'est l'instinct de chacun pour sa conservation. Voilà ce qui explique les rares accidents graves qui sont venus troubler les jouissances, ou le travail, des insulaires du théâtre.

Ce n'est pas à dire qu'il ne faille rien faire pour éviter ces accidents, et rendre plus commode le service accablant des pauvres machinistes qui, pour n'être pas vus du public, n'en sont pas moins un des éléments du prestige scénique qui le captive.

Tout ce qu'on doit aux dignitaires et aux mercenaires de l'empire chantant et dansant, et les susceptibles intérêts de la sûreté publique, ne permettent pas de maintenir l'Opéra long-temps encore dans la baraque ordinaire.

Mais, dans quelques mois peut-être, tant on remplit vite les cadres vides dans la spéculation des bâtiments, la difficulté de le pourvoir d'un emplacement convenable se fera plus vivement sentir. Il ne serait pas prudent de sommeiller entre les éventualités d'un manque absolu de terrain et les appréhensions d'un effroyable incendie.

Ce spectacle, dont la foule d'élite connaît bien le chemin, est tout-à-fait à part. Sa vogue tient au mérite de ses acteurs, à celui de son répertoire, c'est avoué; mais il tient, aussi, à des conditions prises dans les habitudes d'une mode persistante et qu'on ne pourrait altérer, modifier, sans compromettre sérieusement une prospérité constante à laquelle s'enchaînent étroitement les intérêts de l'art et le sort d'une population nombreuse.

(1) Un jour de répétition, pendant les inquiètes préoccupations de son gouvernement, l'un de nos plus habiles directeurs disparut sous une trappe des nonnes maudites de Robert-le-Diable. Il revint bientôt des enfers avec son âme, son esprit et tous ses membres : il n'y avait perdu que son lorgnon.

L'Opéra est placé dans le cœur d'un quartier que l'amour du luxe, que les mœurs élégantes, enfants jumeaux, ont consacré à l'ostentation des vanités mondaines ; cette situation fait la moitié de sa fortune.

Entre sept et huit heures du soir, dans l'étroit espace compris entre Tortoni et le Jockey-Club, la mosaïque sableuse du mol asphalte se couvre d'innombrables étincelles : c'est le maryland embrasé de la régie dont s'enfume le fashion pendant une heure de désœuvrement. — On a dîné, bien dîné, mais la soirée est à peine commencée, et quiconque a bien dîné ne saurait se permettre de ne pas la finir : que faire ?... Les équipages roulent sur la rue Lepelletier ; à la vive lumière des candélabres on a compté les projets de plaisirs et de succès qu'ils portent dans leur course rapide. On n'hésite plus... on va à l'Opéra.

Cet en train se communique, il devient un attrait qui fascine ; et loges, orchestre et parterre se remplissent.

Que le théâtre soit porté rue de la Paix, comme on l'a proposé ; qu'on l'éloigne, même insensiblement, d'un quartier qui s'est peuplé de tous ses adhérents plus ou moins directs, et le succès est compromis. L'arrière quartier lui-même de l'Opéra, celui plus au nord de l'édifice, reçoit de cette transmigration le plus fatal contre-coup.

On peut hardiment conclure de ces aperçus qu'il faut invariablement maintenir l'Opéra dans le quartier même qui en a pris le nom. Il faut, pour la surface de cet édifice, quarante-sept mètres sur cent dix-huit environ : on a la place.

Avant d'arrêter l'exécution d'un projet, l'attention se portera nécessairement sur celui de M. Contant, machiniste en chef de l'Opéra, que cet ingénieur émérite a soumis à l'appréciation du public en l'exposant au Louvre en 1842.

Ce projet est remarquable : c'est une étude approfondie du mécanisme intérieur du théâtre, réunissant, pour toutes les parties, les améliorations que réclame le développement progressif des effets scéniques.

Ce projet a donc des innovations dont on ne contestera

pas le mérite. Il en a d'autres qui sont séduisantes d'abord, mais que la réflexion fera repousser; elles sont en dehors de nos habitudes, de nos besoins réels; il convient d'en signaler l'abus et les inconvénients.

En Italie, les salles de spectacles renferment des salons particuliers attenant aux loges. Cette disposition, même pour les spectacles d'Italie, n'est peut-être pas sans de graves inconvénients. A Paris, elle ruinerait l'art et, par suite, l'entreprise théâtrale. Comme en Italie, après le morceau *à effet* on verrait se lever, *même par ton*, les habitués des loges les plus empanachées; les fauteuils s'entrechoqueraient pour mieux noter le moment de la retraite; les portes feraient grand bruit, et la salle, après ce premier sabbat, redeviendrait silencieuse; mais, dégarnie de ses plus brillants ornements, elle ne serait plus qu'insipide pour son parterre offensé.

Si les portes restaient ouvertes, ce serait pire encore. Bientôt, dans leur salon bien payé, bien à eux, les plus joyeux riraient, crieraient, fredonneraient l'opéra de la veille, et l'opéra du jour, avec ce vacarme, ne serait plus chanté : on aurait vu, entendu la parade stridente de la foire.

S'il reste à M. Contant, sur son plan merveilleux, quelque espace entre les loges et le mur extérieur, qu'il l'emploie à des corridors plus vastes et plus sains. Les *salons-loges* ne seront permis à Paris qu'autant que leur nombre, restreint extrêmement, n'aura aucune influence fâcheuse sur les effets de la représentation. Sans craindre aucun préjudice, on peut reproduire, dans toute nouvelle salle, ceux qui subsistent aujourd'hui.

Après cette critique, on s'incline devant le projet de M. Contant; il renferme les meilleurs éléments de l'édifice qui manque essentiellement à Paris.

Il n'y a pas d'emplacement qui réunisse plus d'avantages, pour ce monument, que les terrains de la rue Grange-Batelière faisant face à la rue Richelieu, occupés par le service de

la mairie du deuxième arrondissement, qu'on doit, dit-on, transférer rue de la Victoire.

La position précise à déterminer, pour asseoir les bâtiments nouveaux sur cet emplacement, doit dépendre de plusieurs circonstances auxquelles se rattachent, en partie, des questions d'économie. Bornons-nous à dire qu'entre la façade et le boulevart il conviendrait, toujours, de ménager une place.

Pour obtenir cet emplacement, la dépense serait certainement inférieure à celle qu'occasionnerait toute autre combinaison.

L'accomplissement de ce projet nécessiterait l'acquisition des maisons portant numéros 2-4-8-10-12 et portion de l'avenue de l'hôtel n° 6, sur le côté droit de la rue Grange-Batelière. Sur le côté gauche, les maisons portant numéros 1 et 7 seraient les seules à acquérir. En raison du développement du plan, quelques portions de propriétés seraient à acquérir du côté de la rue de Provence; avec plus d'économie dans les vues on éviterait cette dernière dépense.

Si le plan recevait son plus grand développement, ce qui serait préférable, on aurait un moyen, peut-être assuré, d'amortir une fraction importante des dépenses.

Pourquoi la ville et l'Etat, qui du reste auraient à aliéner les terrains de l'ancienne salle, se priveraient-ils d'acheter une étendue convenable d'autres terrains pour pouvoir édifier le nouveau monument sur une place fermée, sur trois côtés, par un enclos de bâtiments tout autour desquels on disposerait, sous de larges portiques ouverts, une série de belles boutiques?

Les résultats de cette spéculation pourraient être appréciés, sans doute, avant le commencement de l'œuvre. Cette entreprise serait dans les façons de celle du marquis de Sillery, qui nous a valu le Palais-Royal, et à la maison d'Orléans une ressource financière.

Mais, en spéculant, qu'on soit toujours artiste, s'il est possible; qu'aucun établissement industriel, quel qu'il soit, quelles que soient les prétentions à cet égard, ne vienne offen-

ser la dignité du temple en humiliant son extérieur par un rapprochement intime.

Sans perdre de vue aucune des exigences de l'art, aucune des conditions architecturales, on devrait, dans une construction nouvelle, ménager un vaste péristyle pour la descente des voitures, et transformer son premier étage en une vaste terrasse ; avec ce promenoir d'été des spectateurs, le spectacle aurait un attrait de plus et la ville un magnifique embellissement.

CHAPITRE XVIII.

MUSÉE DE L'ARTILLERIE.

Cet établissement, de création moderne, se présente sous deux aspects différents. D'un côté, c'est une collection de tous les outils, appareils, machines, propres à la fabrication des armes et instruments de guerre, section d'arts et métiers ; et des modèles plus ou moins complets des armes imaginées, presque toutes, depuis l'usage de la poudre.

D'un autre côté, c'est une réunion trop peu nombreuse de précieuses armures, la plupart authentiques, mais à la formation de laquelle tous les soins désirables n'ont peut-être pas été donnés : on n'a pas toujours saisi les rares occasions qui s'offraient de l'enrichir.

On conçoit facilement l'intérêt qui s'attache à la conservation de tous ces modèles, de tous ces échantillons, preuves manifestes des progrès de l'esprit humain dans l'art de fabriquer les agents de la destruction. Là, l'intérêt est purement relatif; à certains égards, il est spéculatif.

Pour cette exhibition, particulièrement utile aux études des progressifs dans le savoir des démolitions, des incendies de villes; dans le savoir de la brisure, de l'écharpement, par masses, des membres humains, on conçoit toute la nécessité de tables, d'armoires, de panneaux dressés dans des salles suffi-

samment grandes, suffisamment éclairées; on ne demande rien de plus.

Mais quand la pensée se porte sur des trophées qui ont couvert, qui ont armé des héros, on reconnaît toute la distance qui sépare un intérêt relatif d'un intérêt national.

Est-ce bien leur place dans une salle de curiosités, accolés à des alésoirs, à des rabots, à des machines à limer, à des modèles non utilisés de sabres-briquets, de fusils-épées, à des modèles de roues et de moyeux, tous, fruit de travaux et d'études honorables, mais tous d'un intérêt relatif; est-ce bien leur place?

A ce heaume qui serra le front d'Henri IV;

A l'armure légère qui ne défendit pas Turenne d'une balle meurtrière à Salsbach;

A celle de Biron, tué sous Épernay;

A celle de Louis de Condé, tué à Jarnac;

A celle du connétable, Anne de Montmorency, tué à Saint-Denis;

A celle de la Palisse, ce brave tué à Pavie;

A celle du vainqueur de Marignan, qui la portait aussi, éclatante à Pavie, pour vendre plus chèrement sa glorieuse défaite;

A celle du connétable Charles de Bourbon, qu'un voile funèbre devrait à jamais couvrir. Héros plein de valeur, pour une injure, il combattit, vainqueur, les armes de sa patrie vengées par son repentir de mourant.

A celle du connétable Jacques de Bourbon, tué à Brignais;

A celle de Jeanne d'Arc, vierge-soldat, qui prit l'épée pour ciseler une couronne, la tremper dans le sang anglais et la mettre sur un front royal?

Non, ce n'est pas là leur place.

Ce n'est pas celle non plus d'une armure offerte à Louis XIV par la république de Venise;

De celle du brave Crillon;

De celle du suisse Brunner, qui donna son sang à cinq rois de France;

De celle du duc de Guise le Balafré, brave, coupable et malheureux ;

De celle que porta l'intrépide Boucicaut ;

Ni de celles du vainqueur de Fornoue, et des autres rois de France.

Serait-ce la place des armures que la tradition donne à Bayard, avec raison peut-être ; à Renaud de Montauban, à Roland, qui rougit de son sang les bruyères de Roncevaux ?

Serait-ce celle du casque mauresque que saint Louis reçut du soudan d'Egypte ?

Serait-ce celle du casque que portait encore le connétable Anne de Montmorency, lorsqu'il fut atteint de la balle qui lui fracassa la mâchoire ?

Serait-ce celle du casque de cet Abdérame audacieux qu'écrasa le fer sauveur de Charles-Martel ?

Serait-ce celle du casque qui n'empêcha pas le fléau de Dieu, Attila, de mourir il y a quatorze cents ans ?

Des monuments authentiques ou traditionnels, de cette nature historique, ne sont pas de ceux que défendent seulement l'intérêt artistique ou l'amour du progrès dans la science des fabrications. Il s'y rattache un inviolable et très légitime sentiment de vénération, inspiré par l'amour d'une nationalité qui s'est faite d'abord par le sang.

Comment concevoir qu'on puisse placer dans un musée, comme un marbre de la Vénus victrix, ou comme les bracelets d'une bayadère, l'épée qui flamboya sur les pyramides, sur Marengo, Wagram, Iéna, Austerlitz et Champ-Aubert ! Elle ne se place que sur un tombeau.

Lorsque Napoléon, sur ses champs de bataille, brisait le poignet des porte-étendards de l'Europe, et que ses soldats ramassaient la hampe et le drapeau, il n'envoya pas ces trophées au Musée ; il les appendit, avec les saintes bannières, sous les voûtes d'une église.

Cette offrande au Dieu des armées anoblissait sans doute

la défaite du courage malheureux, et légitimait, par un nouveau sacrement, le prix déjà béni de la victoire.

Ce n'est ni dans un musée, ni dans un garde-meuble, ni dans une bibliothèque que peuvent sommeiller ces effigies de fer, pas plus que ce large glaive actuellement inventorié, classé avec de vieux mobiliers, et qui pesa, dit-on, dans la main bronzée de Charlemagne (1).

Ce n'est pas à dire que ce soit une église qui convienne, non plus, à ces armures ; il leur faut un édifice sanctifié seulement par la piété des souvenirs historiques, ou anobli par le caractère qu'il tiendrait déjà d'une grande destination.

Un arsenal, entouré du prestige que lui donne même la vigilance si nécessaire à la garde de ses mille faisceaux d'appareils de guerre, satisfait l'imagination lorsqu'il entr'ouvre les battants de sa salle d'armes pour laisser voir ces dépouilles des temps guerriers.

Mais Paris a vu tomber ses vieilles tours de la Bastille, de Billy et du Louvre, qui servirent de dépôt de guerre. Depuis son agrandissement, il a reculé ses arsenaux de plus d'une lieue, et ce ne serait pas sous le vieux donjon de Vincennes, dernier contemporain de ces forteresses anéanties, hors des murs de la cité jalouse, qu'on pourrait opérer la translation de ce précieux reliquaire.

Non parce qu'il renferme des musées consacrés à l'exhibition des richesses de l'art, mais parce que ses plus anciennes murailles, élevées par Philippe-Auguste, couvertes aujourd'hui de somptueux parements, ont traversé les siècles comme les vieilles armures, le Louvre est peut-être le seul monument digne de vieillir encore avec elles.

Si on cessait de considérer le Louvre comme une portion de la demeure royale, comme une dépendance indivisible du

(1) L'épée de Charlemagne, sa couronne, sont montrées au public par les agents chargés de la conservation des tapis, fauteuils, lits et commodes du mobilier de la liste civile. Sans permission on ne peut voir ces précieux objets.

palais ou siége, entouré des splendeurs de l'art, le chef du plus bel empire du monde, on le dépouillerait de son prestige. Henri IV a fait du Louvre et des Tuileries une seule et même habitation : c'est un unique palais, malgré les prodigieuses proportions de son étendue.

Si l'on voit un jour s'élever cette autre portion de palais qui doit coordonner et compléter toutes les parties de ce vaste ensemble, à plus forte raison, alors, les trois corps de palais, avec trois noms différents, comme les pavillons d'un château, seront à jamais considérés comme un seul édifice avec des membres d'âge et de style différents qui ne briseront ni son harmonie ni sa puissante unité.

Eh! pourquoi donc le palais du chef de l'État, avec ses glorieux monuments d'art, ne serait-il pas ouvert au pieux monument historique si improprement décoré du nom de *Musée?* aujourd'hui il manque au monument comme le monument lui manque. Il faut qu'ils vivent ensemble avec leur communauté de grandeur et de noblesse.

A l'ouest du Louvre, des murs de trois mètres d'épaisseur ont bravé les injures du temps et celles des combats. Bâtis par le glorieux aïeul de saint Louis, et tels que les rajeunit le génie de Pierre Lescot sous Henri II, ils sont encore debout pour braver d'autres siècles. Au premier étage, au dessus de la salle voûtée qui fut la salle des gardes de Charles V, il existe en ce moment, et sans destination spéciale, la plus spacieuse galerie du vieux Louvre. On y parvient par un escalier de l'époque de la renaissance, à voûte inclinée, ornée de la plus riche sculpture. Elle touche, d'un côté, celui de l'escalier, à la chapelle dite d'Henri IV qu'on a le projet de restaurer. De l'autre, elle aboutit au salon qu'on a décoré des boiseries de l'ancienne chambre d'Henri II, et qui adhère, lui-même, au grand salon de communication qui précède du côté de l'ouest le Musée égyptien.

Cette galerie avait été disposée, sous la restauration, pour les séances royales de l'ouverture des Chambres, qui s'y tinrent en effet.

Les souvenirs historiques enchaînés à la fondation de ses murailles, ses dispositions architecturales, son vaste vestibule au rez-de-chaussée, un magnifique escalier, de l'âge et du style de ceux construits à l'époque où furent forgées et ciselées la plupart des armures de notre collection ; la disposition de ses abords au premier étage, empreints d'un caractère noble et sévère, la rendent particulièrement propre à la salle des armures.

On voit que sa situation, dans le vieux Louvre, la laisse à part, bien à part, de tout ce qu'on nomme musée. Et cependant, comme les vieilles armures, aussi pieusement recueillies, seraient l'objet d'une religieuse curiosité, au sortir même des musées et sans quitter leurs bâtiments, le public trouverait cette galerie au terme de ses pérégrinations artistiques.

Là, des sensations différentes, dont la source serait plus dans le cœur que dans l'imagination.

Ce serait dans ce sanctuaire qu'on dresserait les armures des preux qui firent l'escompte de leur sang pour la gloire de tous nos âges militaires. Près d'elles on dresserait encore, en trophées, celles que des victoires et d'autres chances ont remises en nos mains.

Lamboy, Mathieu Galas et l'illustre Raymond de Montécuculli, Ernest-Auguste de Brunswick, Frédéric V, le conquérant, électeur palatin, roi de Bohême, tué à Réthel, et d'autres étrangers dont nous conservons les dépouilles guerrières, prendraient aussi leur rang de bataille au milieu de cette panoplie française.

Avec les épées que portèrent les Montmorency, Jeanne d'Arc, Duguesclin, les Condé, le roi Jean II, François I^{er}, Henri IV et d'autres rois de France, le faisceau reste incomplet si l'on n'y compte le glaive de Charlemagne.

Et la couronne de cet empereur-roi ne devrait elle pas sortir enfin des obscurs magasins du mobilier de la liste civile, pour s'élever rayonnante au milieu de toutes ces armures ?

Les armes qui ont la tradition, parchemin que les peuples ne

brûlent jamais, prendraient leur rang chronologique près des armes plus authentiques.

Des recherches faites en France, en pays étrangers même, pourraient apporter d'autres débris d'armures françaises dans ce trésor qui sera toujours trop incomplet.

Il pourrait s'enrichir de ces armes et armures si mal placées dans quelques unes de nos bibliothèques publiques, dans lesquelles elles n'ont plus que la valeur d'un papyrus.

Sous les voûtes de cette galerie, comme cela se voyait au Mont-Saint-Michel, alors qu'on y conservait les armures des chevaliers de l'ordre, il faudrait qu'on appendît, devant chaque chevalier, une bannière sur laquelle serait rappelée, près de son écusson, la plus belle action qui honore et défend sa mémoire.

Dans ce musée, confiné dans le cloître de Saint-Thomas-d'Aquin, que l'on cherche en vain dans Paris, si, par des protections spéciales, on n'a pas obtenu du directeur de l'artillerie la permission d'y pénétrer, on voit avec intérêt des armes, des insignes de guerre beaucoup plus modernes qui ont brillé aussi dans la main d'illustres soldats nos contemporains.

Mais ces trophées y sont rares, très rares pour une époque qui a été si féconde en guerriers illustres.

Cette pauvreté a pour cause, sans doute, la répugnance des héritiers de nos plus vaillants capitaines à venir déposer, dans ce magasin d'échantillons, leurs titres historiques.

Mais vienne le jour où le vieux Louvre ouvrira l'une de ses portes de fer pour laisser entrer le convoi de ces trophées; alors les enfants, les neveux des vieux compagnons des aigles de l'empire, s'agenouillant devant un glorieux passé, viendront déposer dans le sanctuaire la noble épée, le bâton de maréchal, qui nous ont encore donné de la gloire, qui leur ont donné des aïeux.

OBSERVATIONS.

Quant aux armes et machines réunies dans le cloître de Saint-Thomas à titre d'échantillons, elles formeraient toujours, puisqu'on tient à ce nom, un musée spécial, également intéressant, mais séparé matériellement de la salle des armures.

Il faut prévoir les résistances du corps puissant qui, déjà, vers 1828 ou 1829, repoussa victorieusement la tentative faite alors de porter au Louvre le *Musée d'artillerie*, à l'instar de celui fondé à cette époque sous le nom de Musée-Dauphin, et qui, depuis, a reçu le nom de Musée maritime.

Le corps de l'artillerie, comme celui de toutes les armes spéciales, comme toutes les corporations, est jaloux de la plus infime de ses attributions; mais puisque l'on ne prétend porter atteinte ni à sa considération, ni à l'organisation puissante qui le rend inébranlable sous le feu de l'ennemi, on doit marcher nonobstant les appréhensions de sa résistance.

Nous ignorons les règles qui régissent la direction de l'artillerie à Paris, chargée, à l'exclusion de toutes les autres directions de France, de la conservation du précieux matériel déposé à Saint-Thomas-d'Aquin; mais nous croyons qu'il serait difficile de placer cette administration sous la clef du gouverneur du Louvre.

Quand même il serait possible de déterminer, entre ces deux pouvoirs distincts et de nature différente, les règles hiérarchiques qu'exigeraient les besoins du service, on ne pourrait porter au Louvre tous les modèles d'outils, de machines et instruments de guerre qui forment la collection, car il ne paraît pas y avoir dans ce palais aucun local disponible pour cette destination,

Si l'on commençait, prochainement, l'exécution des travaux projetés pour compléter la réunion du Louvre et des

Tuileries, on pourrait ménager, peut-être, dans les nouvelles constructions, un local propre à l'artillerie (1).

Mais, dans l'état des choses, nous pensons que la collection des modèles ne saurait être mieux placée que dans l'arsenal de Vincennes, s'il n'y a pas de meilleures raisons pour le conserver dans son local actuel, dont on pourrait peut-être tirer tout autre parti.

Quant à la salle des armures, pour l'exécution des diverses dispositions relatives à l'ordre et à la sûreté du Louvre, elle rentrerait dans les attributions de son gouverneur; mais la conservation et la garde des trophées, belle et noble mission, ne cesserait pas d'appartenir au corps militaire qui en est aujourd'hui chargé. Ses rapports avec le commandant supérieur du Louvre seraient conformes à ceux de cette autorité avec le directeur des Musées royaux et les conservateurs particuliers de chacun d'eux.

(1) Dans les comptes des Baillis de France rendus à la chambre en 1295, il est parlé des *arbalestres, des nerfs et cuirs de bœufs, du bois, du charbon et autres nécessités du service de l'artillerie.*

Les comptes des treizième et quatorzième siècles font mention des noms et des pensions de ceux qui avaient la direction de cet arsenal; ils y sont désignés sous le nom d'*artilleurs* ou *canonniers*, maîtres des petits engins, gardes et maîtres de l'artillerie.

Les registres des œuvres royaux de la chambre des comptes font foi qu'en 1391, la troisième chambre de la Tour du Louvre était pleine d'armes.—Cette pièce ayant été destinée à recevoir des livres, ces armes en furent enlevées. — En 1392, la basse-cour, du côté de Saint-Thomas-du-Louvre, servait d'arsenal.

Nos rois ont eu aussi de l'artillerie et des munitions de guerre au jardin de l'hôtel Saint-Paul, à la Bastille, à la Tour du Temple, à la Tournelle, à la Tour de Billy, placée sur le bord de la Seine derrière les Célestins, et détruite par le tonnerre et la poudre en 1538.

CHAPITRE XIX.

EXPOSITION DES PRODUITS DE L'INDUSTRIE FRANÇAISE.

Tous les cinq ans, il s'élève un houras, il passe ; après le bruit le silence. Il n'ébranle ni une dynastie ni la puissance d'un cabinet ; mais il retentit fort. Il donne lieu à vingt projets, dont quelques uns sont sans doute très admirables, mais qu'il faut mettre à part, alors, de tous ceux qui prennent pour bases de leurs opérations la place Louis XV ou les Champs-Élysées, voire même le Carrousel.

L'administration est réellement fort embarrassée de s'entendre dire avec vivacité, une fois donc tous les cinq ans : « Pourquoi n'élevez-vous pas un palais à l'industrie? Il en » coûterait moins à l'État que la construction de toutes vos » baraques provisoires. » Comme si l'on avait horreur des baraques en France.

Cela serait peut-être fort juste, si l'on pouvait, dans ce cas, se dispenser de faire l'acquisition, probablement dans le quartier le plus fréquenté de Paris, et par conséquent le plus cher en terrains, de vingt mille mètres de superficie à 600 fr. au moins, 12,000,000 ; plus, pour le palais, il ne s'agit pas d'un magasin d'épiceries, 4,000,000 ; ce qui, à cinq pour cent, représente parfaitement bien un revenu annuel de 700,000 fr., et pour cinq ans 3,500,000 fr.

Y a-t-il économie à faire le palais? faites le palais. Y a-t-il

économie à faire la baraque? faites la baraque; mais ne parlez plus ni de l'un ni de l'autre, soit pour la place Louis XV, soit pour les Champs-Élysées, soit pour le Carrousel.

Où donc pourra-t-on placer ce palais marbre ou ce palais sapin? Nous n'en savons rien.

Est-ce à dire, pour cela, qu'on doive mépriser le but de l'ovation quinquennale?... Non, certes. — Est-ce à dire que, dans un plan général d'ensemble, dressé pour l'exécution des grands travaux, l'autorité doive ne pas désigner l'emplacement affecté à l'exhibition des plus beaux échantillons de nos richesses industrielles?... Non, certes.

Nous aurions bien une idée à mettre au jour à cet égard; mais elle est si excentrique, que nous craignons, pour nous, le bruit du houras quinquennal.

Nous avons pu remarquer en 1839, lorsque l'exposition avait lieu aux Champs-Élysées, que les habitans de tous les quartiers de Paris (on les reconnaissait à la coupe de l'habit, à la forme du chapeau, aux dessins du châle et à mille autres accessoires) se pressaient tous, à l'envi, pour admirer nos chefs-d'œuvre de l'art du tissage, de l'orfévrerie, de l'ébénisterie, et nos curieux produits de poterie, sellerie, papeterie, carrosserie, verrerie, panneterie, passementerie, voire même de la pure chimie, etc.

Alors, la distance n'était pas reconnue trop grande pour tous les habitans du centre de Paris et ceux de son extrémité orientale : ils avaient les omnibus, d'ailleurs on ne les interrogeait pas.

Si donc ce palais, disons mieux, ce temple, où les déifications ont leurs degrés comme chez les païens, était élevé sur des terrains à bon marché, mais toujours à une égale distance de ce qu'on appelait le centre par rapport aux Champs-Élysées, qu'arriverait-il?... L'habitant du centre aurait encore la voie de son omnibus; celui des environs de l'Arsenal ferait l'économie du sien, et le faubourg Saint-Honoré userait les roues de ses carrosses.

LIVRE CINQUIÈME.

EMBELLISSEMENTS, MONUMENTS D'ART, CRÉATIONS NOUVELLES.

CHAPITRE XX.

CHAMPS-ÉLYSÉES.

Les Champs-Élysées, promenade aussi populaire qu'aristocratique, où la différence des rangs n'excite aucune répugnance, où tout se confond sans choc, le luxe et ses vanités, la pauvreté et ses désirs, et où chacun, en passant avec son type d'indépendance et d'originalité, apporte à tous les autres une large part d'amusement, sont donc la promenade de tous et pour tous. C'est à ce titre que tant d'efforts se sont réunis pour leur donner l'attrait qu'ils ont acquis : ils sont une merveille avec tous leurs aspects variés (1).

(1) Leur décoration, dans ses détails, n'est pas irréprochable ; l'artiste qui a été chargé d'orner cette promenade a peut-être donné trop d'extension à des bâtiments dont l'utilité, pour les besoins du public, n'était pas assez justifiée : est-ce sa faute ? s'il y a matière à critique dans cette exécution, il y a aussi un cirque, des fontaines, quelques parties de maisons qui méritent de justes éloges.

Leur développement du côté de la Seine ne laisse apercevoir aucune limite.

Du côté du nord, ce n'est plus cette immense étendue ; mais ce sont des gazons, des arbres de cent pieds de haut, des massifs d'arbustes mêlés à quelques œuvres d'une gracieuse architecture, qui dissimulent, de ce côté, l'exiguïté et l'irrégularité du plan des Champs-Élysées.

Cette verdure plus fraîche, cette végétation plus vigoureuse, si précieuses pour le promeneur, ne sont pas de son domaine ; il en jouit comme d'une illusion.

Mais vienne la spéculation s'emparer de ces beaux jardins, vienne le jour où les héritiers de ces riches demeures accompliront, chez un notaire, les clauses du partage que la loi commande dans sa justice et son égalité, alors, plus de prestiges ; la plus artificielle des promenades change d'aspect, se voit resserrée par une clôture de hautes maisons, et son nom poétique n'est plus dès lors qu'une ironie.

Sous peine de mériter le reproche d'incurie, il faut prévoir et prévenir un outrage qui, dans des circonstances données, doit défigurer la plus belle de nos promenades. Il sera permis d'apprécier les difficultés ; mais en les abordant franchement, elles n'auront aucun bouclier pour les défendre.

Il faut résoudre un problème ; il faut que la Ville, que l'État, sans supporter de trop lourdes dépenses, puissent conserver à jamais aux Champs-Élysées l'aspect d'où ils empruntent leur plus grand charme. Cette solution dépend de leur agrandissement : on essaiera de justifier cette proposition hardie.

En traçant sur le plan des Champs-Élysées, vers le Nord-Est, la ligne d'une voie semblable à celle du Cours-la-Reine, qui est situé vers le Sud-Ouest, on donne à ce plan une figure symétrique, et l'on renferme ainsi dans la promenade :

1° Moitié de l'espace donné par les jardins de cinq hôtels du faubourg Saint-Honoré ;

2° La presque totalité du sixième jardin, sans avoir encore touché à aucun bâtiment ;

3e Tout le jardin et le corps principal du charmant hôtel de la marquise de Brunoi, laissant vers le Nord-Est, du côté du faubourg, les cours et autres dépendances de cet hôtel, plus ceux d'une autre propriété.

La ligne, en se prolongeant jusqu'au point de rencontre nécessaire pour déterminer la régularité de la figure, passe sur une partie des bâtiments de l'Élysée-Bourbon, et la renferme, avec le jardin tout entier, dans le périmètre formé, de ce côté, par cette ligne. On ne fait pas le vœu barbare d'attaquer les bâtiments du palais de l'Élysée.

En traçant une ligne pour répondre symétriquement à celle de l'allée d'Antin, on ne fait que prolonger l'allée des Veuves jusqu'à la rue du Faubourg-Saint-Honoré, et l'on renferme ainsi, dans les Champs-Élysées, tous les bâtiments et jardins compris dans l'avenue de Marigny, plus un ou deux autres hôtels tenant au côté sud de la rue du Faubourg.

Là, les bâtiments sont plus nombreux, et les jardins occupent moins d'espace que dans la première partie décrite.

Le salut des points les plus pittoresques des Champs-Élysées n'est donc point impossible : il dépend d'un agrandissement.

La partie spéculative qui touche aux intérêts de la Ville sera facilement comprise.

Il faudrait acquérir les jardins qui s'étendent depuis celui de l'ambassade ottomane, jusqu'à l'angle des bâtiments de l'Elysée-Bourbon. Un seul bâtiment, le gracieux hôtel de la marquise de Brunoi, serait enclavé dans le nouveau périmètre.

La ville jetterait ainsi, dans l'enceinte des Champs-Élysées, des jardins plantés des plus beaux arbres, et un monument de quelque prix qui serait confié, faute de mieux, à la garde de quelque entrepreneur de rafraîchissements.

Les terrains laissés en dehors de la ligne se revendraient pour l'ouverture d'une rue. Elle partirait de la place Louis XV, viendrait toucher l'angle sud du palais de l'Elysée-Bourbon, et ferait là un détour à angle droit, pour aboutir rue du Faubourg-Saint-Honoré, vis-à-vis la rue Duras.

Dans le prix que la ville retirerait de la revente des terrains,

pour créer une rue aussi utilement placée, elle trouverait probablement une notable indemnité de ses sacrifices.

Conduit jusqu'à ce point, le projet n'est pas complet. Pour l'embellissement de la ville, pour la jouissance des Parisiens, pour celle des étrangers, généreux tributaires qui se chargent presque toujours du solde de nos dépenses de luxe, nous devons convoiter tout le jardin de l'Élysée-Bourbon.

Cette propriété est à l'Etat : l'usufruit en est à la couronne.

La liste civile y entretient des gardiens, des portiers, des valets frotteurs-épousseteurs, et tout ce qui est nécessaire à la conservation de vastes bâtiments, de riches mobiliers dont on fait peu d'usage.

Cette jouissance est une charge, comme il convient à la couronne d'en supporter ; mais en abandonnant l'Élysée, elle ne diminuerait qu'insensiblement l'importance de son apanage.

Si pour favoriser l'accomplissement d'une mesure qui lui serait avantageuse, l'intérêt public en appelait à un sacrifice, on ne manquerait pas de combinaisons qui pourraient offrir un dédommagement à la couronne.

D'une part, la possession des jardins pourrait être attribuée à la Ville, ainsi que cela a eu lieu pour la place Louis XV et les Champs-Élysées, à la seule charge de les entretenir au profit du public.

D'autre part, les vastes bâtiments du palais, qui sont en très bon état, seraient affectés au ministère des affaires étrangères ; la propriété qu'abandonnerait ce service serait alors aliénée avec un profit incontestable aujourd'hui.

Cette adjonction de beaux jardins aux Champs-Élysées justifierait plus complètement le nom de cette promenade.

Tout ce nouvel espace conserverait ses plantations actuelles. On respecterait les belles pelouses de l'Élysée et des jardins adjacents, qu'on harmoniserait au moyen des nouvelles allées de raccord nécessaires pour la circulation. Des grillages, s'ils étaient indispensables, seraient placés, comme au Jardin du Roi, autour des pelouses et des massifs d'arbustes. Les fossés

qui bordent actuellement tous ces jardins ne seraient pas détruits; ils serviraient, au contraire, à les défendre la nuit contre toute introduction, et le jour contre celle des bateleurs, des chiens, des cavaliers et des voitures. A l'abri de tout mouvement bruyant, de toute poussière, cette promenade aurait pour limite, du côté de l'est, la belle allée de Marigny: une grille, ou mieux un fossé, formerait leur séparation. L'accomplissement de ce projet ainsi circonscrit, aurait de la grandeur et de l'utilité.

Si la liste civile ne pouvait renoncer à ce palais, dans lequel les princes étrangers, en visite à Paris, reçoivent quelquefois l'hospitalité, il y aurait à faire remarquer qu'en livrant le jardin au public, la demeure, toujours embellie de sa magnifique vue, ne serait pas moins digne de sa destination.

Et dans l'une ou l'autre des hypothèses, en réservant en avant de la façade et sur toute sa largeur, une immense terrasse élevée jusqu'au niveau du sol du rez-de-chaussée, on donnerait à l'habitation tout l'agrément convenable.

Il n'y a pas de motif pour refuser de la placer dans la condition de tous les palais dont le jardin est ouvert au public.

Dans l'espace compris entre l'allée des Veuves et l'avenue de Marigny, il y a beaucoup d'hôtels. Tous ceux avec façade sur le Faubourg-Saint-Honoré, et tous ceux qui s'avancent dans l'avenue de Marigny, doivent rester à leurs propriétaires: mais la ville acquerrait tous les jardins ouverts sur les Champs-Elysées.

En faisant encore avec prudence, de côté, quelques aliénations des terrains acquis, on obtiendrait d'utiles compensations.

L'examen du plan fera reconnaître que les Champs-Elysées, par suite de ces dispositions, seraient à peu près aussi vastes du côté du nord que du côté du midi.

L'habile décorateur des Champs-Elysées aurait à tracer une seconde page d'ornements. Quelques fontaines, quelques colonnes surmontées de statues, serviraient à déterminer des points de vue dans ces espaces de verdure. Des candélabres

répandraient des flots de lumière. L'ordre y serait facilement maintenu, et les promeneurs, quittant après la retraite les sombres allées des Tuileries, trouveraient là, pendant les chaudes soirées d'été, trois heures de jour artificiel et d'indicibles jouissances.

CHAPITRE XXI.

LE PARC.

Après avoir parcouru les Tuileries, jardin si royal; après avoir traversé la place Louis XV, si animée par la vivacité de ses eaux, si belle par l'éclat de son jour, si majestueuse par les monuments d'architecture qui l'entourent; après avoir parcouru les Champs-Elysées, alors même qu'ils seraient agrandis, le promeneur cherchera vainement un lieu de promenade solitaire. Jusque-là, il n'y a que pompe, bruit et poussière : c'est la ville.

Le bois de Boulogne, qui n'est pas encore décoré comme un parc, est à bonne distance pour équipages et cavaliers; mais les quatre mille mètres qui le séparent du rond-point des Champs-Elysées, ne peuvent que changer en fatigues la promenade des piétons. Rejeté hors de l'enceinte fortifiée, dont les larges fronts se développent un peu à ses dépens, il n'offre pas aux promeneurs toutes les conditions d'agrément qu'on trouve à Londres dans les quatre parcs que cette ville a le privilége de compter au nombre de ses beautés.

Aujourd'hui, Paris, moins bien partagé à cet égard que la ville britannique, pourrait ouvrir à une distance de sept cent cinquante mètres du rond-point des Champs-Elysées, un parc d'environ cent soixante-six hectares. Cette étendue serait inférieure d'un cinquième seulement à celle du plus grand parc

de Londres, Hyde-Park ; elle ne différerait que de huit hectares environ de celle de Regent's Park.

La situation tout exceptionnelle de cette promenade lui donnerait un grand attrait. Ses aboutissants la relieraient, sans aucune interruption, et par de très courtes avenues, à la Madeleine, par le boulevard Malesherbes ; à l'arc de triomphe de l'Etoile ; enfin, au bois de Boulogne, lui-même.

Le terrain est aujourd'hui dépourvu d'arbres ; mais il serait bientôt riche de végétation. Il est *accidenté* de la manière la plus favorable pour la création d'un parc tel qu'on peut le concevoir ici. Dès à présent, il est facile de reconnaître tout le parti que l'art saurait tirer d'une position où le hasard a ménagé des points de perspective variés à l'infini.

D'une part, ce serait l'arc de triomphe de l'Etoile, s'élevant au dessus d'un amphithéâtre naturel, entouré de grands arbres, nains à ses pieds, et montrant cette fois le profil plus étroit, mais immense de hauteur, de ses flancs latéraux. Ce serait, plus rapproché de là, le portique assez imposant d'une barrière presque inconnue. Ce serait, sur un plan plus reculé, la citadelle très pittoresque de Mont-Valérien avec son ventre de rocaille et ses bastions de verdure.

D'autre part, ce serait la belle rotonde du parc de Monceaux, assise sur le bord de la route, en avant des prés de gazon qu'elle défend contre l'atteinte du voyageur. Ce serait un versant de Montmartre, où se groupent, sur des mamelons, cyprès et pierres tumulaires ; où l'on voit encore des maisons blanches et grisâtres, puis des arbres, puis des mamelons et des croix tournantes de moulins à vent avec leurs sabots noirs, silhouette sur un ciel quelquefois brumeux, quelquefois d'azur ; et tout-à-fait dans le lointain, plus vers le Nord, ce serait encore une aiguille de trois cents pieds qui porte des prières dans les cieux et vieillit sur les tombes royales.

Puis, l'on aurait une longue terrasse appuyée sur une grande ligne de fortifications humblement effacées à ses pieds. De là, une vue de pont de bois, léger, hardi, sans cesse

animé par le bruit, par la vapeur blanchie et la course toujours saisissante des locomotives. Puis, encore sous les yeux, une plaine riche de plantations innombrables et variées; puis enfin, plus loin, toujours au Nord, sur des coteaux plus élevés, les lignes chantournées d'une forêt, ceinture de ce vaste horizon.

Il est nécessaire d'expliquer le côté spéculatif de cette création, et les avantages qu'elle offrirait à la Ville.

On peut admettre encore ici, comme on l'a admis pour autre chose, que des terrains, acquis moyennant un prix inférieur par l'administration municipale, augmenteraient rapidement de valeur, dès qu'elle aurait fait comprendre la portée de ses vues sur son établissement nouveau : c'est ce qui aurait lieu dans la circonstance indiquée.

Mais avec l'accroissement incessant des constructions, il est facile de prévoir que des acquisitions possibles aujourd'hui, et que l'administration pourrait faire utilement encore pour ajouter à la splendeur de la grande cité, deviendront impossibles dans quelques mois; qui sait? dans quelques semaines.

Ce parc serait le but déterminé du boulevart Malesherbes, inévitable complément de la belle ligne des boulevarts du centre, et qui, dans les conditions actuelles, n'aurait pour aboutissant qu'une des plus ignobles barrières, celle qui fut aux Porcherons.

Sa création dépend de deux acquisitions importantes :

La première, celle du parc de Monceaux;

La deuxième, celle d'un terrain pris en dehors des murs de ce parc et qui se trouve compris entre le village de Monceaux et celui des Thernes; on le connaît sous le nom de plaine de Monceaux.

Le parc de Monceaux appartient au domaine de la maison d'Orléans. Il fut vendu, dit-on, à des spéculateurs qui ne purent en acquitter le prix : il est resté à ses propriétaires. La Ville offrant de meilleures garanties, il est probable qu'on lui accorderait les conditions les plus avantageuses. Quelque désir que nous ayons de voir Paris doté d'un embellissement que nous envions à la cité de Londres, nous ne nous permettron

pas d'indiquer celles qui nous paraîtraient susceptibles de favoriser les intérêts de la Ville.

L'autre terrain nécessaire pour cette création, est dans une impasse sans issues ; fermé par les deux villages de Monceaux et des Thernes, et par le mur des fortifications; cette position restreint sa valeur. La moyenne pour l'ensemble des deux acquisitions ne paraît pas devoir dépasser trente mille francs l'hectare. En comprenant le parc de Monceaux, les cent trente hectares reviendraient donc à trois millions neuf cent mille francs ; une utile mesure réduirait cette dépense au simple état d'avance. Dès que le parc serait planté ; dès que les travaux d'art, appropriés à sa destination, seraient préparés ou indiqués, il y aurait utilité pour la Ville d'accomplir la mesure qui l'indemniserait, sinon en totalité, du moins en grande partie, de ses premiers sacrifices.

Ces dispositions spéciales donneraient à une portion des terrains acquis par la Ville une valeur tout-à-fait en dehors des évaluations actuelles.

Trois des côtés du pourtour du parc seraient aliénés pour recevoir des constructions ayant face sur une rue, et face sur le parc lui-même ; elles formeraient ainsi trois côtés de l'enceinte : le rempart formerait le quatrième. Les maisons à construire, sur ce pourtour, seraient de véritables campagnes dans la ville, au moins comparables, pour l'agrément, aux maisons qui s'alignent à Passy sur la lisière du bois ; elles en auraient toute la valeur.

Ces campagnes de ville ne seraient qu'à treize cents mètres de la Madeleine (un quart de lieue, ou distance de cette église au passage des Panoramas), et cette distance serait entièrement parcourue sur un boulevart, le boulevart Malesherbes qui s'achève.

Cet aperçu peut donner une idée de la valeur que prendraient des terrains aujourd'hui sans issues possibles, et moins propres, par conséquent, à toute autre spéculation ; ce qui rend dès lors leur acquisition incontestablement avantageuse.

Sans prétendre déterminer, d'une manière précise, la valeur

des terrains à revendre, on croit devoir indiquer une aliénation, possible, d'environ trois mille sept cent dix mètres de façade, sur une profondeur de quarante mètres, donnant une superficie de cent quarante-huit mille quatre cents mètres. Ces terrains, mis ainsi en valeur par la création du parc, pourraient atteindre à une proportion de prix que peut indiquer la valeur connue des terrains de la Madeleine, et ceux de la rue de la Pépinière qui partagent la distance comprise entre la Madeleine et la barrière Monceaux, où aboutit le boulevart Malesherbes. A la Madeleine, les terrains valent plus de cinq cents francs le mètre; rue de la Pépinière, ils ne valent plus que cent cinquante francs (1). On suppose qu'au parc, la ville ne les revendrait que trente-cinq francs. Vaudraient-ils ce prix? Ce n'est pas à beaucoup près celui des terrains de Passy qui sont à l'entrée du bois; ce n'est pas celui des terrains de la pelouse de Saint-Mandé. Trente-cinq francs produiraient 3,000,885 fr., ce qui réduirait la dépense d'acquisition à quinze mille francs.

Ces calculs ne sont pas erronés; s'ils l'étaient, devrait-on, pour quelques différences dans les chiffres, se priver des avantages que réunirait ce complément de promenade? Il vaudrait mieux faire un sacrifice que de s'exposer à perdre, pour toujours, l'espoir d'ajouter aux embellissements de Paris un parc de ville à l'instar des quatre parcs de Londres.

L'étude des terrains fait reconnaître qu'une rue qui partirait du Parc, du côté de la rue de Valois, et passerait entre la rue de Courcelles et l'Abattoir du Roule, pour aboutir place Beauveau, ajouterait encore un magnifique embellissement. L'intérêt seul des propriétaires placés sur la ligne leur permettrait sans doute de l'ouvrir à leurs frais; et cet intérêt serait bien mieux compris, si cette rue recevait une largeur convenable pour être plantée d'arbres et servir de boulevart, afin de *relier* encore plus magnifiquement, de ce côté, le Parc et les Champs-Élysées.

(1) Après l'avis d'une ouverture de rue dans ce quartier, des terrains de ce prix ont presque doublé de valeur.

Une fontaine ou une statue ornerait le centre de la place Beauvaau.

Une autre avenue, faite dans les mêmes vues spéculatives et d'embellissement, pourrait encore relier le Parc à cette promenade par une seconde issue; elle partirait du rond-point des Champs-Élysées en prolongement de l'allée d'Antin, et viendrait aboutir, sur le Parc, au même point que la première avenue : on comprend l'effet que produirait cette disposition.

Sur le flanc du Parc, du côté du sud, on ferait aboutir, au moyen d'une courte prolongation, le boulevart extérieur qui a pour perspective le côté nord de l'Arc-de-Triomphe.

Une avenue, déjà plantée à l'extrémité ouest du Parc, le mettrait en communication directe avec le bois de Boulogne. On connaît déjà sa communication avec le boulevart Malesherbes.

En rentrant dans Paris par le boulevart, la Madeleine montrerait ses flancs obliques dans la perspective de gauche; et, par une de ces combinaisons, produit de la grande multiplicité des monuments dans Paris, on verrait, dans l'axe même du boulevart, s'élevant avec majesté dans le lointain, et réunis par la perspective, la flèche de Saint-Germain-des-Prés, les tours de Saint-Sulpice et le dôme du Val-de-Grâce.

Ainsi, de tous côtés dans Paris, de la magie, de la splendeur, mais de cette splendeur inoffensive qui ne blesse jamais. Le malheureux lui-même la contemple avec délices; s'il est de race nationale, les signes visibles de la grandeur de sa patrie élèvent son âme et fortifient son courage.

S'il y a quelque attrait pour tous dans la contemplation de ces richesses de la cité, sachez donc les prodiguer à propos; ce serait une prodigalité morale, puisqu'en s'harmonisant avec le luxe, elles adoucissent encore l'amertume de l'envie.

Remarques sur les Parcs de Londres.—Comparaisons avec celui proposé pour Paris.

Le Parc de Paris aurait une superficie d'environ 166 hecta-

res ; sa longueur serait d'environ 1,650 mètres. Sur un point, sa largeur aurait à peu près cette étendue ; son plan serait irrégulier.

A Londres, *Regent's-Park*, création de ce siècle, a 178 hectares de superficie ; sa plus grande étendue est d'environ 1,667 mètres ; sa moins grande, de 1,326 mètres ; son plan est presque circulaire.

Hyde-Park, le plus grand des quatre parcs de Londres, est un parallélogramme de 1,830 mètres environ sur 1,098. Sa superficie est de 2,009 hectares. On voit donc qu'il aurait environ 43 hectares de plus que celui de Paris.

Ce parc est très rapproché de Green-Park, dont le plan est triangulaire, et qui a environ 915 mètres sur 454 en moyenne.

Celui-ci touche à Saint-James-Park, qui est le plus enclavé dans la ville, et dont le plan est également triangulaire, a une étendue d'environ 915 mètres sur 549 de moyenne largeur. Ce parc a les dimensions des terrains occupés par la place Louis XV et tout le massif des Champs-Élysées, jusqu'à son rond-point.

Saint-James-Park avec Green-Park, forment une promenade égale en étendue aux Champs-Élysées, à la place Louis XV et aux Tuileries réunis.

Observations touchant quelques conditions relatives à l'exécution du Parc.

En créant ce Parc, la Ville élèverait ainsi une limite devant le débordement des constructions qu'on entreprend sur une trop grande étendue peut-être, et avec trop d'éparpillement dans cette direction de Paris. Cependant, cette opération aurait pour résultat de favoriser le plus prompt achèvement des rues qui rayonnent autour de la place de l'Europe, et de celles qui sont adhérentes au boulevart Malesherbes ; et par un contre-effet très salutaire, cette mesure contribuerait à maintenir une plus forte population dans des quartiers qui se plaignent, à bon droit, de la faveur dont jouit l'Occident.

Justification de l'évaluation du prix des terrains propres au Parc.

L'espace compris entre le boulevart extérieur qui longe le parc de Monceaux et les murs de la fortification, et qui se trouve, en outre, bordé d'un côte par le village de Monceaux et de l'autre par le mur du parc des Thermes, a des valeurs bien différentes qui viennent à l'appui de l'appréciation qui a été faite des dépenses d'acquisition, et des recettes que produirait l'aliénation.

En face la rotonde de Monceaux, sur le bord de la route, il y a des terrains que le propriétaire offre pour 5 fr. le mètre, environ 54,000 fr. l'hectare (18,000 fr. l'ancien arpent).

Dans le bas de la rue d'Asnières, des terrains ont été achetés, il y a huit ans, à raison de 4 fr. 50 c. le mètre; le propriétaire actuel ne les estime pas davantage : *on ne connait pas l'avenir de tous ces endroits pris entre la fortification et la voie du Chemin de fer*. Mais il estime que toute la masse des terrains qui ne bordent pas les routes et les rues, et toute celle qui longe la fortification, ne valent pas plus de 10, 12 ou 15,000 fr. l'hectare. La moyenne a été évaluée ici à raison de 30,000 fr. en comprenant celle donnée par le parc de Monceaux.

D'autre part, les terrains qui sont à l'entrée du boulevart extérieur, sont évalués par leurs propriétaires à 50 fr. le mètre; mais ceux de ce prix sont dans une limite très restreinte : celle qui avoisine les maisons du village de Monceaux.

Cette situation permet de croire que la presque totalité des terrains propres au Parc, ne reviendrait pas à plus de 12 à 15,000 fr. l'hectare, et non à 30,000 fr. Les terrains qui reviendraient à 50 ou 54,000 fr. sont seulement ceux qui bordent les routes.

Le prix de 50 fr. le mètre étant actuellement celui des terrains qui touchent aux parties habitées placées aux abords de la principale rue du village, on doit encore admettre que ce prix pourrait devenir celui de la plupart des terrains que la Ville aliénerait après avoir fondé son Parc.

Si la Ville, par un calcul bien entendu, prescrivait aux acheteurs certaines conditions pour que toutes les maisons, construites sur la ligne du Parc, fussent réellement des maisons d'agrément, les résultats ne seraient pas douteux.

En faisant une reconnaissance sur le terrain, l'administration vérifierait la justesse des énonciations. La Ville pourrait étendre les limites du Parc avec de notables avantages, du Nord au Sud, depuis la ligne du Chemin de fer, à l'endroit où le village de Monceaux s'éparpille, jusqu'au parc des Thernes; et, de l'Est à l'Ouest, inclusivement, depuis le parc de Monceaux, comme nous l'avons dit, jusqu'à la route stratégique de la fortification.

Pour compléter un système de décoration pittoresque, si on étendait ce parc de deux cent cinquante mètres environ hors la ligne des fortifications, cet accroissement de magnificence s'obtiendrait au moyen des mêmes combinaisons spéculatives et avec non moins d'avantages.

Il ne faut pas qu'on nous taxe de trop de hardiesse dans les vues : il y a là matière à vérification.

CHAPITRE XXII.

TERRASSE DES TUILERIES.

Un journal annonça, il y a plusieurs mois, qu'on avait formé le projet de détruire cette terrasse et de fermer le jardin, de ce côté, par une grille semblable à celle de la rue de Rivoli.

Depuis lors, le public n'a plus été entretenu de ce barbare projet, dont le moindre inconvénient était de priver le jardin d'une de ses plus grandes beautés.

Le mur de cette terrasse est dans un tel état de vétusté qu'il frappe désagréablement la vue.

Un écrivain, dont on ne décline pas facilement la compétence, a conseillé de transformer le garde-fou de ce grand plateau en une ligne de balustres de marbre blanc. On conçoit l'imposant effet de cette décoration monumentale, le long du plus beau bassin que forment les quais de Paris.

M. de Châteaubriand, en appréciant sa belle rampe de ce seul point de vue, l'a peut-être trop isolée du système général de décoration qui règne au jardin des Tuileries ; sa magnificence même aurait été nuisible à l'harmonie des autres parties de la décoration qu'elle eût probablement encore appauvrie.

Le jardin des Tuileries, comme dessin, comme position, comme ensemble, comme étendue, est d'une très grande

magnificence. Il est riche de nombreuses et belles statues, sorties du bronze ou du marbre ; mais, sous le rapport architectural, il n'a rien de saillant. Les couronnements de ses terrasses, de tous les côtés, sont de simples points d'appui en fer, dépourvus de style et d'ornements. Si des balustres de marbre s'étendaient sur le bord des rampes inclinées qui aboutissent aux grandes terrasses de la place Louis XV ; si elles régnaient également sur les bords, tant extérieurs qu'intérieurs, de toutes les terrasses du jardin, la belle décoration indiquée par M. de Châteaubriand, étant alors mieux harmoniée avec les autres parties architecturales de cet édifice, produirait un de ces effets imposants qu'il a vus, sans doute, dans plus d'une villa de l'Italie.

Nous ne sommes pas pourvus de cette richesse, et c'est regrettable. Il n'est pas probable qu'on se décide jamais à faire les sacrifices nécessaires pour obtenir un si bel ensemble. Mais, si on y était disposé, n'y aurait-il pas encore à se demander si cette décoration si noble n'ôterait pas au jardin des Tuileries cette grâce, cette simplicité relative qui, peut-être aujourd'hui, font son plus grand charme?

Après ces observations, contraires aux vues de l'illustre écrivain, et que nos opinions sans autorité ne justifient peut-être pas, nous devons nous excuser d'oser donner, ainsi que nous allons le faire, le programme d'un nouveau système de décoration pour l'arrangement de cette terrasse du bord de l'eau.

Moins splendide que celui de M. de Châteaubriand, notre projet serait peut-être plus en accord avec l'ensemble des dispositions du jardin.

On ne peut pas détruire cette longue terrasse, si imposante, sans priver le jardin d'un de ses plus beaux effets, et sans courir le risque de changer l'état général de sa température aujourd'hui si douce.

Sans modifier, en rien, les dispositions de l'intérieur, on attaquerait le mur de revêtement de la terrasse ; il serait abattu dans toute sa longueur, et, à partir du pied des arbres tor

mant la rangée du sud, on disposerait le terrain en un long talus rabattu jusqu'au niveau du pavé du quai.

La clôture du jardin serait formée par une grille à piques dorées comme celle de la rue de Rivoli, placée en avant du talus et dans des dimensions de hauteur très modérées : la sûreté n'exigerait pas plus.

Le talus serait couvert de gazon et de fleurs. A la hauteur de la terrasse, il serait garanti par des balustrades de fer semblables à celles qui règnent dans tout le jardin.

Pour animer cette vaste corbeille rectiligne, il conviendrait de la diviser, dans sa longueur, par trois larges escaliers ornés de vases et de statues. Des fontaines jaillissantes, de dimension et de style convenables, seraient distribuées symétriquement dans toute l'étendue de ce rampant. Des portes de sortie seraient ménagées en avant des escaliers.

Entre la grille et le talus, on conserverait une allée, étroite sans doute, mais qui deviendrait une ravissante promenade du soir et du matin.

Pour former cette allée, on prendrait, sur la largeur du quai, l'alignement du pavillon de Flore le permet, quatre mètres ou cinq : la grille serait donc plus avancée que le mur ne l'est aujourd'hui.

Cette allée intérieure serait entièrement garnie de dalles d'asphalte, comme nos boulevarts; et, de l'autre côté de la grille, on établirait une contre-allée ou large trottoir, servant également de promenoir.

Du côté de la rivière, le quai aurait, comme cela est d'usage sur toute la ligne des autres quais, son vaste trottoir.

La voie des voitures serait pavée en bois.

Sur cette ligne, on ne fera sans doute pas la faute de planter des arbres, qui, un jour, masqueraient l'effet de la terrasse, qu'il importera de ménager toujours et dans tous les cas.

Cette décoration, évidemment, serait en harmonie avec la décoration générale des Tuileries; elle donnerait à la promenade de la terrasse supérieure un charme extrême.

Du quai de la rive gauche, la vue serait d'un effet extraordinaire, et le jardin des Tuileries, avec cet embellissement, ne perdrait rien, on le voit, de ses belles dispositions intérieures.

Du côté du jardin, il ne faudrait pas abattre le mur pour y substituer un autre talus, car ce serait altérer de nouveau le caractère de la brillante composition que nous devons au génie de Le Nôtre.

Le quai des Tuileries n'est parcouru que par un très petit nombre de voitures. En examinant les issues qui y aboutissent, on reconnaît que cette voie ne leur est pas d'une indispensable nécessité pour se porter sur les divers points de Paris qu'elles doivent atteindre. Ne pourrait-on pas alors, sans rompre la ligne naturelle de la voie publique, interdire le passage à toute autre voiture que les voitures suspendues, si cela ne nuisait réellement à personne?

Afin de donner à ce quai les conditions d'une promenade qui aurait du moins l'avantage de rester toujours ouverte, ne pourrait-on pas étendre plus loin le système de décoration?

Le bassin de la Seine entre le pont Louis XVI et le pont Royal, en raison même de sa position, semble devoir prendre un autre aspect que celui des quais où sont établis les beaux ports de déchargement.

Au lieu de livrer aux travaux du commerce de la navigation les atterrissements qui bordent la Seine dans ce beau parallélogramme de pierre, il conviendrait de les transformer, sur l'une et l'autre rive, en un lieu de promenade, orné encore de gazons, de fleurs, d'arbustes et d'arbres (1) dont la cime, cependant, serait réglée pour ne jamais effacer la ligne des garde-fous, surtout du côté des Tuileries.

Les bâteaux à vapeur, qui font le service sur la Seine, auraient toujours leur embarcadère sur le port d'Orsay. Les bains de natation, déjà établis, seraient également conser-

(1) Voir, dans le sixième Livre, l'article intitulé : *Atterrissements*.

vés ; mais les bateaux de blanchisseuses, et autres de cet aspect, seraient repoussés sur les quais adjacents.

Cette décoration pittoresque, peu dispendieuse, ne manquerait pas de magnificence : elle s'harmonierait, sans contredit, avec toutes les parties monumentales de ce quartier privilégié.

CHAPITRE XXIII.

PONT LOUIS XVI.

Ce Pont, chef-d'œuvre de noblesse et d'élégance, valut à Perronnet, son auteur, le grand-cordon de l'ordre de Saint-Michel, que lui remit Louis XVI, et le corps municipal a placé la statue de cet ingénieur à côté de Philibert Delorme, dans une des niches de la façade principale de l'Hôtel-de-Ville. Il y a à peine six ans, douze figures de marbre blanc, que l'on devait au gouvernement de la restauration, servaient encore de décoration à ce monument.

Ces statues, vues des distances prises le long des quais, produisaient un bel effet; mais le peu de largeur de la voie, par rapport à leur hauteur colossale, rendait leur aspect moins agréable lorsqu'on était sur le Pont. L'effet des fantômes de plâtre qui furent placés sur le même Pont, lors de la translation des dépouilles de l'Empereur, a pu faire reconnaître que leur défaut principal tenait à la trop grande élévation de leurs piédestaux.

Si la colonnade du palais de la Chambre des députés, dont les belles lignes ne peuvent être coupées sans inconvénient, n'eussent servi de toile de fond à la perspective sud du Pont Louis XVI, il est indubitable que nul ornement ne lui eût mieux convenu pour le couronnement de ses piles.

Alors que ces statues figuraient encore debout à leur place, M. de Châteaubriand, peu satisfait de leur effet, indiqua le meilleur emploi qu'on pouvait en faire. Il les transportait dans

la grande avenue des Champs-Élysées, dont elles devaient faire la principale décoration, avec douze autres statues de nos plus illustres capitaines ou hommes d'État. Sa pensée, comme toujours, était noble et grande. On s'est rangé de son avis : les statues ont été déplacées; mais on les a déposées à Versailles, où elles ne rendent peut-être pas tout l'effet qu'elles eussent produit dans la décoration des Champs-Élysées. Nous regrettons, pour notre compte, que le projet de M. de Châteaubriand n'ait pas prévalu.

Aujourd'hui, ne parlons plus de statues pour le Pont Louis XVI.

On a essayé pour sa décoration, il y a quatre ans environ, un modèle de grands candélabres; il faut féliciter le bon juge qui les a proscrits au berceau. Ils auraient eu tous les inconvénients des statues sans en avoir le beau caractère et l'intérêt. Leur auteur, homme de grand talent, mais qui ne fut pas heureux cette fois, a pris sa revanche complète; il a composé, dans un style peut-être sans nom, un fût de lanterne flanqué de chimères : le tout est bizarre, mais original et charmant.

On peut reprocher à cet artiste cependant, comme à quelques uns de ses confrères, d'avoir employé, dans cette circonstance, un trop grand nombre de candélabres. Pour apprécier son œuvre, il eût suffi d'en compter une douzaine d'exemplaires sur tout le Pont; cette sobriété eût répondu aux besoins du luminaire, puisqu'on n'allume jamais que la moitié de ses lanternes.

Quoi qu'il en soit de ce défaut, facile à rectifier s'il est bien réel, l'architecte n'a encore rempli qu'une faible partie de sa tâche.

A la place des douze statues, il y a un vide qui accuse un œuvre inachevé. Ces négligences se voient trop souvent à Paris : on doit les désapprouver.

Evidemment, toute décoration qu'on placerait sur les soubassements devenus provisoirement solitaires, et qui serait élevée au dessus d'un certain rayon, nuirait à l'effet de la colonnade.

Des statues assises, qui sont quelquefois d'un agréable aspect quand on va droit à elles, ne sont pas toujours agréables vues de profil, et encore moins par derrière : elles feraient un mauvais effet de tous les points d'où l'on peut découvrir l'ensemble du pont.

Cette interdiction rend plus difficile la décoration qu'attend encore cet édifice ; elle en restreint les moyens à l'emploi de quelque composition faite avec des chimères.

Sauf meilleure idée, nous croyons que des lions accroupis, ou des sphinx, d'un beau style, lançant de l'eau par leur gueule dans des vasques harmoniées avec le caractère du Pont et les proportions des soubassements, produiraient un bel effet.

Des lions pour ornement, sur ces larges socles, ne seraient pas plus étranges, là, dans leur éternel repos, que les lions de la cour de l'Allhambra.

Des piédestaux, sur les revers du pont, étaient encore restés vides après le placement des statues : on devait y placer des trophées. En raison de leur grand écartement, la décoration dont ils seraient surmontés ne nuirait pas à la perspective du Palais-Bourbon : à cette place les ornements pourraient donc avoir de l'élévation.

Espérons qu'on ne négligera pas de mettre la dernière main au bel œuvre de Perronnet.

CHAPITRE XXIV.

RAMPANT DE CHAILLOT. — COMMÉMORATION.

Quelques emplacements, dans Paris, empruntent un vif intérêt des souvenirs historiques qui s'y rattachent; il en est d'autres qui doivent cet intérêt, soit aux effets de l'art, soit à la disposition naturelle du sol; il n'en est pas qui aient plus de poésie que la rampe de Chaillot. Le caprice impérial avait creusé profondément les flancs de sa plate-forme pour donner des racines à un rival du Louvre qui devait la couronner.

Ce n'est pas sans regrets que nous cherchons les traces si rapidement effacées des sillons ouverts aux assises de l'immense palais. L'œil mesure en vain l'étendue de la large façade de six cents pieds qui devait s'aligner, comme Saint-Pierre de Rome, entre deux parenthèses de colonnes.

Quand on est debout sur le plateau que devait occuper le palais, on conçoit l'effet qu'eût produit sur l'imagination, avec les dispositions qu'il attendait, la vue du grand champ de manœuvres de l'Ecole-Militaire. Ses flancs se garnissaient d'immenses quinconces au milieu desquels se seraient élevés, régulièrement placés, quatre imposants monuments : les Archives du royaume, l'Université et deux casernes, sans doute impénétrables à tout soldat sans chevrons.

De la même terrasse, en prenant pour point de mire le pont qui a retenu son nom du souvenir d'une de nos plus glorieuses batailles, on eût aperçu, non seulement un vaste massif

d'arbres disposé en demi-lune, en avant de toute la façade sud de l'Ecole-Militaire, mais on eût encore découvert deux édifices de la prévoyance impériale : un hôpital et une prison.

Une double rampe, en fer à cheval, sur le versant du côté de la Seine, servait de route aux piétons et aux voitures pour monter au centre de cette villa des Césars. On comptait là, séparés par des cours de marbre, que rafraichissaient des eaux vives, des appartements privés, des appartements de cérémonie, pour princes, pour empereur, pour impératrice, salle de spectacle, salle de concert et vaste chapelle.

Comme si le phénix de ces lieux eût dû passer ses derniers jours dans l'occupation intime des soins domestiques, et pour mieux assurer sa vigilante surveillance, on rattachait au corps principal de l'édifice, et sans aucune séparation, des logements pour le service haut et bas, de vastes remises, et des écuries pour six cents chevaux.

Des parterres avec des canaux; des fontaines, des marbres et des ombrages, prenaient naissance au pied du palais, vers le côté du nord, et s'étendaient loin dans la plaine jusqu'à l'enceinte d'une immense ménagerie aux vastes amphithéâtres où jamais sang n'eût coulé. Et ces jardins, cette ménagerie avaient pour clôture, vers leur extrémité septentrionale, le bois de Boulogne entier, parc public de la splendide retraite.

Après les triomphes, après les fatigues des batailles, après l'épuisement des luttes gouvernementales, pour que la couronne ne s'égarât pas après sa mort, on l'eût peut-être vu, comme les rois de la race carlovingienne, et comme s'il eût été lui-même le descendant de Charlemagne, poser, vivant, le diadème sur le front de son jeune héritier; et le vieux César, sans cesser de vivre de ses grands souvenirs, de ses grandes espérances, eût reproduit, dans sa villa, les exemples de la vie patriarchale.

Dans ses délassements familiers, il eût convié, près de lui, les savants, les lettrés qu'il aimait, et, plus d'une fois interrompu par les détonations du champ de manœuvres, si proche de son

observatoire, il leur eût expliqué comment les fronts pouvaient résister et vaincre. Et, sans affaiblir l'éclat de la pourpre, trouvant, ainsi que Charles-le-Sage, du bien-être à surveiller, comme cela se pratiquait souvent chez nos rois du moyen-âge, les mille détails de la vie du domaine, on l'eût vu, appuyé sur le bras de quelque jeune colonel de la garde de l'héritier, accompagné de quelque vieux général de son temps, parcourir les limites les plus extrêmes de son château, passer avec eux devant tous les degrés de la pourvoirie, s'arrêter à ses beaux treillis, et peut-être même, pendant le déjeuner, leur faire boire du vin de son crû, qu'ils eussent nécessairement trouvé bon.

Tout cela n'est pas un rêve : un décret impérial a consacré l'emplacement à l'édifice, et le trésorier a payé les premières pierres, que nous avons pu voir sur le sol des fondations.

Le canon, qui est le dernier salut des rois qui perdent une couronne, comme le premier de ceux qui la gagnent, a déchiré le décret. César et son héritier ne sont plus, et leur cercueil n'a pas été fait de la pierre de leur palais.

Ces projets splendides sont contemporains ; à peine si trente années les séparent du présent, et combien peu de ceux qui vont encore fouler la ronce de la haute rampe en connaissent les détails. Mais, si on en est plus instruit, peut-on nier que de touchants souvenirs répandent leur poésie sur cet emplacement aride, privé de toute végétation. Quand on l'aperçoit, du Champ-de-Mars même, dans son état de misère; quand on l'aperçoit, des hauteurs lointaines qui servent d'horizon à tout le plateau des villages éparpillés au delà de la rive gauche; quand on l'aperçoit, de toute la longueur des quais qui rampent à ses pieds, on se préoccupe forcément de la pensée que ce plateau, qui fut baptisé par la gloire, ne peut être consacré qu'à quelque grand et noble monument, qui ne sera cependant jamais plus un palais de Césars.

Quel sera cet édifice, aujourd'hui que nous ne bâtissons plus de palais pour les rois, et que nous ne terminons pas même ceux qu'ils ont commencés?

Sera-t-il seulement d'utilité publique, ou sera-t-il un monument commémoratif? Monument d'utilité; ce ne pourrait être qu'une caserne. Ne venons pas écraser ce beau site par les quatre pavillons à lucarnes qu'on ne manquerait pas d'y construire : au point de vue artistique, ce serait une profanation contre laquelle il faut se mettre vivement en garde, car déjà plusieurs fois le sol en a été menacé.

Un monument commémoratif serait seul digne de cet emplacement déjà consacré. Mais que ce ne soient jamais les mesquines colonnes, les maigres obélisques dont on a vu les projets quelque part; perdus dans l'espace, ces chétifs specimen feraient affront à la justesse de coup d'œil du peuple qui tire le mieux le canon.

Quel sera l'événement digne de cette commémoration? Il faut que le bulletin qui le signalera sorte d'une élection où ne seront engagés que les grands faits de notre nationalité.

Les Anglais ont consacré par une colonne, large de vingt-sept pieds à sa base, et haute de deux cent deux, le souvenir d'un incendie qui dévora Londres : nous ne fouillerons pas dans nos malheurs publics.

Lorsque l'Océan nous rendait un cercueil qui fut long-temps trop pesant pour ses eaux, on a pu croire que la flottille funéraire n'irait pas plus loin, et qu'elle planterait son pavillon de sauvegarde sur cette plate-forme, pour abriter la dépouille qu'aurait couverte plus tard une immense pierre de granit.

Les souvenirs qui se rattachaient à de glorieux projets si subitement évanouis, l'interprétation, peut-être juste, donnée à des vœux testamentaires burinés par l'histoire, ramenaient facilement la pensée sur cet emplacement, alors que d'autres vues, armées d'un inflexible arrêt de législature, n'avaient pas encore interdit toute recherche d'un lieu propice à la majesté du double tombeau de l'empire et de l'empereur.

En songeant à tant de gloire au néant, à tant de popularité désormais impuissante; en songeant aux Pyramides, aux batailles gagnées, aux lois de réorganisation sociale; en songeant à la croix replantée; en oubliant des taches effacées par un

martyr, l'imagination créait un fantôme : elle voulait une chapelle, elle voulait une tombe granitique rien qu'avec une épée. Elle voulait, sous une voûte imposante, la prière du prêtre ; elle voulait une flèche de cinq cents pieds, plus fière que les Pyramides, car la cloche de la dernière chapelle de Napoléon doit sonner haut dans les airs (1).

Aujourd'hui, cette destination n'est plus possible ; mais s'il est vrai, au point de vue artistique, qu'un monument audacieux comme les flèches de Strasbourg et de Rouen, les plus hautes du monde chrétien, élevé sur le plateau de Chaillot, au milieu des grands arbres qui bordent cette position, dominant une vaste étendue des rivages baignés par la Seine, dût produire un de ces effets magiques qui saisissent d'admiration, il faut s'emparer de cette belle position pour doter la France d'une de ces créations dont l'exécution fait comprendre le génie et la grandeur d'un peuple.

Au point de vue économique, ce monument, plus précieux par sa forme, par ses dimensions, que par la valeur des matériaux qui participeraient à son érection, sans qu'on veuille ici faire admettre qu'il serait composé de matières indignes d'une création monumentale, n'épuiserait pas les ressources que nous affectons à nos travaux d'art. Un monument érigé sans but déterminé et dont on peut impunément changer la destination, selon le caprice des temps, sera toujours un monument sans caractère. Ce n'est pas ce que nous entendons proposer.

Celui dont la tête se dresserait si majestueusement dans les régions de la nue aurait une destination commémorative. Étoile polaire du voyageur attentif à découvrir le premier point qui lui fasse crier... Paris! il serait encore dans l'espace le fanal de nos monuments.

(1) Le seize mai 1840, croyant peut-être à l'instabilité des projets du gouvernement, en ce qui touchait le choix d'un lieu de sépulture pour Napoléon, nous nous permîmes d'adresser directement à M. le président du conseil, une note sur le projet que nous avions conçu et qui nous paraissait susceptible d'exécution s'il était traité par quelqu'habile artiste.

Quelles que soient les plaintes d'esprits pieux trop prévenus, ou les petites jactances des grands incrédules, la foi est vivante, le christianisme est au cœur de la population.

Quand la bière du pauvre, éclairée d'un seul cierge, couverte d'un vieux drap, ornée d'un morceau de buis, défendue par une croix, est exposée dans l'étroite allée, l'homme du peuple passe et salue; la femme s'arrête, se signe et jette l'eau bénite : c'est le christianisme.

Et si le prêtre, avec tous les insignes du sacerdoce, se jette à travers les flots de la foule, qui vient l'attaquer?... On fait silence, les femmes se recueillent, les hommes se découvrent : c'est le christianisme.

Le christianisme est au cœur de la population. Napoléon, attaqué dans son amour des combats, attaqué dans son ambition pour lui et les siens, attaqué dans les actes de rigueur de sa souveraineté, Napoléon, ce grand génie, présente une figure qui cause de l'effroi. Son défenseur s'écrie : il a relevé les autels!... Oh! alors les applaudissements universels couvrent la mémoire du sauveur de la société : c'est le christianisme!... Le christianisme est au cœur de la population.

Plus fort que son siècle, qui l'avait brisée et jetée sous ses pieds, Napoléon a retiré la croix de la poussière. Qu'un monument doublement commémoratif, flèche triomphale, surmontée du seul signe de la rédemption, s'élève dans la nue pour consacrer cet acte de salut; oh! alors, le jour de cette consécration les applaudissements seront universels : c'est le christianisme!... Le christianisme est au cœur de la population (1).

(1) Nous avons vu, dans les archives de l'ancienne maison du roi, un rapport du comte Daru, en marge duquel cet ancien intendant-général avait écrit de sa main les paroles suivantes de Napoléon : « J'en» tends que tous les tableaux provenant des églises leur soient resti» tués ; je ne veux pas que le Musée puisse s'enrichir aux dépens des » établissemens religieux. »

CHAPITRE XXV.

ILE LOUVIERS.

L'île Louviers, dont le nom n'a pas d'origine connue, a cessé depuis un an d'être une île : on a comblé le bras de la Seine, trop souvent à sec, qui la séparait du quai Morland.

Quand elle servait de chantier général pour des bois à brûler, le touriste provincial se faisait un devoir de venir admirer les compartiments symétriques de son architecture de rondins.

Aujourd'hui elle est déblayée de ses fagots, et sur sa façade du sud on a construit un mur de revêtement et des rampes de la plus grande beauté. C'est une magnifique terrasse à présent dont les flancs s'avancent dans les eaux, et dont l'immense plate-forme, au terrain encore inapprêté, est traversée dans toute sa longueur par une longue fille d'arbres, les plus verts et les plus hauts de Paris.

Il n'y a pas de site sur toute la ligne des quais où l'air soit aussi pur; il n'y en a pas dont l'horizon soit aussi étendu; ses aspects sont un tableau changeant où brillent les variétés de la nature, et dans lequel apparaissent, majestueusement jetés, des monuments de premier ordre.

Là, le bassin de la Seine est une fois plus large que partout ailleurs; ses bords, sur la rive opposée à l'île, sont de vastes glacis sans encaissement, couchés au pied des masses de verdure qui s'élèvent du Jardin-des-Plantes et des immenses cours de la Halle aux vins. Cette disposition unique sur nos

quais s'allie merveilleusement avec les autres combinaisons de ce curieux panorama.

D'un côté l'on aperçoit, prolongée dans un lointain sans limites, à travers l'armature à jour et nerveuse du pont d'Austerlitz, la nappe des eaux de la haute Seine, d'où Paris voit jaillir, par les belles matinées, les premiers rayons scintillants du soleil qui l'éclaire.

De l'autre, c'est le chevet de Notre-Dame, sa terrasse et ses arbres qui grandissent, et d'autres ponts courbés sur le fleuve; puis, sur l'arrière-plan, sur la montagne Sainte-Geneviève, amphithéâtre d'édifices, des tours, des flèches, des dômes, au milieu desquels apparaît, plus majestueuse encore, la belle couronne qu'une heureuse enseigne a ravie peut-être pour toujours à l'illustre patronne de Paris.

Pendant les soirées chaudes de l'été, les eaux calmes de cette rade, tout-à-coup fouettées par les rames flexibles de cent canots légers, rivaux de vitesse, s'émaillent des couleurs bigarrées de tous leurs pavillons; et les voiles blanches des yoles plus coquettes, toujours paresseusement penchées sous le vent, s'enflent et filent sous la brise.

Depuis que le commerce traditionnel de l'île Louviers a reçu son mandat de délogement, ce qui est fort heureux, on spécule sur cet emplacement. Les constructeurs militaires proposent une caserne; les constructeurs civils proposent des maisons. Des maisons, des casernes!.... Mais ce n'est pas là leur place. Pourquoi donc n'en bâtiriez-vous pas sur le milieu de la place Louis XV........ si on vous laissait faire?

Cette terrasse ne peut avoir qu'une seule destination, ou vous êtes des barbares et des carriers. Qu'elle serve de champ d'exercice, comme le carré des Champs-Élysées, rien de mieux; mais que la hache des sapeurs respecte ses peupliers. Que des plantations disposées en allées, que d'autres disposées en massifs impénétrables, soient artistement distribuées sur divers points de ce site pour ajouter de nouveaux effets à ses effets pittoresques. Que l'eau jaillissante y soit répandue par de belles fontaines; que des bancs y soient placés pour le repos;

qu'on y compte des gardiens pour l'ordre, et qu'une grille de fer enfin la sépare du quai Morland pour la sûreté des nuits.

Ne faites pas d'affront à la mémoire de Sully, qui a travaillé, lui aussi, avec son royal maître, pour les embellissements de Paris. Ne venez pas élever devant l'hôtel du grand-maître de l'artillerie, de viles maisons ; honorez mieux ces souvenirs. N'oubliez pas que cet hôtel, édifice de trois siècles, arsenal dépossédé de ses poudres et canons, s'est enrichi des lumières de la civilisation, et qu'une garde de poètes, de littérateurs et d'historiens y veille sur les précieux écrits du domaine des poètes, des littérateurs et des historiens.

Souvenez-vous que vous avez des concitoyens qui cherchent, eux aussi, les douces et tranquilles distractions. Ils sont nombreux ; ils apportent pour le bien-être de tous leur côte-part des charges publiques, cette légitime exigence de la société ; cependant ils n'ont point de Jardin-du-Roi, de Luxembourg, d'esplanade, de boulevarts animés, de Palais-Royal, de Tuileries, de Champs-Élysées.

Ne leur reprochez pas la place Royale, avec ses quatre fontaines fleuries, et les cent mètres carrés de sable sec qui peuvent à peine suffire aux ébats des bonnes et des cinq cents marmots qui s'y roulent ensemble matin et soir ; ne leur reprochez pas la place de la Bastille, ouverte au pugilat des joueurs au bouchon, carrefour bruyant qui se ressent toujours de l'émotion d'une victoire populaire ; ne leur reprochez pas cette solitaire et sombre promenade, si profondément triste, de l'escarpe du fossé. Laissez-leur donc du jour et de l'air, ou vous seriez des barbares et des carriers.

CHAPITRE XXVI.

CHAMP-DE-MARS.

Le Champ-de-Mars n'est pas une arène, comme l'indique sa désignation première, où doivent s'escrimer seulement, nous le dirons sans figure, les bataillons de la garnison appelés aux manœuvres, aux revues, aux exercices.

On sait, et nous ne les rappellerons pas, à combien de solennités il fut ouvert depuis la Fédération du 14 juillet 1791, pour laquelle bourgeois, hommes et enfants, terrassiers volontaires, remuèrent pioche, pelle et brouette. Cela se fit d'autant plus vite, que des bras délicats, blanchis à l'ombre des comptoirs, défendus par de légères mitaines de filet, vinrent donner aussi leur essai de façon gratis au vaste amphithéâtre que nos pères passionnés voulurent improviser. Sans ce coup de main, le cœur eût peut-être failli aux travailleurs, et quatorze jours n'auraient pas vu commencer et finir ce premier édifice élevé à notre premier essai de constitution votée.

En regardant ce monument de sable et d'herbe, on se demande si c'était pour voir ou pour être vues que les femmes se cotisèrent de tant d'enthousiasme; mais il est certain, si le vent qui souffle depuis environ cinquante-deux ans sur cette surface de poussière n'en a pas défiguré les contours, qu'elles durent se plaindre, le jour de la Fédération, de la maladresse de leur ingénieur en chef.

S'il y a eu maladresse à cette époque, on ne s'est pas en-

pressé de la réparer. Fédération ou courses de chevaux, bénédictions et distributions de drapeaux, ou préparatifs pour la direction des aérostats non dirigés, grandes revues solennelles ou manœuvres stratégiques, n'ont jamais été visibles au Champ-de-Mars que pour les spectateurs du premier et du deuxième rang : soit cinq mille personnes. On se rend facilement compte des allées et venues, des efforts sur les pointes des quarante-cinq mille désœuvrés placés en arrière-ban; c'est la proportion de ceux qui voient par rapport à ceux qui ne voient pas, dans toutes les fêtes publiques qui ont excité l'admiration de cinquante mille âmes. Nous n'évaluons pas les exceptions qu'on obtient au moyen du tonneau qui se défonce, de la chaise qui se brise et des tréteaux solides qui s'affaissent sous cinquante amateurs, à l'avenir corrigés. Nous n'évaluons pas non plus le nombre des écureuils qui, pour économiser le prix du piédestal de la spéculation, se hissent sur les arbres et retombent après la fête, en laissant aux branches les superfluités de leurs vêtements.

Dans toutes les occasions qui se sont offertes, cet inconvénient n'a jamais empêché la foule de se porter au Champ-de-Mars; mais les déconvenues des curieux n'ont été quelquefois que la petite pièce de spectacles terminés par des drames sanglants. Ces événements malheureux ont moins eu pour cause, sans aucun doute, les imprévoyances de la police que les difficultés qu'éprouvent les masses à se dégager de ce grand parc bien clos par ses fossés, et où des issues trop restreintes font un barrage à l'empressement fatal de la foule qui vient alors se heurter contre les murailles.

Aussi l'autorité, se méfiant de l'efficacité de ses moyens de police, a très rarement convié la population à ses spectacles officiels dans ce carré trompeur.

Le Champ-de-Mars, malgré le peu de visites qu'il reçoit des promeneurs à l'état ordinaire, est estimé à juste titre comme une des curiosités de la capitale.

Les contre-allées extérieures qui bordent ses long fossés; ces fossés qui bordent les contre-allées intérieures, et la qua-

druple ligne de grands arbres qui s'alignent sur leurs parapets, produisent un grand effet ; on s'attend encore à quelque magnifique aspect, et si l'on arrive pendant le roulement du tambour et les détonnations de la mousqueterie, le cœur bat et l'on se jette en courant sur la cime du premier talus ; mais ne semble-t-il pas alors que la vue du plateau ne justifie pas toute l'idée qu'on a pu se former en apercevant ses vastes contours ? De là, entre ses talus affaissés, amphithéâtre sans utilité, le Champ-de-Mars, quatre fois aussi long qu'il est large, n'est plus qu'un étroit parallélogramme sans proportions.

D'après l'utilité de ce champ de manœuvres pour l'instruction des troupes, il est singulier qu'ayant été si souvent frappés de l'insuffisance de sa largeur, sur laquelle trois bataillons au complet ne peuvent se développer, les chefs militaires n'aient pas fait prendre les dispositions nécessaires pour pouvoir utiliser, dans l'intérêt du service, l'espace perdu entre la base intérieure des talus et le parapet intérieur du fossé. Cet espace perdu est égal à plus des trois quarts (dix-huit vingt-troisièmes) de la largeur du champ d'exercice. Le parallélogramme n'a que deux cent trente mètres de largeur; avec cette addition il en aurait quatre cent dix, ce qui serait réellement la proportion convenable à ses neuf cent cinquante mètres de longueur : l'ingénieur, premier dessinateur et créateur du Champ-de-Mars, ne s'était pas trompé (1).

Si l'on n'a pas perdu de vue nos opinions sur le rampant *de Chaillot*, on ne s'étonnera pas de nos préoccupations en ce qui concerne le Champ-de-Mars.

Le Champ-de-Mars peut être facilement disposé pour donner plus de latitude aux évolutions militaires, pour donner à toute la foule qu'un spectacle quelconque y convierait, la satisfaction de le voir bon ou mauvais ; en même temps, il peut être disposé pour assurer la sécurité des spectateurs au mo-

(1) Le grand champ d'exercice à St-Pétersbourg a mille mètres environ, sur plus de cinq cents.

ment de leur dispersion. Enfin, il nous paraît facile de lui donner en même temps, si nous ne nous trompons, un caractère qui lui manque aujourd'hui : il prendrait alors un autre rang dans la ligne des monuments qui contribuent à la décoration de Paris.

Les glacis seraient effacés du sol.

En conséquence, le parapet intérieur des fossés décrirait le périmètre du champ de manœuvres.

A partir du pied du mur, qui supporte le parapet intérieur du fossé, on élèverait un nouveau talus acculé sur la contre-allée extérieure du Champ-de-Mars. Il serait monté sur un degré de pente convenable pour rendre visible à tout spectateur, placé en arrière-rang, la surface entière du plateau.

Des degrés seraient marqués sur ce tertre, et sans atteindre le tiers de hauteur des arènes de Nimes, nous voyons déjà qu'ils auraient place pour plus de soixante mille personnes assises.

Pour favoriser les mouvements de la circulation, un large boulevart en terrasse, planté d'une double rangée d'arbres, auvent de feuillage, dominerait la ligne des degrés dont il serait le contre-fort.

Ce rempart formerait naturellement l'enceinte du Champ-de-Mars, et des rampes, placées sur son flanc extérieur, serviraient d'issues pour communiquer avec le boulevart en contre-bas et de plain-pied du pourtour.

L'amphithéâtre serait divisé, dans sa longueur, en un certain nombre de tribunes dans lesquelles on ne laisserait jamais pénétrer plus d'individus que les degrés ne pourraient en contenir sans presse; et en réglant le mouvement pour les entrées et pour les sorties, jamais plus cérémonie, fête ou spectacle qu'on donnerait au Champ-de-Mars, ne se termineraient par l'éclat d'un malheur public.

L'aspect du Champ-de-Mars, avec des dispositions aussi simples, serait, nous le croyons, de l'effet le plus imposant. Un jour de fête, par un beau ciel, sa vue serait admirable.

Sans nuire à la simplicité sévère que doit avoir le champ de manœuvres, on pourrait animer chaque longue ligne des parapets du fossé par cinq grandes colonnes de fer avec des attributs guerriers. qui s'élèveraient ainsi du pied des amphithéâtres.

Le jour des solennités, elles seraient magnifiquement pavoisées.

Deux colonnes semblables diviseraient la largeur du Champ-de-Mars à l'extrémité du nord, et deux autres seraient placées pour la symétrie en avant des ailes de l'École-Militaire.

On n'ajournerait pas plus long-temps les décorations attendues des quatre angles du pont d'Iéna.

Les quatorze colonnes triomphales recevraient chacune un nom que l'on trouverait facilement dans les légendes de nos batailles.

Sauf cette décoration, on voit que notre monument se réduit à un simple terrassement préparé par un remblais. A Paris, les remblais sont un profit pour le remblayé; chaque tombereau qui décharge son double mètre cube de terre ou de gravas, y joint une indemnité de cinquante centimes. Par conséquent, si l'amphithéâtre exigeait, comme nous l'évaluons, un remblais de trois cent mille double mètres cubes, les matériaux, versés sur la place, tomberaient avec la somme de cent cinquante mille francs : ce serait le prix de toutes les colonnes (1).

Mais un autre parti pourrait être pris pour cette édification et la rendre, sinon d'un effet plus pittoresque, du moins plus monumental, et nous nous excusons de reproduire notre pensée sous cette nouvelle forme. On ne pourra, du reste,

(1) Dans le jardin du Luxembourg, on a fait un remblais pour la chaussée d'une immense contre-allée. Il paraît avoir cinquante mètres de largeur sur cinq cent cinquante de longueur; en moyenne, il n'a pas moins de dix mètres de hauteur; ce seraient donc deux cent soixante-quinze mille mètres de gravas qui auraient servi à le former. A notre compte, ce seraient soixante-huit mille francs qu'ils auraient produits.

l'apprécier convenablement qu'après une exacte vérification de nos évaluations.

Nous estimons que si l'amphithéâtre entier était érigé en maçonnerie, l'État aurait toutes facilités pour couvrir la majeure partie des frais.

En effet, sous les degrés de pierre, sous le boulevart du faîte, magnifique promenade suspendue dans toute la longueur du Champ-de-Mars, sur les deux côtés, excepté sur les vides nécessaires pour les issues, on construirait de longues galeries casematées.

En raison de dispositions prises pour établir à l'extérieur un isolement ou une séparation convenable, ces galeries pourraient servir au magasinage de tout le matériel militaire conservé à Paris, et rendre ainsi inutiles tous les magasins actuels qui sont divisés sur plusieurs points (voir l'article intitulé : *Abattoirs, Casernes, Établissements militaires*);

Aux ateliers de travail des ouvriers des régiments en garnison à Paris;

Au besoin, à des écuries pour les troupes de cavalerie;

Et, surtout, au matériel d'artillerie distribué dans les bâtiments de Saint-Thomas-d'Aquin.

Dans le cas où les établissements militaires n'occuperaient pas toutes ces galeries, dont la longueur totale n'aurait pas moins de quatorze cents mètres, on pourrait encore tirer un utile parti des espaces qui resteraient libres dans ce vaste monument.

On affecterait les parties les plus rapprochées du quai :

Au magasinage du matériel des fêtes de la ville, et à celui d'autres administrations que nous ne désignons pas ici, mais que nous signalons dans le cours de nos articles;

Enfin, au besoin encore, on pourrait conserver une partie de l'étendue qui resterait libre aux ateliers de sculpture du gouvernement, au magasinage des marbres qu'il réserve à la statuaire. Nous bornons là nos prévisions.

En calculant la valeur des loyers ou le prix foncier des bâtiments que cette mesure rendrait libres, on reconnaîtra

qu'il y a dans ces vues assez de ressources pour faire les frais de l'édifice.

Nous croyons encore que le gouvernement pourrait donner à ferme, à des fermiers intéressés, la jouissance d'une partie réservée de l'amphithéâtre qui, alors, ne serait accessible aux curieux qu'au moyen d'une rétribution, toujours modique cependant; l'autre partie resterait invariablement libre.

En calculant le nombre des circonstances qui appellent la foule au Champ-de-Mars, soit à l'occasion des courses, soit à l'occasion des revues, soit à l'occasion des spectacles imaginés par la spéculation, et qui, dès lors, deviendraient sans aucun doute, plus fréquents, on peut croire que la masse des curieux qui, annuellement, apporterait aux buralistes un tribut de ving-cinq à trente centimes, serait assez considérable pour acquitter une fraction importante du capital employé dans les constructions (1).

Nous ne croyons pas nous être égaré dans ces appréciations, et si l'on se rappelle nos vues générales en ce qui concerne les embellissements que nous distribuons méthodiquement sur toute la longue ligne des quais, on reconnaîtra peut-être que le Champ-de-Mars, tel que nous le transformons, doit compléter leur harmonie. Nous croyons à tout le prestige d'une promenade faite, alors, sur les rives de la Seine, du pont d'Iéna au pont d'Austerlitz, deux clefs de Paris forgées sur des champs de victoire.

(1) Il resterait à savoir si les degrés seraient montés parallèlement à la ligne des fossés, pour former un vaste amphithéâtre rectangle, ou s'il ne vaudrait pas mieux que ces degrés formassent deux lignes elliptiques, très ouvertes, dont les extrémités s'appuieraient sur les extrémités du parapet rectiligne. Dans ce cas, comme dans l'autre, le champ de manœuvres aurait quatre cent dix mètres de largeur, sur neuf cents de longueur.

CHAPITRE XXVII.

STADES VERTES.

C'est charmant de voyager à pied dans Paris. La pluie, le vent, le chaud, le froid n'y font rien, pas même la boue : il y en a si peu, et d'ailleurs on a des socques. Dans ses rues larges ou étroites, propres ou non, peu importe, tortueuses ou alignées, ce qui est rare, même pour les rues neuves, il y a presque toujours plus qu'il ne faut à droite et à gauche pour le plaisir des yeux. Mais il arrive un moment où l'on est forcé de se conformer à la loi de prudence qui prescrit, au piéton même, de ne marcher qu'en regardant devant soi, dans Paris du moins ; et ce qui contriste au moment où l'on se nourrit des idées les plus riantes, c'est de découvrir dans la perspective, sur le flanc de la rue où l'on va aboutir, quelqu'une de ces malpropres bicoques décorées du nom de maisons, même assurées contre l'incendie, dans une ville où il n'y a pas d'amende contre la saleté des murs, et où tout se vend ou se loue quand cela rapporte intérêt.

Il serait difficile de forcer les bons propriétaires, pour le plus grand agrément du public, à faire appel au talent d'un architecte et d'un sculpteur et de se mettre en frais de quelque charmant petit édifice, pour loger peut-être dix ménages à deux cents francs de loyer. Avec quelques faibles sacrifices, la Ville pourrait développer un système qui obvierait à tous ces inconvénients et contribuerait à distribuer dans Paris des points de vue plus récréatifs là même où l'on est tenté de se voiler les yeux.

Plus la maison est décrépite, plus ses fenêtres sont dépourvues de balcons aux riches dessins, plus elle est pauvrement habitée et plus sa valeur est infime; c'est là que l'enveloppe n'est jamais mensongère: c'est dans ces conditions évidemment qu'on aurait le plus d'intérêt à l'effacer du sol et qu'il en coûterait moins cher pour la faire disparaître. En supposant qu'elle occupât un espace de vingt à trente mètres carrés, plus ou moins, lorsqu'elle serait abattue, il resterait une petite place.

Si sur cette petite place, au milieu d'un massif d'arbres, on érigeait soit une fontaine, soit une statue, soit enfin une petite colonne, ne pense-t-on pas que la vue de ces gracieux édifices changerait en pensées plus riantes l'ennui qui s'attache à la découverte de la bicoque humiliante?

Sur ces petites places il y aurait des bancs, et dans le trajet de ses longues courses, le piéton fatigué qui les rencontrerait y ferait sa station, et puisqu'elles n'ont pas de nom encore, sauf meilleur avis, nous les baptisons *Stades Vertes*.

L'administration pourrait exécuter, à titre d'essai, quelques embellissements de ce genre; le compte de la dépense serait facilement établi, et ces créations nouvelles n'exigeraient, dans certains emplacements, que de très minimes capitaux. On les multiplierait, s'ils donnaient autant d'agrément à la vue qu'on peut le supposer, quand on se rappelle l'effet que produit, rue Neuve-St-Georges, la perspective de la petite fontaine qui la termine et se profile sur un rideau d'arbustes verts.

Mais c'est au quartier St-Georges que cela se voit; quartier sacré, défendu par les mystères de toutes les existences dorées, et nous voudrions qu'on fît l'épreuve des premières stades vertes, quel autre nom leur donner? dans les quartiers les plus laids, sauf les exceptions.

On désignerait, comme très convenables à cette transformation, l'aboutissant de la rue des Deux-Portes sur la rue Thévenot; son aboutissant sur la rue du Petit-Lion; l'aboutissant de la rue de Montmorency sur la rue du Temple;

Celui de la rue Aubry-le-Boucher sur la rue St-Martin ;
Celui de la rue Mandar sur la rue Montorgueil ;
Celui de la rue du Puits sur la rue Ste-Croix ;
Celui de la rue de Touraine sur la rue du Perche ;
Celui de la rue des Coutures-St-Gervais sur la rue de Thorigny ;
Celui de la rue aux Ours sur la rue St-Martin ;

Ne pas oublier, par exception, celui de la rue des Pyramides sur la rue St-Honoré, perspective des plus ignobles.

Il en est d'autres encore, d'un meilleur choix que ceux-ci peut-être, qui se comprennent mieux dans le cours d'une reconnaissance faite dans les rues mêmes ; il est inutile de les désigner.

Pour justifier encore cette proposition, on peut désigner à ceux qui ne le connaissent pas, l'effet heureux que produit dans la vieille et étroite rue des Jardins-St-Paul, au quartier St-Antoine, la charmante petite fontaine érigée sur le flanc de la rue des Prêtres, en face de son aboutissant du nord.

Après avoir essayé de plaider pour la vue, après avoir fait entrevoir combien Paris gagnerait à multiplier ces *trompe-l'œil* ; car, du bout d'une longue rue, l'imagination découvrirait un jardin derrière ces impasses de verdure, on peut affirmer qu'ils ne seraient pas seulement une agréable décoration pour la ville, mais qu'ils auraient encore leur incontestable utilité. Ce seraient des retraites précieuses pour les enfants de tous ces quartiers d'artisans qui, après le travail, pendant les heures du jeu, n'ont souvent que l'air d'une cour humide et sombre, ou les dangers du ruisseau contre l'étroit trottoir (1).

(1) Nous ne prétendrions pas dire que ces stades vaudraient aucun des vingt *squarres* de la ville de Londres ; mais en les multipliant, nous le répétons, ils varieraient agréablement les aspects des rues de Paris ; on s'étudierait à donner une grande variété à la partie de leur décoration.

CHAPITRE XXVIII.

UN MOT SUR CE QU'ON APPELLE L'ACHÈVEMENT
DU LOUVRE.

L'ascendant d'un vœu populaire est irrésistible quand la pensée qui l'inspire est vraiment nationale. L'autorité peut alors se jeter avec succès dans le mouvement pour le diriger et seconder ses manifestations.

Ainsi s'accomplissent, avec ordre, les faits glorieux de la vie spéculative des peuples à laquelle se lient si intimement les progrès de la science, des lettres et des arts.

Plus le génie d'un peuple est vaste, plus il a besoin de se traduire en des formes extérieures. Il lui faut des monuments qui témoignent de sa grandeur et la caractérisent : en France, le Louvre en est la plus noble expression.

Dans cette belle contrée du monde, où le jet des idées est aussi vif que fécond, le temps est nécessaire cependant pour leur donner quelque valeur. Plus la pensée est grande, plus on retarde sa maturité ; on la berce dans un long sommeil : le réveil, dans ce pays d'intelligence et de courage, est un soleil qui embrase l'horizon.

Ces réflexions nous viennent à propos de ce qu'on est convenu d'appeler l'achèvement du Louvre sur lequel le génie administratif de la France, qui n'est pas toujours celui de la France elle-même, a dormi pendant des siècles : nous sommes au réveil.

Aujourd'hui les voix énergiques de la presse, celles de la tribune accusent notre trop longue indifférence. Elles nous reprochent de rester insensibles aux souffrances d'une majesté si justement fière de son origine et dont la beauté fait notre orgueil. Hâtons-nous de le dire, le vœu populaire, élevé de tout le prestige d'un sentiment de dignité nationale, en appelle à l'État pour le complet achèvement du Louvre.

Il serait difficile de résister plus long-temps à l'entraînement des idées qui ont été exprimées avec non moins de chaleur que de justesse, soit à la chambre, soit dans des écrits où les questions d'arts sont traitées avec une grande supériorité de pensée.

Abstraction faite du projet qui aura l'honneur de compléter cet œuvre national, il est une question importante qui domine son exécution comme celle de tous les travaux d'arts : l'économie. Nous croyons être en mesure d'indiquer les ressources que l'État pourrait s'ouvrir pour achever de sertir les derniers chaînons de ces précieux joyaux, si la situation présente des finances ne permettait pas de commencer immédiatement ces travaux de la fin.

Ces ressources sont simples, faciles à apprécier : une habile administration peut en tirer le plus utile parti; nous nous expliquerons plus bas.

Le palais qui s'élèvera entre le Louvre et les Tuileries, et qu'il serait difficile de désigner par un autre nom que celui de Palais du Carrousel, ne sera sans doute pas affecté, comme cela fut projeté et décrété par l'empire, et certes très mal à propos, à l'usage de la grande bibliothèque, d'une salle d'opéra, d'une église paroissiale, d'écuries et de remises centrales pour la cour. On consacrait quelques portions de bâtiments à l'usage des fêtes de cette cour.

Si l'on observe attentivement la nature des besoins de la couronne en ce qui concerne ses obligations de représentation; si l'on se rend compte du développement de ces besoins tels que les créent des usages enfantés par une nouvelle situation politique; si l'on se rend compte encore de la nature

des besoins de la plupart des services du cycle administratif de l'apanage en ce qui concerne le logis; si l'on se rend compte enfin des besoins des services publics unis à la demeure royale, où les arts aussi portent leur diadème, on reconnaît facilement la seule destination qu'il soit peut-être permis de donner au Palais du Carrousel, cette dernière empreinte architecturale nécessaire au complément d'une unité fictive qui doit trouver des apparences de réalité dans une éclatante et commune magnificence.

Ce palais intermédiaire entre la demeure d'un souverain et le palais plus spécialement affecté aux collections d'art, doit donc avoir le caractère propre à cette mixte situation, et c'est avec cette donnée qu'on peut rendre réellement utile son édification.

Nous n'entrerons dans aucun détail relatif à la distribution intérieure de ce palais telle qu'elle pourrait même nous paraître convenable d'après ce que nous avons pu observer; mais nous nous permettrons d'indiquer sommairement l'emploi que pourraient recevoir ses bâtiments.

La partie principale de l'édifice serait affectée au service des fêtes et réceptions solennelles de la cour, ce qui permettrait de consacrer exclusivement les Tuileries aux besoins de la vie privée des princes dotés du fardeau de la couronne. Dès lors cette belle habitation royale recevrait, en conséquence, d'utiles et commodes distributions intérieures qui la transformeraient en un séjour des plus agréables pour l'intimité de la famille.

Les dispositions spéciales que l'on trouverait dans le Palais du Carrousel, pour des fêtes et des réceptions solennelles, ajouteraient à la majesté de la couronne tout ce qu'elle doit recevoir d'éclat de la représentation extérieure.

Sans nuire à la dignité souveraine, sans nuire aux convenances du service, on comprendrait dans certaines dépendances des trois palais-unis, savoir :

1° Une galerie pour les expositions périodiques de la peinture;

2° L'intendance de la liste civile et les diverses branches administratives qui en dépendent ;

3° Tout le matériel du mobilier de la couronne ;

4° Le musée d'artillerie, comme nous l'avons dit, et, s'il était possible, ses principales dépendances, si elles ne pouvaient en être séparées (voir l'article intitulé : Musée d'Artillerie);

5° Enfin, si des incompatibilités n'y faisaient obstacle, un des attributs caractéristiques de la royauté : le timbre royal.

Nous nous hâtons d'exposer que ces dispositions, ainsi qu'on doit le reconnaître, laisseraient libres, sans emploi, des bâtiments immenses, couvrant d'immenses terrains, et dont pas un seul ne peut être considéré, soit comme monument d'art, soit comme monument historique, ce qu'il importe de faire remarquer.

Quelque répugnance que l'on éprouverait soi-même à voir l'Etat ou la ville de Paris se précipiter dans un système d'aliénation de propriétés qui aurait pour résultat de priver l'avenir de quelque emplacement utile à des besoins encore ignorés, on ne peut se dispenser de reconnaître, dans cette circonstance, que l'immense bénéfice de l'aliénation effacerait toutes les appréhensions que pourrait faire naître la vente des bâtiments et terrains que l'on vient de signaler.

Ces aliénations seraient un bienfait manifeste si, en les coordonnant encore avec d'autres mesures de cette nature, elles produisaient la majeure partie des ressources financières qui sont indispensables pour l'édification du Palais du Carrousel et l'achèvement du Louvre : à ce prix aliénons.

Les bâtiments que nous marquons de la croix des démolisseurs appartiennent tous à l'Etat et presque tous sont affectés à la dotation de la liste civile. Dans le tableau compris dans le dernier livre de cet ouvrage, on trouvera la mesure de leur étendue et une évaluation approximative du produit qui résul-

terait de leur vente, d'après des données qui sont à la parfaite connaissance de l'administration (1).

Leur valeur ne s'élève pas à moins de vingt millions. Si avec cette somme on ne complétait pas l'édification du plus national, du plus royal, du plus populaire de nos palais, on en achèverait, du moins, toute la construction extérieure, quelles que fussent d'ailleurs les dispositions générales et particulières du plan exécuté.

La France a quelque impatience d'achever un édifice sans pareil au monde, et non moins glorieux par la diversité de ses trésors que par la grandeur de sa destination.

(1) Nous avons cru nécessaire de faire un seul tableau des propriétés de l'Etat, de la Ville et de celles affectées à la liste civile, qui nous paraissent susceptibles d'être comprises dans la série des aliénations à opérer : ce tableau fait partie du septième livre.

LIVRE SIXIÈME.

SUITE D'EMBELLISSEMENTS.—REVUE ET CRITIQUE.

CHAPITRE XXIX.

COUP D'OEIL SUR PARIS.

Paris a été bâti sous l'influence de tous les événements inattendus et capricieux qui ont marqué le caractère de ses âges depuis son obscur berceau jusqu'à nos jours. S'il était fait d'hier, il serait tiré au cordeau, divisé en compartiments symétriques parfaitement réguliers; peut-être même que tous les détails de ses rues seraient une création de l'art, comme la propriété le comprend. Cela pourrait être fort beau, mais certainement très ennuyeux. Et, en vérité, s'il fallait voir effacer partout les traces de la vieille origine de cette ville, s'il fallait lui voir prendre partout la parure des quartiers neufs ou celle des quartiers refaits à neuf, cela serait par trop monotone: gardons-nous de faire ces adieux éternels aux types du passé.

De la propreté partout; bon pavage partout; des eaux saines partout; mais, grâce pour quelques vénérables sinuosités, et qu'il soit permis de dire encore quelque part : ceci est du vieux Paris.

La science philanthropique, singulièrement abstraite, trou-

vera-t-elle des inventions *méthodistes* pour que les feux de cette ville n'éclairent plus que l'aisance et la joie ; pour que la veuve et l'orphelin n'y gémissent plus sans appui; pour qu'on ne s'y coudoie plus avec des pauvres, honteux de l'être devenus? Jusque là, qu'on se garde d'anéantir ces refuges discrets façonnés pour de timides conditions, et qui sont si nécessaires aux infortunes qui ne se cachent jamais mieux que sous les toits d'une grande cité. Ah! qu'on n'efface pas encore toutes ces rues où le pignon, en tempérant l'éclat du jour, protège les humbles existences contre le regard sondeur de ces forts esprits, experts de vestiaire, qui calculent juste, d'après le lustre de votre habit, tout ce qu'ils peuvent vous accorder de considération.

Que Paris, au milieu de toutes ses grandeurs, conserve encore des retraites obscures pour des malheurs immérités que la richesse ne comprend pas toujours et qu'elle flétrit quelquefois, parce qu'il lui est plus commode d'en méconnaître l'origine.

Ce n'est pas de l'anéantissement de tous les vieux quartiers que surgira le dernier degré de splendeur de Paris.

La magnificence de Paris atteindra les dernières limites, telles que peuvent les tracer nos sociétés modernes, lorsque l'autorité, complètement à la tête d'un mouvement progressif, aura donné tous ses soins, il faut le répéter, à la création des grandes voies de communication si indispensables et sans lesquelles notre capitale ne peut avoir toute sa majesté; lorsqu'elle aura érigé, dans des situations étudiées et convenables sous tous les rapports d'art, les grands monuments d'utilité publique qui sont à créer ou à reconstruire; lorsqu'elle aura dégagé nos vieux édifices des entourages grossiers qui les obstruent trop souvent; lorsqu'elle aura défendu, contre l'envahissement de la pierre, ce qui doit être envahi par l'air et la verdure; lorsqu'elle aura même pris soin de faire exécuter, dans des conditions artistiques, les autres constructions qu'elle ordonne et qui ont rapport aux plus infimes besoins du service public.

Oh! alors Paris, avec tous les défauts de détail que lui réserve encore le goût indépendant du propriétaire, aura toutes les oppositions d'effets nécessaires pour faire valoir d'autant toutes ses beautés, beautés souvent ignorées, souvent méconnues. Mais qu'on ne rêve pas l'impuissante prétention de faire jamais de Paris une nouvelle Athènes, avec des habitudes, des besoins, des croyances qui n'ont ni le relief, ni la trempe de mœurs de l'héroïque antiquité.

Pour ne pas mériter le reproche d'une flagrante contradiction dans ces aperçus, hâtons-nous de dire que nous voyons Paris sous deux faces : celle des caprices du bâtisseur et du boutiquier décorateur qui nous charme encore avec ses laideurs; et celle que lui donne l'action gouvernementale. L'autorité doit seulement opposer, par le caractère des travaux qu'elle ordonne, un utile contrepoids à toutes les exubérances des libertés anti artistiques.

Dans les chapitres de ce sixième livre, nous nous occupons plus particulièrement des exemples qui se rattachent à cette dernière proposition.

CHAPITRE XXX.

MAIRIES.

Il y a peu d'années que l'archéographe pouvait encore apprécier par lui-même, dispersés çà et là, dans Paris, quelques vestiges de vieux édifices sauvés du temps, sauvés des restaurations artistement barbares de deux siècles, inhabiles sur ce point, et des dévastions plus effrayantes qui ont couronné l'œuvre du dix-huitième.

Le XIX^e siècle, qui s'est proclamé conservateur, n'a été à cet égard, qu'un faux bonhomme.

Il a vu mutiler pour des tréteaux, et il a souri, les fleurons, les arceaux de Saint-Benoît. Il a vu démolir, entre autres, l'hôtel de la Trémoille comme s'il se fût agi de la maison garnie qui fait *tour*, place du Carrousel, et comme il verra peut-être démolir encore les restes de Saint-Julien-le-Pauvre, où fit pèlerinage d'antiquaire, pour tenter de les sauver, ce pèlerin, chevalier de Terre-Sainte, dont le génie est toute l'armure, et qui ne combattit jamais que pour de nobles souvenirs, d'illustres infortunes et pour la liberté.

Ces édifices, jalons plantés sur la route du passé, trop méprisés, trop oubliés, sont tombés devant de froids calculs. Que leur disparition, au moins, soit un enseignement pour le présent et l'avenir. Ne nous faisons pas illusion, s'il n'est prudemment domanialisé par l'État, le jour où la valeur de sa superficie sera connue, les souvenirs d'un monument histo-

rique ne le défendront pas contre l'égoïste avidité des compteurs d'écus.

Ceux-là, on en fut averti, pouvaient être utilisés et sauvés. Plusieurs de ces monuments paraissaient propres à l'administration de celle de nos institutions dont le berceau fut souvent menacé dans les luttes de nos pères contre Rome expirante, qui leur avait cependant donné ce principe municipal, objet de leur amour jaloux.

Il semblait que ces vieux édifices, qui n'avaient point une fondation de dix-neuf siècles il est vrai, mais dont l'assise se rapprochait davantage de cette antique origine, prêteraient à ces institutions, peut-être rajeunies dans leurs formes, quelque chose de la majesté de leur vénérable extérieur ; ne devons-nous pas toujours rappeler, par tous les signes possibles, que la nationalité française a depuis long-temps jeté ses ancres d'indépendance sur une vieille terre affranchie.

Nos municipalités, qui ne sont pas l'œuvre d'un demi-siècle, eussent donc trouvé un asile pieux pour ainsi dire, dans la plupart de ces édifices aujourd'hui presque complètement effacés. Et si quelques vestiges de ce passé subsistaient encore, nous conseillerons de les sauver pour ce noble emploi.

Mais si ce passé que nous avons si maltraité, ne peut plus nous venir en aide à cet égard, ou s'il ne le peut que dans quelques rares exceptions, il faudra construire un jour pour satisfaire à de grandes convenances.

Il faut admettre en outre que les arts, toujours jaloux, toujours empressés d'inscrire de nouveaux faits sur les belles pages de leur livre d'or, plaideront, eux aussi, pour que les chancelleries des premiers actes civils de tous les citoyens, soient dotés des monuments qui conviennent à la taille de la magisgistrature municipale.

A CE PROPOS NOTE ESSENTIELLE.

En ce moment on restaure complètement le vieil *hôtel de Sens*. Cet avis, passé aux amateurs-conservateurs de nos vieux monuments par la voie des feuilles publiques, dans le cours de l'été de 1842, fut pris pour une très bonne nouvelle; car on conçoit qu'un édifice commencé par Guillaume de Melun, continué par son successeur, l'illustre Tristan de Salazar, il y a bientôt cinq siècles, sous le sage roi Charles V, puisse avoir besoin de l'assistance de nos maçons-médecins.

Ce jour-ci, 25 janvier 1843, la curiosité, sinon l'intérêt, nous attira vers ce siége où les puissants archevêques faisaient valoir leurs droits de métropolitains sur leurs suffragants de Paris, et nous nous sommes dirigé sur la sombre rue, dite autrefois de la Mortellerie, et que nous avons philanthropiquement débaptisée pour éviter, par un mot, l'effrayant rapport qu'établissait le préjugé populaire entre le nom dérivé d'un inoffensif métier et la décimation d'un affreux fléau. De là, on distingue les deux profils d'une élégante tourelle sertie sur l'angle d'un mur du vieux manoir en regard de l'occident. Sa flèche conique et celles des autres tourelles suspendues du côté de l'orient, se confondent, et la marche semble les faire osciller dans le ciel. Cet effet, maître de l'espace et de la perspective de cette étroite rue de l'Hôtel-de-ville, frappe ainsi l'imagination. Mais cette flèche nous est apparue dans le lointain avec des arrêtes noires et à jour, au lieu de se montrer avec ses contours gris-bleuâtres. Nous avons frémi parce que nous devinions : *le manoir est en état de reconstruction générale;* nous étions déjà devant les travaux.

A droite de la principale porte, dont le tympan ogival portait en saillie les trois écussons magnifiquement timbrés de France, de Sens et de Salazar, un compagnon sapait le mur de la façade pour faire une baie de porte : fâcheuse baie !

Bonjour au maître compagnon : peut-on entrer ? — Entrez...... Nous fûmes leste à monter les degrés d'un escalier moderne tout frais de plâtre : il aboutit à une galerie, rétrécie en couloir du côté des ouvertures de la cour, et divisée en chambres du côté des ouvertures de la rue ; nous avions déjà les pieds sur les dalles de l'escalier

à vis de la tour des pèlerins, placée à l'autre bout de la galerie. De la première lucarne ouverte, nous pûmes apprécier l'ensemble des *restaurations*.

La cour, grand trapèze consacré depuis long-temps au chargement et au déchargement du roulage, à l'enseigne de *la Ville de Clermont*, vient de recevoir une complète amélioration : elle est couverte, dans la presque totalité de son étendue, d'un vaste hangar tout neuf ; en passant par là, nous avons entendu dire qu'il était magnifique. Dès lors, à quoi bon les fenêtres variées de forme et de grandeur, ornées de moulures et sculptures qui s'harmoniaient de style avec les autres dispositions générales de l'édifice? Sur trois des côtés, au sud, au levant et au couchant, ces croisées ont été ou baissées de hauteur, ou élargies pour être mises en accord, nous dit le maître compagnon, avec les fenêtres *modernes* du bâtiment qu'on a élevé pendant cette campagne, du côté du nord. Et les dragons, les chimères qui vomissaient des torrents pendant l'orage, cela ne sert plus à rien ; on a des conduits d'eau : abattus. La voûte hardie, bizarrement capricieuse du porche, sous laquelle deux portes carrées, comme nous les faisons, ont été pratiquées, n'a pas d'autres changements ; sa largeur et sa hauteur sont bien utiles au roulage, dont les bureaux et magasins occupent tout le rez-de-chaussée de l'édifice.

La tour des pèlerins reste entière ; elle contient un escalier indispensable pour communiquer avec toutes les galeries qu'on a divisées en chambres-cellules, et qui seront bien commodes pour le logement des rouliers. Les tympans couverts d'écailles, enseignes hospitalières et de charité, sont si hauts, l'archevêque voulait qu'ils fussent plus rapprochés du ciel, qu'il en eût coûté bien cher pour échafauder jusque là, et gratter tous ces ornements.

En voyant cette belle cour, en jetant un coup d'œil furtif sur toutes les dispositions de l'intérieur, il nous fut facile de comprendre combien ces restes du réduit féodal, avec leurs vastes développements, eussent convenu à l'un des établissements dont nous avons parlé plus haut. Quelques minutes auparavant, nous descendions l'autre rue, étroite et vieille, dite Geoffroy-Lasnier, située deux cents mètres plus loin. Nous y avions remarqué cette immense porte *monumentale*, actuellement en construction, que les maçons façonnent avant les sculpteurs devant l'insignifiant bâtiment qui sert de mairie au neuvième arrondissement. Cette maison, sans valeur historique, n'en a pas moins, comme l'hôtel de Sens, une valeur pécuniaire que la ville paie en in-

térêts, si elle n'est que locataire; en valeur foncière, si elle est propriétaire, deux choses parfaitement semblables pour ses finances. Elle n'a donc pas compris la possibilité d'un échange précieux pour elle qui connaît son histoire, et précieux pour les arts qui ne la connaissent pas moins et qui l'aiment.

Nous suions le plâtre de la tête aux pieds, et nos pensées n'étaient pas plus gaies que la brume qui remplissait l'air et mouillait le balcon sans rampe qui nous laissait une issue pour descendre dans un enclos de quarante mètres carrés, dernier vestige de ces jardins qui furent témoins des méditations de Tristan de Salazar, si fastueux dans la représentation de sa haute dignité, si humble, si sobre, lorsqu'il s'agissait de lui-même. Nous franchîmes le seuil qu'avaient foulé des mules pastorales : nous étions devant la façade tournée vers l'Occident, au pied de la tourelle qui s'élance entre les étroits parois de la rue de la Mortellerie, et nous marchions sur des ruines.

D'où viennent donc ces sculptures si fines qui gisent là, dans la boue? — De la fenêtre qui était sur le toit; elle n'avait pas de rapport, non plus, avec celles qu'on a faites sur cette façade.

Mais pourquoi sont-elles brisées? — Ah! dam, nous dit le maître compagnon, on les jetait de là-haut...... soixante-dix pieds.

Il y avait tout plein de petits animaux bien faits, ma foi. — Eh! qu'en a-t-on fait? — Dam, on les a employés en moellons, pour monter le mur.

Et cette tourelle dont la charpente est découverte, vous allez l'abattre? — Oh! non, on va la raser seulement, parce que l'ancien propriétaire qui a vendu a mis pour condition qu'on ne changerait rien aux constructions de la façade.

Le maître compagnon, en recevant notre bonsoir, détacha une griffe de dragon de pierre d'un de ces chambranles brisés, abattus du haut toit, et nous la jeta dans notre mouchoir tendu, comme on jette un morceau de pain noir dans la besace d'un gueux.

Le propriétaire actuel de l'hôtel de Sens est M. Leroy, épicier à Saint-Denis.

CHAPITRE XXXI.

BARRIÈRES.

Nous ne ferons pas un examen particulier de chacun de ces monuments, coffre-forts en vedettes, œuvre de nos fermiers généraux, qui ne donnent pas une haute idée du goût de ces capacités financières.

Nous avons dit ailleurs : de quelque côté que le voyageur pénètre dans Paris, ne faut-il pas que quelque monument lui rappelle d'abord qu'il foule le sol d'une illustre cité. Ces solides monuments de la finances produisent un effet contraire. On en compte plus de cinquante flanqués sur notre ligne de circonvallation ; quel espoir donc de voir changer un aspect qui désillusionne l'étranger que nous serions jaloux de captiver dès sa première station dans nos murs?

Nous pensons, cependant, que, sans rien détruire de ce qui existe, d'heureuses dispositions pourraient modifier l'impression du voyageur étranger que la poste ne fait entrer ni par l'entrée triomphale de l'Orient, ni par l'entrée triomphale de l'Occident.

Nous devons reconnaître, toutefois, qu'après ces deux entrées principales, quelques autres possèdent encore des édifices qui peuvent intéresser ; mais aucune ne répond parfaitement, par ses dispositions générales, au besoin que nous avons signalé.

Les bâtiments qui ont été érigés pour les barrières ont ce-

pendant un mérite tout exceptionnel, malgré leurs défauts reconnus. Ils sont conçus avec des données telles qu'on peut, sans blesser l'harmonie architecturale, ajouter quelque nouvel édifice à la décoration que forme chacune de ces barrières, et cela à très peu d'exceptions près.

Un jour viendra où l'on saura sans doute tirer parti de cette condition.

Mais les embellissements indispensables pour les barrières, ce sont sans contredit ces magnifiques dégagements, rond-points ou demi-lunes, décorés de plantations, qui ornent soit à l'extérieur, soit à l'intérieur, quelques unes des entrées de Paris.

Autant que possible il faudrait, si nous ne nous trompons, disposer ainsi les abords des barrières qui sont resserrées par les mauvais *bouchons*, bicoques sanguinolentes, que nous valent les douceurs des droits d'octroi.

Cette décoration, sans doute nécessaire pour toutes les barrières en général, ne suffit cependant pas pour donner aux principales entrées de Paris le caractère qui leur convient. Il nous semble que des portes aussi importantes, entre autres, que les barrières d'Italie et d'Enfer, commandent une décoration spéciale. Il y a des gens dont la centripétence est si absolue qu'ils trouvent insensé l'intérêt qu'on accorderait à ces points excentriques. Si l'on eût eu moins de dédain, par exemple, pour cette barrière flanquée sur l'arrière du quartier Mouffetard, la barrière d'Italie, on eût compris que ses abords étaient mieux disposés peut-être que tout autre point de Paris, pour l'érection du précieux obélisque de Louqsor, si peu en harmonie avec la place qu'on lui a choisie, et si nuisible aux grands effets des monuments qui l'entourent.

En s'autorisant du déplacement des statues du pont Louis XVI, on peut avouer qu'on applaudirait si, quelque jour, l'obélisque cédait sa place à quelque magique et colossale fontaine dont les eaux bouillonnantes s'encadreraient, transparentes et diamantées, sous la voûte immense de l'Arc de l'Étoile.

CHAPITRE XXXII.

PONTS.

Les ponts qui ont des piédestaux d'attente pour des statues, comme le pont d'Iéna, ou des niches vides comme le pont Marie, qui porte le nom de son architecte, et le pont des Tournelles, accusent un peu notre indifférente lenteur à terminer ce que nous avons commencé. Le pont Louis XVI, dépouillé de ses statues, nous reproche des vues trop variables.

Enfin, le pont Saint-Michel, avec la silhouette visible du saint cavalier, accuse notre vandalisme; mais tous attendent un achèvement complet ou une restauration.

Quelques uns de ces ponts, les plus vénérables, souffrent de la végétation verdoyante qui s'abrite dans leurs lézardes, et qu'un peu de ciment anéantirait pour la plus grande durée de l'édifice.

Le Pont-Neuf qui, à force de vieillesse, finira par perdre ses droits au nom qu'Henri IV lui donna en le faisant achever, vient de s'enlaidir d'une boutique modèle, aux pilastres de plâtres, au toit de zinc, qui s'élève avec aplomb au milieu de tous les marabouts rococos, ses frères aînés.

Ces demi-tours *emboutiquées* aujourd'hui, étaient dans l'origine de simples balcons en retraite sur les piles. Il est à croire que cette disposition nuisait à la propreté et à la salubrité du pont, ce qui ne justifie qu'à demi l'érection de ces citadelles de marchands d'allumettes, de galette, de friture et de vieux habits neufs. Qu'on les rase et qu'on essaie d'y planter

des touffes d'arbustes verts, l'effet sera nouveau sans être contraire à la gravité monumentale, et on aura un point de vue plus agréable.

Sinon, qu'on ferme l'ouverture par un massif orné architecturalement ; mais nous craignons qu'on ne tienne beaucoup au rapport lucratif des baraques.

Il serait possible qu'elles produisissent un bon effet si, plus élevées de deux étages, elles apparaissaient dans de meilleures proportions d'élévation ; on pourrait de cette manière nous débarrasser de cette vue au rabougri (1).

A l'avenir, on devrait interdire, dans Paris, toute construction de pont dans le système des ponts suspendus, qui sont, nous n'en disconvenons pas, d'un agréable aspect dans un paysage, mais qui n'ont rien de la dignité monumentale qui convient aux édifices d'une capitale. En ponts et en passerelles, nous voilà riches de six de ces échafaudages sur fils de fer : c'est bien assez.

Evitons de détruire, par des constructions mal calculées et mesquines à certains égards, la grandeur que nous devons conserver aux beaux aspects de Paris.

L'entrée des rues, vis-à-vis les issues de pont, semblent exiger de belles constructions. Malheureusement, à Paris, toutes ou presque toutes ces entrées, soit sur la rive droite, soit sur la rive gauche, et particulièrement vis-à-vis le Pont-Neuf, le pont Notre-Dame, le pont Marie, sont flanquées d'ignobles bâtisses. Il serait à désirer que la Ville pût s'imposer quelques sacrifices pour obtenir le droit

(1) Jacques Androuet du Cerceau commença le Pont-Neuf en 1578. Cet édifice ne fut terminé que sous Henri IV, en 1604, par Guillaume Marchand, architecte et colonel de la ville.

Les tours demi-rondes furent destinées à recevoir les figures des rois de France qu'on n'y plaça pas.

En 1774, Louis XV permit à l'Académie royale de peinture d'établir des boutiques à son profit dans ces tours. Elles ont été construites, cependant, par les Bâtiments du Roi qui en firent les frais.

de faire reconstruire, d'après des plans donnés par ses architectes, et dans des conditions monumentales convenables, les vilaines maisons qui occupent les angles saillans de ces têtes de rues, sur toute la ligne de nos quais. Cette amélioration serait d'un très bon effet, et le complet embellissement des quais dépend peut-être de son exécution.

CHAPITRE XXXIII.

PÉAGE.

Le péage des ponts ; mais c'est le plus légitime des droits : cinq centimes aux spéculateurs qui vous font un pont pour vous procurer le plaisir de passer la rivière. Sans le pont, puisque l'usage des bacs n'existe plus à Paris, on ne la passerait pas, au point du moins où il est établi, et c'est ce qui arrive très souvent, même avec le pont, à ceux qui ont besoin de visiter les deux rives dans la zone où l'on a reconnu son utilité.

Comment supposer, en effet, si ce pont est réellement nécessaire aux besoins journaliers de la circulation, qu'une famille se permettra, chaque jour, pour répondre aux exigences de ses affaires, de payer deux fois, car il y a l'aller et le retour, autant de fois cinq centimes qu'elle a d'individus ?

Qu'un pauvre employé sorte avec sa femme et deux enfans, et qu'il passe le pont ; voilà une dépense sèche de quarante centimes : ce sont de ces coups de folie qu'il ne pourrait se permettre deux fois dans le mois. Mais qu'il soit seul dans l'obligation de passer le pont, chaque jour, pour gagner son bureau et pour gagner sa soupe, n'est-ce pas une diminution d'appointements de trois francs par mois, de trente-six francs par an ? Il n'y a pas d'existence économe qui résiste aux charges de cette douceur de l'abrègement du chemin.

Il en est de même pour les gens de tous les états, de toutes les conditions, et il n'y a réellement qu'aux riches que le

péage d'un pont ne fasse aucun mal, ce qui ne les empêche pas de s'en plaindre.

Que résulte-t-il de la difficulté du paiement? On calcule la force de ses jambes, on prend son courage, on fait un détour, on perd du temps, mais on passe sur un pont gratis.

Il est évident que le pont à péage n'est pas utile, dans toute l'acception du mot, aux habitants du quartier sur lequel on a jeté ses culées, et qu'il ne sert, en général, qu'aux besoins d'une population flottante qui appartient à tous les quartiers : au contraire, il est une charge pour les habitants qui en sont gratifiés et qui perdent tout espoir de passer la rivière sans frais, pendant toute la durée de la concession. Heureux encore, si d'honnêtes prétextes, deux ans avant le terme promis à leur impatience, ne font pas reculer de vingt ans l'affranchissement du péage.

Il est à remarquer que les quartiers qu'on dit *enrichis* d'un nouveau pont ne s'enrichissent pas du tout.

Voyez la bienheureuse île Saint-Louis, enrichie de quatre ponts à péage : ses loyers ont-ils augmenté de valeur? un surcroît de population est-il venu prouver les avantages du petit impôt volontaire?

On pourrait même affirmer que la vue du bureau de péage et le sabre de son factionnaire manchot sont une double tentation contre laquelle le sage locataire se met judicieusement en garde : il trouve prudent de ne pas chercher son logis dans le quartier enrichi de quatre ponts.

C'est à la sagesse de l'autorité que les habitants, plus particulièrement soumis aux conditions du péage, doivent en appeler pour l'application du remède le plus propre à la guérison d'un mal qui n'est pas imaginaire.

CHAPITRE XXXIV.

ATTÉRISSEMENTS. — ÉTABLISSEMENTS SUR L'EAU.

Nous n'abandonnerons pas la double ligne de nos quais, déjà si embellie, si remarquable par la largeur des doubles trottoirs, par de nombreuses plantations, par un splendide éclairage, sans signaler une disposition naturelle qui permet d'ajouter à sa décoration, et sans glisser quelques observations relatives à l'embellissement de ces rives de la Seine.

Nous voulons encore dire quelques mots sur ces effets d'optique qu'on y surprend et qui ravissent les yeux.

Nous revenons avec complaisance dans les parages de la Haute-Seine pour révéler un de ces effets qui pourraient charmer tous les Parisiens et que si peu d'entre eux ont été à même de remarquer.

Par le beau soleil des premiers jours d'automne ou des derniers jours d'été, de sept à huit heures du matin, le bassin de la Haute-Seine, depuis le pont assez solitaire des Tournelles jusqu'aux limites de son lointain horizon, est bordé d'une brume légère qui dérobe encore tous les détails du paysage jeté sur les deux rives. Entre cette double enceinte de vapeurs, si peu arrêtée dans ses lignes, la vue peut s'étendre toutefois sur une immense vallée d'où le fleuve a disparu. C'est alors un incommensurable plateau d'argent mat, blanc comme la neige, brûlant comme un rayon de feu, et dont les yeux ne supportent pas le mirage : sur un point scintillant, c'est la réverbération incandescente du soleil.

Dites que vous avez vu cela à Venise, sur le Rialto, et mille Parisiens prennent la poste. Mais de la Chaussée-d'Antin au quai des Tournelles, où l'on verrait encore des murs de vieilles bastilles, la distance est infranchissable et l'heure du lever est d'ailleurs trop incommode.

En revenant de cette excursion, on rentre dans les quartiers de la rive droite par le pont Marie qui est jeté sur le flanc droit de l'île St-Louis, en regard du pont des Tournelles qui est jeté sur son flanc gauche; on retrouve, par là, les effets pittoresques de l'île Louviers que nous voudrions défendre contre l'atteinte des maçons.

Lorsqu'on découvre les beaux massifs d'arbres de l'attérissement du pont Marie, on se rappelle ceux du Pont-Royal aux bains Vigier, ceux du quai Voltaire, du quai d'Orsay et ceux enfin de la pointe du Pont-Neuf. Ils ont tous été plantés dans l'intérêt des spéculations de bains publics, et les spéculateurs auxquels on les doit n'ont probablement pas renoncé au bénéfice de les couper.

Ces grands bouquets verdoyants plus durs à l'action du hâle que tous les autres arbres de Paris, forment une des décorations les plus précieuses de nos quais, dont ils varient agréablement les aspects. Leur destruction serait donc une mesure déplorable; il est peut-être bon de la prévoir pour la rendre impossible.

Les arbres mêlés à l'architecture, quelle que soit d'ailleurs son caractère, ajoutent à sa grâce ou à sa grandeur; ils se marient heureusement avec toutes les formes, tous les caractères de ce grand art. En parcourant les quais on reconnaît sur le bord du fleuve d'autres attérissements et quelques parties des ports sur lesquels on pourrait distribuer encore avec succès quelques uns de ces massifs. Cet essai d'embellissement coûterait si peu qu'il serait impardonnable de ne pas l'exécuter immédiatement. Nous voudrions que ces bouquets fussent multipliés autant que possible, tant il nous paraît certain qu'ils produiraient un très bon effet; nous nous dispensons d'indiquer les places qui leur seraient favorables

Les entreprises de bains chauds sur la rivière ont élevé de véritables monuments flottants d'un très bel aspect : il y a même progrès sensible dans le luxe de leur décoration extérieure, et nous n'avons pas à nous en plaindre.

Quant aux bains froids, à notre grand déplaisir ils ne sont pas encore entrés dans les voies de la rivalité, et leur aspect général ne gagne rien à cet état de quiétude. Nous devons mentionner, cependant, une notable exception : l'ancienne grande école de natation, après avoir vieilli pendant trente ou quarante ans avec ses vulgaires cabinets, peints comme des cages à lapins, s'est rajeunie sous une décoration mauresque d'une très grande magnificence.

Quant aux bains à vingt centimes, gymnase des bourses les plus légères, s'ils n'ont pas, dans le produit de leurs recettes, des ressources suffisantes pour se donner une décente parure, nous concevons que l'autorité, dans des vues de salubrité, tolère l'exhibition de leur triste équipage ; mais si, au contraire, la modicité de leurs frais d'entretien, élevait ces établissements au rang des entreprises lucratives, l'autorité devrait, sans aucun doute, leur imposer l'obligation de masquer sous des formes convenables leur misère de spéculation.

Les bateaux de blanchisseuses sont, comme les bains, l'objet d'une concession de faveur. Quelques uns de ces établissements ont pris une forme agréable, d'autres sont restés dans leur hideuse simplicité primitive. Ces entreprises font d'assez grands profits pour qu'on puisse leur faire la condition de décorer leurs édifices nautiques d'après des dessins arrêtés par l'autorité.

Il faut que, dans tous ces détails, la ville trouve des motifs d'embellissement : le cours de la rivière est une partie intégrante de son corps monumental.

CHAPITRE XXXV.

INSCRIPTIONS DES RUES. — LAVE D'AUVERGNE.

Ces inscriptions, nos pères les gravaient sur la pierre : c'était monumental, mais c'était presque invisible. Nous les avons faites au pinceau, ce n'était pas monumental. Un magistrat éclairé, dont la longue administration a été marquée par des services publics, a voulu favoriser le développement d'une industrie nationale, née sur son sol natal; on a fait des plaques d'inscription en lave de Volvic émaillée : elles sont inaltérables, elles sont monumentales. On les a fichées sur le mur au moyen de trois clous en crochet; le fer s'est rouillé, un clou a manqué, et quelquefois une plaque a chaviré. Quelquefois encore, des jaloux, il s'en trouve pour tout et partout, ont brisé, dit-on, ce que le froid, le chaud, la pluie, le temps, pas plus que les acides, ne sauraient attaquer; à coups de marteaux ils ont voulu prouver la fragilité d'une pierre de dix millimètres d'épaisseur, ils ont fendu les plaques.

Comme les rues ne peuvent se passer de leur nom, et qu'il faut l'inscrire à tous leurs coins, la spéculation, car l'affaire est bonne, a présenté ses moyens. On est revenu au badigeon imitant, tant bien que mal, sur une légère plaque de tôle, l'effet de la plaque de lave. Cette plaque se fiche encore sur le mur, mais cette fois au moyen de quatre petits clous; le vent passe sous cette plaque que l'influence atmosphérique voile facilement, les clous s'arrachent et la plaque voyage sur la place publique. Ce n'est ni monumental ni économique, quoique

la plaque de tôle coûte moins cher que la plaque de lave.

La lave émaillée est peut-être chère, mais elle produit les inscriptions les plus visibles, les plus monumentales. Il est à regretter que chaque propriétaire d'une encoignure de rue, pour le privilège qu'il a de jouir de tous les avantages de son anguleuse position, ne soit pas tenu de sceller, à ses frais, cette plaque d'inscription, non sur le mur au moyen de quatre clous, mais dans le mur au moyen d'une incision. Cette charge serait insensible et l'application serait sans contredit plus monumentale.

Jusqu'à l'invention, encore inconnue du public, et probablement de son inventeur, qui réunira toutes les conditions de la durée, de l'économie, du caractère monumental et de la visibilité, la plaque en lave de Volvic est la seule matière qui soit digne de porter l'inscription des rues de la capitale.

Cette lave est la production du sol d'une de nos provinces les plus fécondes en richesses territoriales ; l'art de l'émailler et de la peindre en couleurs aussi inaltérables que les couleurs de nos vitraux séculaires, est une invention nationale ; il y a quinze ans que la France est dotée de cette précieuse découverte ; eh bien ! le public ignore complètement la valeur de cette invention, autant sous le rapport industriel que sous le rapport artistique, le premier sous lequel elle doive être considérée.

Nul encouragement ne lui a été accordé ; on a laissé ses auteurs se débattre seuls contre les difficultés que rencontrent toutes les innovations toujours puériles aux yeux des sots, et dangereuses aux yeux des égoïstes.

La lave de Volvic a une destinée qu'elle remplira un jour, et que notre époque devrait avoir le mérite de favoriser : elle est propre à la décoration extérieure de certains monuments auxquels elle donnerait un cachet d'originalité.

Une église somptueuse en voie de construction, Saint-Vincent-de-Paul, dont on viendra de loin admirer la magnifique rampe et l'élégante majesté, doit avoir une partie de ses décorations en lave émaillée : la critique ne saurait attaquer son emploi dans cette circonstance.

Mais cet emploi, pour une invention de cette nature, n'est pas suffisant. Il semble que ces plaques émaillées qu'on peut facilement obtenir dans les dimensions de deux mètres sur un mètre trente centimètres, avec toute espèce de sujets, toute espèce de couleurs, et par conséquent avec une variété d'effets illimitée, seraient en raison même de la fixité inaltérable de ces couleurs et de leur vivacité, particulièrement propres à former des combinaisons de mosaïque peinte pour quelque monument de forme *obéliscale*.

On sent encore que ces plaques pourraient utilement s'appliquer à la décoration des piédestaux de statues dans des circonstances données.

On éprouve quelque joie à saisir l'occasion de rendre un hommage public aux efforts du génie national dans quelque ligne qu'il se manifeste ; on serait heureux de pouvoir en seconder l'élan : dans ces vues nous avons entrepris cette apologie de la lave d'Auvergne.

OBSERVATIONS.

L'art d'émailler la lave d'Auvergne fut l'objet des recherches de plusieurs chimistes qui produisirent, presque simultanément, le résultat de leurs travaux. Il paraît qu'aucun n'atteignit le degré de perfectionnement auquel parvint feu Mortelèque, belge, naturalisé par le long séjour qu'il fit en France, où il se distingua par des travaux utiles, pour l'application de la peinture et l'emploi de la couleur dans les arts céramiques.

Ce savant fut un de ceux qui travaillèrent avec ardeur pour faire revivre la peinture sur verre. Il donna, un des premiers, des essais qui permirent d'espérer que nos basiliques dévastées ne seraient pas toujours privées de la sainte magie de leurs vitraux.

Mortelèque a laissé à sa famille, assure-t-on, les procédés qui lui étaient particuliers, et qui lui permettaient de garantir de prouver la solidité inaltérable de son émail appliqué à la lave.

On dit que les plaques émaillées, employées par la ville, ont été faites et fournies par divers industriels, et qu'elles n'avaient pas toujours les qualités qu'on devait exiger, ce qui aurait porté l'administration à négliger l'emploi de ce genre d'inscriptions.

Les mauvaises plaques ont coûté à la ville : celles de petite dimension, 17 fr. 50 c.; celle de la grande, 19 fr. 50 c.

Celles préparées d'après les procédés de feu Mortelèque, garanties inaltérables, ne coûteraient, dit-on, scellées dans l'épaisseur du mur, que 15 fr. les petites; les grandes 16 fr. L'administration peut apprécier.

CHAPITRE XXXVI.

PAVÉ DE PARIS.

En attendant que la gratitude publique élève une statue à la mémoire de Gérard de Poissy, pour avoir entrepris le premier, sous Philippe-Auguste, le pavage des rues de Paris, signalons les encouragements que la ville accorde aux ingénieux et persévérants inventeurs de procédés qui ont pour objet le perfectionnement de la salutaire innovation de ce bienfaisant financier.

Au moment où la ville exécutait un grand remaniement de son pavage, afin d'établir ses rues en chaussée, premier moyen pour diminuer les amoncellements de la boue et pour rendre plus commode la circulation des piétons et des voitures, elle subissait mille reproches que semblait justifier le bouleversement simultané de plusieurs centaines de rues.

Nous ignorons si elle a répondu à la clameur publique autrement qu'en persévérant dans son entreprise méritoire ; mais ce qui est patent, ce sont les essais multipliés qui se font, en ce moment même, de divers systèmes de pavages en grès, en granit, de petits ou de grands pavés ; et ceux, plus hardis, mais non moins assurés d'un complet succès, des pavages en bois heureusement introduits pour la première fois à Paris par M. le comte Delisle qui avait déjà fait à Londres l'application de son ingénieuse invention.

Les abords du Palais de Justice, sur le quai de l'Horloge

viennent d'être entièrement pavés d'après ce système qui résiste victorieusement, depuis près de deux ans, rue Neuve-des-Petits-Champs, aux efforts incessants des milliers de charrettes, diligences, omnibus, voitures de toutes les vitesses et de tous les poids, qui se disputent le passage dans cet étroit débouché.

Comme tous les inventeurs, le comte Delisle a rencontré des esprits actifs, jaloux d'apporter à son invention des perfectionnements, nous ne savons si elle en a besoin : ils ont fait du pavage en bois d'après leur nouveau système.

Lorsque l'expérience aura permis d'établir un rapport de proportion entre la dépense et la durée de chacun de ces systèmes, il est probable que la ville adoptera celui qui sera reconnu le plus avantageux.

Nous qui ne saurions avoir d'autre préférence à cet égard, nous exprimons le vœu que les convictions de l'autorité lui permettent d'appliquer, sous un court délai, à la plus belle de nos promenades, les Champs-Élysées, le pavage qui, à tous égards, s'y trouvera dans les plus utiles conditions.

CHAPITRE XXXVII.

CORPS-DE-GARDE.

Les corps-de-garde placés dans l'intérieur des édifices ont, sans doute, les dispositions requises pour en faire un séjour agréable ; propreté, bon air et tout l'espace suffisant pour les ébats de l'escouade : nous les admirons. Quant aux escargots placés sur le milieu du pavé, jamais on n'imagina plus ignoble structure.

Lorsqu'on commande un corps-de-garde, on procède comme en campagne, on fait une baraque ; mais en voilà pour un demi-siècle.

De deux choses l'une : ou le corps-de-garde est provisoire, ou il est définitif.

Dans le premier cas, on pourrait établir ces petits édifices, c'est leur nom, en constructions mobiles, faciles à monter et à démonter, mais qui, par leur forme, leurs peintures, leurs ornements extérieurs, rappelleraient leur destination spéciale.

Dans le second cas, on ferait une construction réellement monumentale, magré le faible volume de ses proportions ; et l'on s'appliquerait également à lui donner le caractère architectural le plus convenable, pour rappeler la destination de ces petites places fortes.

CHAPITRE XXXVIII.

BARAQUES. — CANDÉLABRES.

Les baraques polypes de nos édifices, véritable maladie, sont entretenues ordinairement par des intérêts qui naissent des ambitions d'une conciergerie ou du gouvernement d'un palais. Une bonne police peut faire justice de ces indigestes spéculations qui affligent la vue du public.

En 1843, voir encore des baraques de savetier, il faut se servir des mots propres, collées sur l'Hôtel des Monnaies; voir des baraques collées sur une des belles entrées du Louvre, c'est témoigner du respect que nous avons toujours professé pour les baraques.

Quelquefois cependant la baraque, lorsqu'elle choisit mieux sa place, peut se rendre digne de l'intérêt du public. On conçoit, par exemple, l'établissement, d'abord provisoire, éternel par l'usage, des vendeurs de sirops rafraîchissants, tolérés aux abords de quelques uns de nos édifices; peut-être vaudrait-il mieux interdire ces licences; mais enfin, si le bien-être des promeneurs altérés les rend indispensables, on devrait seulement prescrire aux spéculateurs qui en sont pourvus l'obligation d'abriter leurs sirops à la glace sous quelque jolie petite tente de coutil; et cette condition, peu dispendieuse, devrait être générale pour tous les marchands nantis de l'autorisation de se faire un nid couvert sur la voie publique.

Après ces baraques viennent les baraques officielles ; ce sont celles que créent les besoins administratifs : il n'est plus question des corps-de-garde.

La baraque officielle commence à prendre une physionomie plus coquette.

Au milieu du marché aux fleurs, entre les deux petites, très petites fontaines qui le décorent et le rafraîchissent, on vient d'élever une charmante loge de forme octogone, tout en bois de chêne, et le peintre s'est donné la satisfaction d'appliquer l'imitation sur la réalité.

A la place Royale, deux autres baraques terminent les embellissements de cette promenade. Elles sont de bon goût aussi, mais leur élégante structure ne fait pas oublier le mauvais choix de leur emplacement. Elles obstruent un jardin, déjà fort exigu, et sont placées, en façon de sentinelles, sur les flancs de la belle statue équestre de marbre blanc que l'on doit à l'imagination de feu Dupaty.

Cette disposition n'est pas heureuse, elle amoindrit l'effet des quatre fontaines ornées de fleurs et d'un gazon toujours vert qui complètent la décoration de la place Royale.

Les baraques bien vermoulues auxquelles on les a substituées occupaient, vers les portes d'entrées, une place que nous croyons plus convenable, mais peut-être trouvée peu digne de ces loges indubitablement nommées *pavillons* sur les états officiels des bâtiments.

Il ne faudrait pas que la jolie forme de ces constructions et la fraîcheur de leurs peintures nouvelles fissent oublier que deux soleils les ternissent et les réduisent promptement à l'état dégradant de la vulgaire baraque. Évitons donc de les multiplier trop facilement, et ne leur donnons pas toutes les dimensions ambitieuses que réclament les agents appelés à les occuper. Gardons souvenir du trop grand développement donné aux constructions des Champs-Élysées; et ne multiplions pas ce défaut.

Il faudrait que la réserve se fît sentir aussi dans l'emploi des candélabres. Il est de mauvais goût, par exemple, et l'on n'ad-

mettra que de rares exceptions, motivées par des nécessités de police, de flanquer soit une statue équestre ou non, soit une fontaine isolée au milieu de quelque place, de ces trois ou quatre lanternes qui deviennent depuis quelque temps leurs satellites obligés. L'architecte habile de la fontaine Louvois a soigneusement évité de tomber dans cette voie où d'autres se laissent entraîner à plaisir. Le vice est aussi flagrant encore, quand on vient coller ces tiges très grêles contre certains monuments avec lesquels elles n'ont aucun rapport de style : nous indiquerons, pour seul exemple, les quatre chétifs candélabres soudés, c'est le mot, sur le magnifique portail du Louvre.

Nous sommes loin des corps-de-garde baraques, et nous n'en reparlerons plus; mais nous dirons un mot de la guérite : cela fait partie de la baraque officielle. La grande chancellerie de la Légion-d'Honneur a fait construire des guérites d'une forme très convenable et très bien décorées; il ne leur manque aujourd'hui qu'une peinture plus fraîche. Quant à toutes les autres guérites de Paris, à peu d'exceptions près, elles justifient le lazzi populaire : *vieille guérite!...*

Mais parmi toutes les baraques officielles, il en est une dont on ne justifiera pas l'existence.

En construisant une tour immense dans les dépendances du ministère de l'intérieur, on connaissait sa destination; on la bâtissait pour le service central des télégraphes, et on ne pouvait ignorer aucune des conditions, aucune des exigences de ce service.

Il semble, cependant, que cette édification se soit faite avec imprévoyance. En effet, cette tour, quelque haute qu'elle soit, n'a pas été trouvée assez élevée après sa construction, et on n'a pas manqué de déparer son beau caractère architectural en la couronnant, après œuvre, d'une ignoble baraque en plâtre, qui n'a rien de caché pour les admirateurs du bel édifice.

N'y avait-il pas moyen d'élever cette bâtisse indigeste,

en l'harmoniant mieux avec le monument qui la supporte?

Ces huttes à longues vues, où la parole passe par le bout d'une lunette, sont un fléau pour nos monuments. Il est à craindre qu'il s'écoule encore de longues années avant qu'on songe à les remplacer par des monuments spéciaux : nous convenons qu'il y a des améliorations qui sont encore plus indispensables.

CHAPITRE XXXIX.

PLANTATIONS.

Leur abondance, leur variété, le soin qu'on a mis à les produire dans presque tous les espaces vides, sont un des actes les plus méritoires de l'administration qui les dirige et les commande ; mais on doit regretter qu'elle ait permis quelquefois le choix d'arbres dont le feuillage subit trop facilement l'action du hâle. Pour les quais, pour les places, pour les boulevarts, le tilleul paraît peu convenable, car ses feuilles sont déjà tombées avant le 15 septembre ; il n'est bien placé que dans les jardins, mêlé à d'autres espèces.

L'orme et le sycomore sont deux arbres dont la feuille résiste mieux aux influences de notre atmosphère ; on pourrait donc leur donner généralement la préférence.

Dans certains cas, on pourrait employer avec succès les variétés du peuplier. Tout Paris a remarqué l'heureux effet que produisent les quelques pieds de cette espèce qu'on a plantés sur le boulevart Italien. Dans d'autres parties du boulevart on pourrait essayer d'en planter encore, soit mêlés à d'autres arbres, soit comme suite uniforme. Sur les quais, qui sont propres à recevoir encore des plantations, car il y en a où elles ne paraissent pas devoir être admises, elles nuiraient trop à l'aspect de certains monuments, on pourrait également planter des arbres de cette espèce pour varier les effets de la perspective.

C'est avec cette immense ressource que Paris s'embellit comme par enchantement, et elle n'est pas encore épuisée.

CHAPITRE XL.

GRILLES MONUMENTALES.

Quelquefois elles sont une partie intégrante du monument et servent réellement alors à sa décoration; quelquefois elles sont des hors-d'œuvres placés mal-à-propos, et, dans ce cas, on ne manque jamais de publier qu'on embellit le monument d'une superbe grille. Le peu de respect de la gaminerie de Paris pour les édifices, sa manie du barbouillage, de la râclure et de l'écornure, ne justifient pas péremptoirement l'abus que l'on fait de la grille monumentale.

Un ancien curé de Paris, dont le goût artistique n'était peut-être pas aussi pur que son zèle empressé, après avoir abondamment tapissé ses chapelles, et n'ayant plus de niche pour un seul petit vase de porcelaine blanche, pour un seul petit flambeau de plaqué, pour un seul petit tableau lithochrôme, pour une seule statuette de carton-pierre, a voulu compléter la splendeur de sa basilique par une grille monumentale en fer creux. Ne pouvant pas la placer à trois ou quatre mètres en avant de l'édifice, la voie publique ne le permettait pas, il l'a fait sceller sur le milieu des marches labourées par la mitraille du 13 vendémiaire. Cette division en deux parties n'est point monumentale.

L'église de Saint-Paul, sous l'influence de cet exemple, a voulu avoir sa grille sur les marches : elle l'a obtenue.

L'Institut, lui-même, n'a pas été exempt de cette faiblesse ; sa grille dorée, collée sur son portique, est du plus mauvais effet, et rien ne justifie son placement, puisqu'un factionnaire permanent, cette fois encore abrité par une vieille guérite, bien salement peinte, mal calée par quatre paires de briques, et piteusement plantée devant le milieu de la façade comme un emblème de la prudence, défend l'édifice des atteintes du gaminage.

La chambre des députés a subi l'entraînement de la grillomanie : on a flétri son éclatant péristyle par une grille trop haute de deux pieds. Réduite, elle eût été tolérable ; absente, le monument fût resté plus pur.

Une grille peut être d'un bel effet lorsqu'elle ne masque pas des parties de monument faites pour rester découvertes, et qu'elle ne coupe pas, maladroitement, des ordres d'architecture qu'on doit voir dans leur ensemble ; lorsque sa hauteur, sa distance du monument sont convenablement calculées : il n'y a aucune de ces conditions dans les exemples que nous venons de citer.

CHAPITRE XLI.

MALPROPRETÉ DES ÉDIFICES.

On balaye les rues avec un soin qui mérite des éloges; mais si l'on a des égards pour nos pieds, on n'en a pas autant pour nos yeux : tout cela est très relatif. Il y a des monuments à Paris dont les murs extérieurs sont d'une effrayante malpropreté. Ce ne sont pas les vieux édifices qui choquent ainsi la vue; leur teinte séculaire couvre de son vénérable manteau tout ce qui choque l'œil dans les monuments neufs ou demi-neufs. On voit de ces murs singulièrement bigarrés; ce sont des toiles d'araignée qui se sont empâtées de mouches sacrifiées, qui se sont grossies d'amas de poussière, et la pluie a mêlé et collé tout cela : c'est de la crotte pétrifiée sur les murs. Ces boues, qui atteignent tous les étages, n'empêchent pas celle de la rue d'envahir le soubassement de nos monuments.

Pour que ceux qui n'auraient pas fait ces remarques ne nous accusent pas d'exagération dans cette critique, nous signalerons, entre autres monuments, ainsi affligés de ces repoussantes images, les ponts de Paris qui se font remarquer dans le nombre des monuments sales; les façades du marché des Carmes; celles des marchés Saint-Martin et Saint-Germain, que leur destination devrait au moins préserver de cette accumulation de malpropreté.

Il serait cependant bien facile d'en purger les murs par des

brossages à la brosse sèche, dont l'exécution, sans doute, serait peu dispendieuse. En détruisant la petite mousse qui se forme sur les murs, on ferait une opération utile, surtout, à la conservation des parties de sculpture de nos monuments.

D'autre part, nous ne comprenons pas comment on peut encore laisser dans un état permanent de malpropreté les portes du dehors de la plupart de nos édifices. Nous ne comprenons pas que la peinture vienne si peu rafraîchir des peintures passées par le temps, flétries par la boue.

Tous les matins les boutiquiers lavent ou font laver leur devanture, et nous voyons au Louvre, aux Tuileries, au Palais-Royal, des portes princières et royales où le nettoyage paraît rigoureusement interdit.

L'extérieur de tous les monuments publics, de tous les monuments royaux, devrait toujours être entretenu dans un état de parfaite propreté : ce serait au moins d'un bon exemple (1).

(1) François I^{er}, rapporte du Cerceau, se plaignait de ce que les bâtiments du roi n'étaient pas aussi bien entretenus que ceux des particuliers. Nous n'attaquons donc qu'une vieille habitude.

CHAPITRE XLII.

BORNES-AFFICHES. — LE FLÉAU.

L'affiche, c'est la plaie des monuments. Comme la plaie factice du mendiant, cette pétition menteuse qu'il tend à la charité publique, les mesures de polices la combattent sans la guérir radicalement.

La borne-affiche des boulevarts, avec sa double utilité, est une très heureuse innovation ; mais il est à regretter que des raisons d'économie, sans doute, n'aient pas permis de donner à ce petit édifice un aspect moins vulgaire.

Il est bon de multiplier cette espèce de meuble ; mais comme on pourrait lui reconnaître avant peu un très proche degré de parenté avec le genre baraque, nous pensons qu'il serait prudent de ne pas lui donner autant d'extension qu'il vient d'en recevoir sur une grande partie de la ligne des quais. On doit comprendre qu'il faut éviter de le multiplier à un tel point que les yeux, que l'imagination, inévitablement, en seraient constamment frappés : ce serait donner un vilain relief à la ville de Paris.

Un horrible fléau afflige les villes grandes et petites, et Paris le subit encore. Il a affligé toutes les cités du monde, et Vespasien empereur, préfet de police parvenu, n'a pas dédaigné de le combattre.

L'autorité municipale améliorerait sensiblement l'aspect de Paris en distribuant dans tous les quartiers des établissements

publics, conçus d'après les plans les plus favorables à la propreté, entretenus avec des soins journaliers et constants, et qui rendraient dorénavant impossibles ces tableaux, dont l'impureté blesse sans cesse la vue d'une immense population.

Pour pourvoir à des frais d'entretien, pour compenser des frais de fondation d'abord mis à la charge de la ville, un péage d'un centime pourrait être la condition d'entrée dans quelques divisions réservées de l'établissement, qui serait, hors cette exception, toujours accessible gratuitement. Ce serait, peut-être, le seul moyen de purger Paris d'une de ses plus hideuses monstruosités.

CHAPITRE XLIII.

LES CHEMINÉES.

Je les oubliais tout exprès pour abréger des critiques très étendues. Un ami nous fait une loi de déclarer la guerre à leurs constructeurs ; il veut que nous leur disions qu'ils ont raison de bâtir des cheminées au dessus de toutes les maisons, puisqu'il est physiquement prouvé que nous ne pouvons nous passer de feu, pas plus pour le bouillon de notre marmite, quand nous en avons une, que pour nous engourdir sur nos chenets, quand nous avons des bûches à brûler ; mais il veut que nous leur demandions en vertu de quelle règle classique ou de quelle liberté romantique toutes leurs cheminées sont invariablement érigées, de nos jours, d'après un seul et unique modèle, un mètre cube sur un mètre cube, avec ornements de fumivores, qui le sont plus ou moins.

On fait des cheminées dans l'intérieur, parce qu'il est impossible de s'en passer ; et parce qu'on est forcé de les accuser au dessus de l'édifice, on prend son parti en les créant ignobles.

Philibert de Lorme, Pierre Lescot, Jean Bullant, bâtissaient aussi pour une société qui tisonnait, il est vrai avec des souches d'arbres : que faisaient-ils ? ils prenaient la cheminée au sérieux dans toutes ses conditions ; cependant ils négligeaient beaucoup, il faut l'avouer, le fumivore tant intérieur qu'extérieur : l'art n'était pas là ; mais leurs cheminées étaient une

partie intégrante de leurs édifices ; ils ne les constituaient pas avec quatre galettes de plâtre ; elles devenaient une *ornementation* monumentale. Ils ont fait les cheminées coquettes ou sévères, élancées ou plus massives, mais toujours richement ornées, originales et variées, des Tuileries, du Louvre, d'Ecouen, de Chenonceaux, et d'autres édifices qui ne sont plus, hélas ! que dans nos souvenirs.

Faisons des cheminées de bonne grâce. Qui sait : si toutes ces excressences, forêt de briquettes, étaient comprises comme objet de décoration par le constructeur de maisons, l'ensemble du panorama de Paris gagnerait une richesse nouvelle, originale sans aucun doute. Si le bourgeois propriétaire ne trouve pas son compte à cet avis, et s'il tient à l'usage, après avoir déploré sa parcimonie, nous ne dirons rien de plus ; et quand on voudra bien nous y recevoir, nous nous chaufferons encore avec plaisir, par cinq degrés au dessous de zéro, au foyer de l'ami qui nous mettra dans une atmosphère de quinze degrés centigrades, que les avares n'élèvent jamais qu'à dix et que les prodigues poussent à plus de vingt-cinq.

Si l'architecte constructeur de quelque édifice n'entend pas notre requête, cela ne nous empêchera pas de nous chauffer, quand il sera public, au foyer de son monument ; mais si de ce foyer, en nous grillant les talons, nous apercevions, sur le faîtage, quelques unes de ces cheminées extérieures, comme on aperçoit de quelque part du Louvre les cheminées, trop *bonhomme*, qui surmontent la galerie neuve des Tuileries, et celles de fraîche date aussi qui ont été piquées sur l'œuvre imparfait et depuis long-temps défiguré de Philibert de Lorme, nous ne manquerions pas, dans l'occasion, de crier fort contre cet abus de négligence et de mauvais goût.

CHAPITRE XLIV.

—

LES MANSARDES.

On conçoit plus que jamais le besoin d'utiliser, dans les bâtiments particuliers, cet espace précieux que le propriétaire de six étages dispute aux règlements de police pour s'indemniser, par une bonne petite location, de la cherté des terrains. Quiconque a pu voir ministres, ambassadeurs, grands officiers, princes, princesses, ducs, duchesses, et toutes les sommités de l'ordre social grimper cinq étages pour prendre bouche, là, où l'étiquette rendait le premier maître d'hôtel le représentant immédiat de son souverain ; quiconque a pu savoir le prix que tant de gens auraient mis à se dire hôtes de ces étuves sous les plombs, brûlantes l'été par le soleil ; étouffantes l'hiver, par le concours de tous les calorifères du château ; quiconque a pu voir ces huches tapissées de soieries, ventilées par des lucarnes à deux carreaux où passait en si faible quantité l'air embaumé du parterre des Tuileries ; quiconque aura vu et su tout cela concevra que le palais même ne puisse pas toujours être dispensé de la mansarde : le terrain y est précieux comme à la ville.

Si nous reprochions aux bâtisseurs de maisons de ne pas mieux traiter cette parente des cheminées, qu'aurions-nous à dire aux artistes de grand talent et haut placés qui se sont permis de couronner la belle corniche d'une de leurs belles constructions d'une série de fenêtres mansardes en forme de

niches à chien ? On ne devait pas s'attendre à cette licence de la part des habiles restaurateurs du Louvre. Leurs niches sont mal placées et trop en vue sur la rue de Rivoli : elles y font affront à leur talent et à la majesté de l'édifice.

Nous ne les tenons pas quittes de nos observations sur les mansardes. Ils nous ont fait aimer le Louvre de passion tant ils ont bien harmonié leurs travaux extérieurs avec les œuvres de leurs devanciers dans cette interminable, mais splendide création du génie des arts ; qu'ils ne s'étonnent donc pas de notre boutade et de la question que nous allons leur faire. En venant de l'est de Paris, par la voie des quais, notre vue s'attache malgré nous, malgré tous nos efforts pour la détourner, sur une autre niche, solitaire il est vrai, mais honteusement placée sur cette imposante ligne dont personne ne devait se permettre de troubler la sévère uniformité. Pour quel usage, pour quelle nécessité imprévue a-t-on sapé la vieille charpente?... En ouvrant cette fenêtre de ravaudeuse a-t-on bien calculé si l'avantage qu'on en retirerait intérieurement justifierait cette atteinte à l'édifice ? Bouchez-la vite, ou, pour donner la mesure de votre mépris, entourez-la de pois de senteur et de basilics comme ces balcons fleuris de la pauvreté.

CHAPITRE XLV.

LUXE ET MISÈRE.

Luxe et misère dans la condition humaine, c'est tout ce que nous ont dit la caricature et les moralistes; dans la condition monumentale, ce sont également des contrastes affligeants. Il y a luxe et misère quand un édifice public se revêt extérieurement d'un crépissage de plâtre, quand la spatule du maçon en divise la masse en forme de pierre de taille, quand deux couches de détrempe en font un Château-Landon, et que sur cette carcasse sans style, sans caractère (on traite le plâtre comme il le mérite), l'architecte se ménage une porte monumentale sur laquelle il ménage lui-même un tympan pour le sculpteur : voilà le luxe, voilà la misère. Mieux vaudrait, dans les conditions forcées d'économies, il y en a souvent d'impérieuses qui ne permettent pas à l'État lui-même de faire toutes choses, en fait d'édifices, avec la dignité qui doit s'attacher à toutes ses œuvres; mieux vaudrait, disons-nous, laisser au crépissage toute sa modestie et attendre plus de prospérité ou plus d'aisance financière pour édifier plus tard, avec les convenances d'art que l'on est en droit de réclamer, toutes les fois qu'il s'agit d'un monument public.

Cette observation, si elle est juste, va droit, entre autres, aux tristes bâtiments de l'école royale de musique et de déclamation gratifiés d'une restauration contre laquelle il n'y a rien

à dire si les besoins du service l'ont rendue nécessaire ; mais leur humble enveloppe, humble au dernier degré, et percée de quelques douzaines de petites fenêtres, peut-elle s'harmonier avec des colonnes, des sculptures qu'on ne peut pas convenablement appliquer contre une baraque, fût-elle de plâtre? Doit-on donc inscrire sur le fronton du Conservatoire : *luxe et misère?*

CHAPITRE XLVI.

—

LICENCES.

Un jour d'embrasement, le peuple inscrivit au charbon sur les murs de Paris : *respect aux monuments!...* Ils furent respectés... et nous, dans des temps de quiétude, nous ne les respectons pas.

Cette galerie du Louvre, où nous reconnaissons partout la main de Henri IV, nous l'humilions avant de lui avoir donné toute sa parure. Peut-on ne pas s'affliger en voyant, presque au dessus de l'inscription *Bibliothèque particulière du cabinet du Roi*, des planches de sapin emboîtant mal la rubannerie en loques de quelques vieilles jalousies flottant au gré du vent. Une femme ne mettrait pas des papillotes avec un diadème.

Auprès de ces jalousies pourquoi ne placerait-on pas une cage de serins? On en voit une sur les murs de la Bibliothèque Royale, dans l'intérieur du monument, et tout près de la cage, pour la plus grande prospérité d'une entreprise industrielle, on voit un tableau imprimé des avantages que nous offre cette industrie. Il nous est avis que, moyennant rétribution, nous pourrons placer nos affiches et nos échantillons de publicité dans nos plus nobles édifices. Pour la commodité du public et le bien-être du buraliste, cela se fait ainsi dans les stations d'omnibus.

Une licence... C'est encore un long coffre en languettes de plâtre, qu'on applique impitoyablement sur un bel édifice pour assurer la conservation d'un malencontreux tuyau de

poêle, comme cela se voit aujourd'hui sur la façade occidentale des greniers de réserve. C'est l'application de ces myriades de clous crochus semés, pour l'usage des pompes funèbres, sur les murs, sur les colonnes, sur les pilastres, tant intérieurs qu'extérieurs, de la plupart de nos édifices.

C'est encore, si cela ne rentre pas dans le genre baraque, cette gigantesque cage en bois de sapin, de deux cent vingt-cinq mètres de longueur, accrochée aux fenêtres du premier étage de la galerie du Louvre, et que dans les fictions d'un conte de fée, on décrirait comme le garde-manger d'une famille de Gargantua (1).

(1) On a si peu de soin des monuments publics à Paris, dit Germain Brice qui écrivait vers la fin du dix-septième siècle, qu'on ne fait aucune difficulté de gâter un point de vue, ou une place entière, pour le faible intérêt d'un particulier, quand il a du crédit auprès de ceux qui doivent veiller à la conservation des monuments et des beautés de la ville.

Ces réflexions étaient faites à propos d'un escalier qu'on a établi dans le vide d'une des arcades du pavillon de la place Royale qui a jour sur la rue Royale-Saint-Antoine et qui fut spécialement érigé, par Henri IV, pour servir de type aux constructions de cette place.

Cet escalier, qui n'avait pas été prévu dans le plan adopté par le roi, subsiste encore. Il peut être utile au propriétaire du pavillon; mais, à coup sûr, il produit un très mauvais effet.

Ces réflexions de Germain Brice ne seraient pas toujours justes aujourd'hui, mais elles doivent être appliquées aux ignobles constructions élevées nouvellement dans la cour du beau marché Saint-Germain, et qui déshonorent ce monument. En outre, selon nous, personne n'avait le droit de jeter une spéculation de boutiques-baraques au milieu de cet édifice. Les embellissements de Paris coûtent trop cher pour les traiter ainsi.

Dans les quatre carrés, occupés par les baraques, il fallait des gazons, des fleurs, des arbustes et rien autre chose.

D'ailleurs, en faisant cette espèce de spéculation, la ville a-t-elle bien calculé l'intérêt des propriétaires du quartier? On dit qu'ils se plaignent du peu de valeur des boutiques des maisons, et l'on vient établir, à leur porte, une concurrence fâcheuse par l'ouverture de soixante magasins.

CHAPITRE XLVII.

UN ÉDIFICE DU NORD.

On aimerait à voir Paris s'enrichir successivement de tous les établissements utiles, dont la fondation donnerait un lustre de plus à l'ensemble de toutes ses magnificences, cette utilité ne fût-elle d'ailleurs que très relative et seulement justifiée par quelques uns de ces besoins qui naissent d'un progrès de la civilisation.

A cet égard, nous n'avons cependant pas trop étendu nos vues dans le cours de notre travail, malgré l'intime conviction où nous sommes que Paris, par une exception fort heureuse, se trouve dans des conditions d'une telle nature, que plus on fera de sacrifices pour l'embellir, plus ces sacrifices pourront être assimilés à ces avances que font de prudents consignataires qui gagnent, sans coup férir, de gros intérêts, parce qu'ils n'ouvrent jamais leur caisse que devant des valeurs parfaitement assurées. Nous ne nous excusons pas d'avoir peut-être reproduit plus d'une fois cette pensée, parce que sa justesse doit la rendre ici dominante.

Nous avons annuellement, à Paris, des expositions où d'ingénieux travailleurs apportent, sous les yeux de la foule ébahie, le fruit d'un éclair de génie inventif, ou celui de leurs patientes observations; il ne manque à ces diverses expositions qu'un local, et leur exhibition dépend de la charité qu'on leur fait de huit jours d'hospitalité dans une serre chaude.

Depuis quelques années surtout, une de ces expositions excite particulièrement l'intérêt public, et vient prouver, peut-être encore, que le Français se livre avec succès à tous les genres d'études ; que la spontanéité de ses mouvements, qui est une de ses puissances, nous ne dirons pas un de ses périls, n'est pas contraire aux besoins d'une lente, d'une minutieuse, d'une froide et contemplative observation : nous parlons de la culture des fleurs.

Dans cet art, dans cette science que nous étendons à toutes les branches de l'horticulture, nous avions des maîtres, dit-on, nous n'avons plus que des rivaux.

Sans perdre de vue la question de l'exposition annuelle, à laquelle nous allons revenir naturellement tout à l'heure, nous faisons excursion jusque dans les états civilisés du Nord pour leur dérober, s'il est possible, sauf à la franciser plus tard, l'idée d'une de leurs merveilles.

On sait que la Russie, la Suède, la Silésie, la Prusse, montrent avec quelque vanité leurs superbes jardins d'hiver, où des saisons artificielles des zones tempérées se jouent des frimas qui voudraient les étouffer sous les neiges et les glaces.

Mais nous, doués d'une température qui ne permet pas au froid de brûler tous les vestiges de verdure dans nos jardins, nous ne pouvons, certes, posséder un jardin d'hiver au même titre que les populations qui rendent grâces au ciel, quand un soleil vivifiant vient effacer, chez elles, les dernières traces d'une congélation qui ne vieillit jamais moins de six mois. Cependant nous rêvons pour Paris un jardin d'hiver : n'avons-nous pas nos hivers de pluie?

Dans un établissement de cette nature, tel que nous le concevons du moins, nous ne voyons pas seulement un lieu d'agrément pour la promenade, un édifice dont les dispositions extérie s contribueraient à embellir quelque quartier de Paris, nous voulons qu'il ait un but d'utilité.

Cette utilité se trouvera dans la diversité des partis qu'on pourrait tirer de l'édifice même : il serait propre à plusieurs destinations.

Nous serons moins timide à présenter notre pensée toute entière, car tout ce qu'elle pourrait avoir de hardi, est moins à nous qu'à un prince d'un esprit éclairé, d'un noble caractère, qui a pris un rang élevé parmi les protecteurs des arts. Le roi Frédéric-Guillaume IV a manifesté l'intention d'orner la ville de Berlin d'un immense jardin couvert, et d'affecter à son exécution une somme de plusieurs millions.

Pour Paris, nous comprendrions un édifice de cette nature avec des dispositions peut-être différentes de celles qu'on lui donnerait à Berlin ou à Saint-Pétersbourg (1) : nous nous expliquerons.

Nous voyons un édifice dont la façade principale, tournée du côté du Sud, présenterait un aspect qui ne ressemblerait ni au Parthénon, ni au Colysée de Rome, ni à la Bourse de Paris, ni aux serres du Jardin du Roi, mais qui offrirait un mélange d'architecture fantastique et de végétation. Les Grecs ne nous ont pas laissé le type de l'ordonnance architecturale d'un jardin couvert; et ne faut-il pas qu'avant de franchir le seuil d'un édifice, l'on ait reconnu sa destination sans avoir lu l'inscription de son frontispice.

Après avoir dépassé le vaste péristyle nécessaire pour la descente des voitures, pour la facile division de la foule au moment de la sortie du public, on poserait le pied sur une large terrasse. De là on découvrirait tout l'ensemble de l'édifice, et on reconnaîtrait parfaitement tous les détails de la classification des fleurs, des plantes, des arbustes distribués sous la vaste cloche.

S'il ne nous appartient pas de faire un plan, il nous est permis du moins de faire un programme.

(1) Le palais impérial de Tauride, à Saint-Pétersbourg, possède un jardin couvert d'environ soixante cinq mètres de long sur cinquante-cinq de large, de plain-pied avec une magnifique galerie destinée aux fêtes de la cour, et qui dépasse en longueur le plus grand développement du jardin. Du côté opposé à la galerie, le jardin est terminé par un hémicycle de quarante mètres d'ouverture.

Au dessous de la terrasse, quarante marches; trente-six mètres d'ouverture pour cet escalier de granit, comme pour la longue allée déroulée à ses pieds.

La verdure, les fleurs et leurs mille nuances, répandues sur des plate-bandes étagées formant, à droite et à gauche, l'encaissement de la grande allée. La vue arrêtée au bout de plus de deux cent soixante mètres par un vaste amphithéâtre demi-circulaire, bien nommé cette fois parterre de fleurs.

Au bas de la terrasse, à droite et à gauche, deux ouvertures étendues comme les bras de la croix d'une basilique; une grande allée transversale dominée d'un côté par la terrasse, son grand escalier, ses plate-formes; de l'autre, appuyée sur les raccords qui la retiennent à la partie longitudinale, et fermée à ses deux extrémités par deux autres hémicycles également étagés, coupés de ruelles parallèles, les unes pour les cultures, les autres pour la circulation, et séparés de plus de cent mètres.

A droite et à gauche, soit de la grande allée longitudinale, soit de la grande allée transversale, des escaliers larges de dix mètres, formant la séparation entre les extrémités de chacun des trois hémicycles, et les parties rectilignes qui y adhèrent : toujours du granit.

Au centre de chaque hémicycle, une fontaine.

Au centre de la croix, deux grandes allées, un bassin, des eaux pures, mais tranquilles.

Tout au pourtour de ce plan, qui a presque la figure d'un trèfle, comme si cela devait être symbolique, et sur la hauteur de la dernière étagère, une allée ou galerie de douze mètres de largeur, non interrompue dans son immense développement.

De grands panneaux, partageant les parois du mur de clôture, seraient livrés à la peinture et à la sculpture; quelques uns, cependant, seraient abandonnés à l'horticulture.

Et la grande séparation de cette galerie, formée par une seule ligne de balustres et d'appuis de marbre blanc. Le même marbre pour les rampes des escaliers, pour les contours des bassins.

La lave d'Auvergne peinte et émaillée, formerait les encaissements des plate-bandes étagées.

Cinquante piliers de granit, marquant la configuration des deux grandes allées, serviraient également d'assises aux fûts en fonte destinés au support des voûtes hardies de verre et de fer.

Nous voyons là un hommage à la mémoire des Thouin, des Jussieu, des Cuvier; nous y voyons un monument qui aurait sa valeur parmi toutes les beautés d'une ville déjà largement dotée, et, comme nous l'avons dit, nous y voyons encore un but d'utilité.

Ce serait sous ces voûtes et sur le parquet des vastes promenoirs, qu'annuellement les sociétés d'horticulture révèleraient les nouveaux secrets que quelques uns de leurs membres surprennent à la nature; mais ce n'est pas sans motif que les galeries du pourtour ont été indiquées dans notre plan. Nous les croyons très propres aux grandes expositions quinquennales qu'on réserve à l'industrie. Nous pensons que les fonds perdus, employés périodiquement, pour les grandes baraques qu'elles nécessitent, et qui n'en coûtent pas moins cher à bâtir pour n'avoir qu'une durée de trois mois, pourraient être judicieusement portés au budget des dépenses du jardin couvert.

Il nous semble encore qu'on pourrait, au moyen de séparations volantes, convertir ces pourtours en galeries provisoires pour les expositions temporaires et annuelles des œuvres de peinture et de sculpture des artistes vivants. Sous ces belles loges de cristal le jour serait au moins égal pour tous les concurrents de cette lice.

On objectera la distance, car ce n'est pas sur la place du Carrousel que nous nous plaçons; on objectera l'étrangeté de l'innovation. Qu'importe, si la foule se porte à l'exposition, si les nouvelles dispositions lui offrent un attrait de plus, et si l'universalité des exposants y reconnaît, pour tous, l'égalité de la lumière.

Et comme les calculs d'économie doivent même entrer dans

les projets de travaux faits dans des vues de magnificence, nous croyons que trois des côtés extérieurs du pourtour pourraient être disposés en maisons d'habitation, bâties sur un plan régulier, et qui serviraient de contre-forts aux supports de l'armature du ciel.

Ces dispositions apporteraient la vie dans le quartier où elles seraient pratiquées. L'espace vague situé derrière la nouvelle église de Saint-Vincent-de-Paul, au bout de la rue Hauteville, nous paraît un des plus convenables pour ce nouvel édifice, qui trouverait également une place utile dans les jardins, aujourd'hui ravagés, du *nouveau Tivoli*.

CHAPITRE XLVIII.

VUES SUR LA BANLIEUE.

Ce n'est pas seulement dans les murs de Paris qu'il faut circonscrire tout ce qui peut rendre agréable le séjour de cette ville.

On sait quel est l'attrait des excursions champêtres pour une classe considérable de la population parisienne, au reste très facile à contenter à cet égard. Un repas du dimanche dans un village-faubourg, au premier étage d'une maison aérée par une cour, ou par un jardinet, s'appelle partie de campagne. Ce n'est pas à dire pour cela que le Parisien ne sache pas dépasser les premières lignes de sa première banlieue pour demander aux champs l'air et la liberté; celui-là appartient à une autre cathégorie d'individus.

Mais cette population qui se trouve habituellement comprimée, dans les plus sombres et les plus étroits réduits, déborde, après le travail de la semaine, et divise ses flots animés sur l'immense surface de la banlieue anti-champêtre.

Il y a cependant quelques points de cette banlieue encore pourvus de verdure et d'ombrage. Le bois de Boulogne, le bois de Vincennes, si on ne l'écharpe pas davantage, et les derniers vestiges des bois de Romainville, compromis par les tranchées des forts détachés, forment presque seuls les exceptions qui subsistent. Hors de là, la vaste ceinture des communes liées aux murs de Paris, ne présente plus en général, dans une zone large de cinq mille mètres, que des terres subdivi-

sées en des milliers de petites pièces de grande culture où des multitudes de petites maisonnettes, constructions sans caractère, nous offrent un ensemble très monotone du goût bourgeois du bourgeois de la banlieue.

Ailleurs qu'à Paris, on aura peine à croire à cet envahissement des champs par ces innombrables bâtisses qui ne respectent que l'humble accacia étété des bouchons affranchis des rigueurs de l'octroi. Et c'est dans cette oasis de plâtras, à l'ombre des murs de toutes ces logettes vulgaires, que la même population parisienne se dissémine le dimanche, pour se donner la joie de fouler quelques plans de luzerne, de betteraves ou d'escourgeon.

Dans la banlieue, les beaux rameaux sont quelquefois proscrits par système. Voyez quelques unes de ces routes aux larges et magnifiques ouvertures, comme la route d'Orléans par exemple. Que manque-t-il devant toute cette double ligne de maisons qui s'étend languissamment pendant plus d'une lieue?... Des arbres comme on en voyait autrefois. Bah! des arbres, ça ne sert qu'à masquer les enseignes, et, par cette raison, un jour d'indépendance, pour donner plus d'éclat à l'étalage des débits d'avoines, d'eaux-de-vie, de vins et de lapins douteux, on a scié les belles souches. Depuis lors, les abords de Paris, sur certaines routes, sont restés dans un état de pauvreté d'effets fort ennuyeux, et nous croyons que l'influence des fortes têtes de la localité ne permet pas encore aux ponts-et-chaussées de réparer le mal des bûcherons de l'insurrection.

Ce goût pour le moellon et le plâtre et cette horreur de l'arbre composent une fort vilaine banlieue. Rien ne nous fait prévoir son prochain embellissement; car, à cet égard, il semble qu'elle soit en voie de marcher à rebours des besoins de la civilisation.

Quand la veine de la spéculation des bâtisses s'est étendue au delà des lignes de l'octroi, pour donner une petite campagne à tous les grands patentés de Paris, on a compté les parcs du rayon le plus rapproché de la ville, dénoncés par la cime touffue de leurs chênes et de leurs marronniers. Bonne place

pour des maisons de campagne, a-t-on dit, puisqu'il y avait là une campagne. On a acheté, et l'on a procédé en sapant toutes les futaies, pot-de-vin à côté des bénéfices. S'il y avait quelques vestiges de ces belles maisons-châteaux d'une autre époque, garnies de plombs, de marbres et de glaces, l'affaire était complète : on connaissait si bien la recette de la bande noire! et elle n'a jamais fait défaut à la banlieue de Paris.

C'est ainsi que pour créer des campagnes de nom, sans bois, sans ombrage, sans verdure, on a dévasté tout autour de la capitale, pendant une période de bonheur public, tout ce qu'avait épargné dans sa fatigue un premier fléau destructeur.

C'était faire une banlieue fort peu intéressante, et, pour un avenir que l'on pouvait calculer, c'était certainement l'appauvrir.

Ainsi, ces bourgeois d'outre-faubourg s'étonnent de la répulsion des classes plus aisées de la capitale pour leurs propriétés en si bon air; ils maudiraient presque ces innombrables omnibus-diligences qui traversent avec dédain leur aride territoire, et ne leur permettent pas de douter du goût décidé du Parisien pour les jouissances de la campagne.

Mais la dévastation des parcs et des lieux champêtres chers aux Parisiens s'est étendue plus loin. Cette fraction nombreuse de la population qui franchit les distances parce qu'elle dispose, à l'aide d'une bourse mieux garnie, de toutes les voies de transport, trouve-t-elle aujourd'hui dans un rayon d'environ quatre lieues, ou de deux myriamètres, comme nous devons dire, les variétés pittoresques qu'on y trouvait il y a seulement vingt ans? Et qu'y trouvera-t-elle dans quelques années ; qui sait, dans quelques mois?... d'impitoyables défrichements.

Allez voir, encore une fois, ce but des courses champêtres de la jeunesse parisienne ; bientôt la ramée de chêne jetée au pied de la souche séculaire perdra ses feuilles desséchées, et la même coignée qui aura brisé les branches brisera le corps; la mousse retournée par le fer de la charrue engraissera la terre ; la première récolte sera du sain-foin, et les enfants de la com-

mune diront aux visiteurs interdits : Voilà où était la forêt de Montmorency.

La banlieue de Paris, dont le terrain est en général très heureusement accidenté, reprendrait facilement l'aspect pittoresque qu'elle a perdu sous la main des manœuvres, si, mieux inspirée, l'innombrable légion des propriétaires, qui se partage en d'innombrables petits lots la presque totalité de sa surface, couvrait de verdoyantes plantations ses plateaux sablonneux et desséchés.

Au delà de la rive gauche, toute l'aride surface qui forme presque la moitié de la ceinture de Paris, depuis Ivry jusqu'à Vaugirard, et dont le sol montueux se prêterait au moindre effort d'embellissement, enrichirait sans aucun doute ce pays si le paysage, ainsi animé, offrait cette première barrière de verdure aux Parisiens qui donnent douze heures à la vie des champs.

Bien que la prospérité générale de toute cette partie de la banlieue, et peut-être même l'amélioration d'une partie des quartiers de Paris sur la rive gauche, dépendent d'une résolution de cette nature, les habitudes, le manque d'accord dans les vues générales, et le doute qui fait si facile justice des bonnes idées, maintiendront le *statu quo* pour ces ingrates propriétés.

L'autre moitié de la ceinture de Paris, au delà de la rive droite, se trouve dans des conditions bien différentes. La spéculation dévastatrice ne l'a pas épargnée ; mais elle a à chacun de ses bouts des agrafes d'une inappréciable valeur, et la distance entre le bois de Vincennes et le bois de Boulogne, sans doute composée de terrains trop dépouillés, offre cependant encore quelques sites où la coignée n'a pas tout abattu et qu'on peut visiter avec intérêt.

Après Vincennes et le riant Saint-Mandé, vient la campagne de Charonne, de Ménilmontant, de Romainville, les Prés-Saint-Gervais, de Belleville. Ce ne sont pas les riants côteaux de la Limagne d'Auvergne, et les murailles de défense qui franchissent ses montueuses sinuosités n'ajoutent pas à la masse

de verdure ; cependant elle est encore coupée de ruelles, de chemins plantés de haies vives ; les bâtisses s'y cachent plus souvent sous le feuillage des arbres, et tout cela, d'aspect assez pittoresque, a un grand attrait pour la population des grands faubourgs du nord, qui en fait sa poésie des dimanches et des lundis.

Mais depuis l'ignoble site de Pantin, villa des écorcheurs, la vue se promène tristement sur la vaste plaine de Saint-Denis, que n'anime même pas une des plus belles routes qu'on puisse voir et qui la partage. Par une opposition d'effets que l'on devine, mais que les distances ne permettent pas de saisir, les masses verdoyantes distribuées dans le lointain, rendent plus languissant, s'il est possible, ce champ immense de choux, raves et carottes.

L'attention se réveille devant la verdure et les ombrages du parc de Saint-Ouen, parc royal, où la belle nature, et l'art qui sait la parer, reprennent leur empire ; mais les barrières protectrices repoussent le promeneur sur d'autres lignes : puissent-elles ne pas s'abaisser quelque jour pour laisser passer, plus à l'aise, l'ampleur de messieurs les entrepreneurs démollisseurs.

De Saint-Ouen au bois de Boulogne, qui met Paris sous clef avec la charmante fermeture d'Auteuil, c'est toujours la plaine ; mais, au moins, si l'on trouve par là des champs qui quêtent des maisons, trouve-t-on aussi des maisons où les arbres et les fleurs des parterres peuvent encore être nommés arbres et fleurs de campagne.

Après Auteuil, la Seine, et nous aurons reconnu tout le contour de Paris si notre vue s'étend, au delà, sur toute la pierraille de Grenelle qui se confond avec le moellon de Vaugirard.

Pour une telle banlieue, nous prétendons qu'il y a quelque chose à faire.

Pour elle, nous dirions volontiers, qu'elle s'arrange à son gré : c'est son affaire ; mais puisque la vie des Parisiens tient à ses champs ; puisque le moindre vent souffle sur Paris le sable de ses côteaux et de ses plaines ; puisqu'une ville ne compte

pas au monde seulement par les murs qui l'entourent, par les biens qu'elle renferme et qu'on apprécie encore le charme de son site, essayons d'indiquer les moyens qui nous paraissent les plus praticables pour donner à sa campagne plus de variété, plus de fraîcheur, plus d'éclat peut-être.

En parcourant les environs de Paris, on ne retrouve plus les traces d'un mode de boisement qui existait autrefois ; et nous ne savons à qui sa destruction a pu porter profit : à coup sûr, ce n'est pas à l'intérêt public. Çà et là on voyait sur le territoire des communes, des massifs de bois appelés vulgairement *remises*, distribués dans le paysage ; ils ajoutaient à l'agrément que donnaient déjà de riches, de grandes et belles plantations. Sous d'autres formes, sous d'autres conditions on peut faire revivre ce système de remises ou réserves, et reproduire ainsi une partie des richesses d'ombrage que l'on a perdues ; nous nous expliquons (1).

On distribuerait tout autour de Paris, en avant et hors de la zone de ses nouveaux remparts, dans l'étendue la plus privée de bois, et nonobstant les sinuosités et les accidents du terrain, des massifs de plantations, couvrant, chacun isolément, une superficie de cinq hectares.

(1) Sur la rive gauche, depuis le bord de la Seine jusqu'à la route d'Orléans, on comptait les cinq remises dites : du Fond de Javelle, — de Vaugirard, — des Invalides, — du petit Montrouge, — du grand Montrouge.

Sur la rive droite, dans l'espace compris entre le boulevart extérieur de Monceau, le chemin de Versailles à Saint-Denis et Montmartre, on comptait les huit remises dites : des Huguenots, — de la Couronne, — des Plantes, — de Monceau, — des Noyers, — du Chien-Dent, — des Batignolles, — des Épinettes.

Après le chemin de Versailles, les deux dites : des Galipaux, — du Chassement.

Enfin, plus rapprochée de la route de Saint-Denis, celle de ce nom là.

Ces seize petits bois avaient tous la forme d'un parallélogramme rectangle d'environ deux cents mètres sur cent trente.

Depuis la route de Saint-Denis jusqu'à celle de Charenton, le pays étant d'ailleurs très boisé, il n'y avait pas de remise.

Plus bas on appréciera le chiffre minime de la dépense qu'occasionneraient ces embellissements.

On sait qu'un carré formé de cinq hectares, offre quatre faces régulières d'environ deux cent vingt mètres de développement. Mais si à ces cinq hectares on donne une figure irrégulière, si les profondeurs ne sont pas partout les mêmes, on peut facilement, avec les artifices du dessin, présenter à l'œil des lignes de bois de plus de cinq cents mètres de développement, sans que le massif soit amoindri au point de dissiper l'illusion du promeneur qui parcourrait son taillis.

Maintenant qu'on se figure des massifs de bois de cette étendue et de formes diverses, également variés de plantations, tantôt de chênes, tantôt de peupliers, tantôt mêlés de marronniers, de tilleuls, et de toutes les autres variétés que nourrit le sol, coupant hardiment, avec leur vert feuillage, les fronts monotones de la fortification : ne voit-on pas que le pittoresque lutterait pour effacer la sévérité des lignes du rempart?

Le plan sous les yeux, le compas à la main, ce qui ne nous a pas empêché de reconnaître le terrain sur place, nous remarquons six points espacés de quinze cents mètres environ, qui divisent, assez régulièrement, toute l'étendue de terrain qui forme la limite de la première zone de l'enceinte fortifiée au-delà de la rive gauche, au sud de Paris par conséquent.

La plupart de ces points étaient marqués dans le projet de fortification de 1831, pour être occupés par les forts détachés compris dans ce premier système de défense. C'est indiquer assez que nos fortifications de verdure, système d'ombrage, s'étendraient exclusivement sur des terrains tout-à-fait découverts.

Il résulterait de cette distribution un ensemble de boisement assez complet pour animer et varier le paysage; car en raison même de l'étendue donnée à chacun d'eux, et qu'on pourrait étendre de deux cent cinquante à cinq cents mètres, l'espace vide entre deux massifs ne serait jamais de plus de treize cents mètres; il ne serait quelquefois que de mille. Treize cents mètres, c'est la distance du Louvre à la place Louis XV, mille

mètres, c'est celle du château des Tuileries à l'entrée des Champs-Élysées.

Il est inutile de faire l'exposé des avantages que cette transformation assurerait à cette banlieue, dont le pays serait si pittoresque, nous le répétons, si ses maîtres ne l'avaient rasé; mais encore une fois, puisqu'elle se complaît dans sa dévastation, nous n'éléverions pas la voix à cet égard, si nous ne sentions que des classes nombreuses de la population parisienne trouveraient leurs délices dans le parcours de ces autres stades vertes, que nous réclamons pour les champs arides de la ceinture de Paris, comme nous en avons réclamé pour quelques rues de la ville. Nous resterions encore silencieux à cet égard, si ce mélange de vive verdure avec la pierre aux lignes imposantes, ne devait donner à l'extérieur de notre belle cité un autre caractère de grandeur.

Ces stades des champs de la banlieue, dont la création serait impossible si l'intérêt manifeste de la ville ne la signalait aux libéralités du corps municipal, exigeraient des sacrifices qui s'étendraient de la manière suivante.

Sur les points de la banlieue que nous avons indiqués, et partout où le terrain n'est pas frappé d'un état d'incapacité de vente par des prétentions irrassasiables, fondées sur des avenirs tout aussi inconnus qu'ils devraient être imprévus, le terrain ne vaut pas plus de 9,000 fr. l'hectare; nous avons donc à compter, par chaque stade :

Pour cinq hectares,	45,000 fr.
Pour les frais,	3,000
Pour environ deux mille cinq cents pieds d'arbres, plantés à 2 fr.,	5,000
Pour cabane de garde, frais de barrières et travaux préparatoires,	10,000
Total	63,000 fr.

Nous avons ouï dire qu'au bout de vingt ans 2,500 peupliers,

par exemple, seraient vendus 20 fr. pièce, et pourraient produire par conséquent 50,000 fr. On pourrait donc, au besoin, introduire le système de la coupe réglée au milieu des stades des champs.

Nos chiffres doivent être exacts, et si nos aperçus sur la banlieue ont la même justesse, on voit qu'avec 378,000 fr. la Ville pourrait, dans son propre intérêt, (il va sans dire dans celui de ses habitants), se rendre propriétaire, au sud de Paris, de l'espace nécessaire aux six stades que nous avons désignées et accomplir cette création importante.

Les communes de la banlieue auraient un grand intérêt à voir ces créations, et on pourrait se demander s'il ne conviendrait pas de leur proposer de participer, dans des proportions convenables, aux frais qu'elles nécessiteraient. Pour notre compte nous répondrions : gardez-vous d'une association qui aurait ses exigences et qui, pour des questions de rivalité et d'intérêt local, vous ferait dévier des mesures dans lesquelles le projet doit être circonscrit.

Votre grand et bel ouvrage doit rester exclusivement dans votre dépendance, et si l'administration de la banlieue se sent le courage d'embellir ses sites, vous aurez ouvert une voie à son émulation ; car, après votre œuvre principal, il lui restera encore à faire d'honorables travaux.

Sur la partie au delà de la rive droite, les créations de cette nature n'auraient quelqu'utilité qu'à partir de la route de Vincennes jusqu'à celle du village d'Asnières.

En observant les mêmes distances que nous avons indiquées pour la portion de banlieue au delà de la rive gauche, et en plaçant notre première stade entre cette route d'Asnières et Clichy-la-Garenne, nous portons la seconde sur l'emplacement que devait avoir le fort Philippe ; la troisième au dessous du village de Clignancourt ; la quatrième sur l'emplacement du fort de Chartres ; la cinquième sur celui du fort d'Orléans.

Franchissant un bien plus grand espace, nous placerions la sixième entre Charonne et la route de Vincennes. Nous abandonnerions ainsi les embellissements pittoresques des mon-

tueuses collines des Prés-Saint-Gervais, de Saint-Chaumont, Belleville, Ménil-Montant et Charonne, à l'intelligence de leurs habitants qui ont à sauver les vestiges du parc de Saint-Fargeau, que guettent sans doute encore les vautours de la bande noire.

Les six stades, au delà de la rive droite, porteraient par conséquent la dépense générale de ces embellissements à sept cent cinquante-six mille francs.

Nous ne pouvons nous séparer de la banlieue sans appeler l'attention sur un point de la ceinture de Paris, des plus dignes d'intérêt : *Mons Martyrum*, Montmartre, ce mamelon colossal, attaché d'une façon si pittoresque aux flancs de la capitale, n'est plus ce que le flot dévastateur l'avait fait en brisant sa crosse abbatiale : une butte, minée par des fondrières, dominée seulement par ses moulins à vent, et leurs porte-faix quadrupèdes, consommateurs de ses chardons. Montmartre, dans ce moment même, voit ses cavités comblées, et de larges rues aérées, tracées sur des pentes insensibles, traversent son terroir. Des maisons élégantes et solides, ont pris leur assise là même où le sol, naguère, menaçait de s'affaisser.

Montmartre nous était inconnu comme à la presque totalité des habitants de Paris, qui, cependant, n'ouvre pas les yeux sans le voir. Il y a vingt ans, n'y ayant trouvé aucun abri pendant que la grêle nous fouettait le visage, nous n'avions aucun bon souvenir de ce sol inhospitalier.

Au loin nos préventions !... Aujourd'hui, le pied le plus timide parcourt sans fatigue ces voies étagées d'une cité nouvelle, et en suivant des lignes rompues, il parvient sur la plus haute plate-forme du site, où l'art et l'industrie jettent l'eau de la Seine puisée à près de quatre cents pieds.

Il y a là des rues et des places à niveau parfait, et si les politiques et les gobe-mouches y cherchent les bras aigus du télégraphe, des pensées d'un autre ordre attirent aussi d'autres visiteurs vers le point le plus escarpé et le plus excentrique de la sommité. Des pierres, sans ciment visible autour de leurs arêtes arrondies par l'usure de la pluie, se pressent encore là,

enchaînées une à une, pour éviter la chute à laquelle la malice du temps condamne quelquefois, ces vieilles sœurs d'une communauté de huit siècles, qui s'étaient unies pour de perpétuelles prières.

De cette cime de Montmartre, où le culte catholique a planté son calvaire, la vue, bientôt détournée de l'image reproduisant les douleurs du Christ, cherche le contraste, qui n'est pas sans enseignements, de cette immense ville, concave comme un bouclier renversé, où l'œil distingue et compte les vingt-cinq mille monuments qu'elle renferme. Il semble, de là encore, que chacun de nous pourrait les toucher du doigt : le spectacle est magique.

Paris a ses heures, comme l'Italie a son soleil.

Vous ne verrez pas Paris avec des tons uniformes, rougeâtres et volcaniques. Ville enfumée depuis qu'elle n'est plus une ville de boue, elle est splendide cependant, au milieu des vapeurs. Et quand le soleil, masqué par d'épaisses buées rapidement amoncelées, semble chassé lui-même par le vent qui les poussent, tout-à-coup ses rayons, trouvant une ouverture entre des nuages désunis, glissent en large ruban météorique sur la surface des plus hauts édifices, dont l'ombre, fortement accusée, s'allonge sur des couches de plomb, d'ardoises, de verre et de tuiles. Des fantômes couverts de linceuls, tantôt blancs comme la neige, tantôt gris comme une robe de pénitente, tantôt blonds comme le front des anges, sont groupés, immobiles, au pied des colonnades, des flèches, des tours, des dômes et des arcs de triomphe. La lumière passe alors instantanément de l'un à l'autre, et l'on voit des milliers de facettes cristallines qui la réfléchissent et multiplient son action. Mais dans ce moment de vie donné à toute une immense surface, une autre immensité couverte aussi de colonnades, de flèches, de tours, de dômes et d'arcs de triomphe, reste comme inanimée sous un voile sépulcral. Et quand le silence est troublé par le mugissement des vagues aériennes, il semble que Ninive soit sous le coup d'un avertissement du ciel.

Mais bientôt les terreurs passagères s'effacent avec les nu-

ges qui se fondent à l'horizon ; Paris reprend sa sérénité sous un ciel plus égal, et qui là, bien plus qu'ailleurs, brille pour tout le monde.

Il n'y a pas dix mille Parisiens qui connaissent Paris ; qui l'aient vu, admiré du plateau où nous sommes, seul point d'où il soit entièrement visible ; seul point d'où l'on juge combien il lui manque de dômes pour compléter ses richesses monumentales : il ne faut cependant que vingt minutes pour y monter en sortant des bras d'un divan de la Chaussée-d'Antin.

Nous comprenons aujourd'hui la pensée de ce membre de l'Institut, auteur d'un des monuments de Paris, dont les belles lignes se détachent le mieux dans ce vaste panorama ; il voulait, l'auteur de la colonnade du Palais-Bourbon, qu'une tour triomphale de cent pieds de haut, sinon de deux cents, mais aux flancs larges, épais et robustes, couronnât le point culminant du *Mons Martyrum*.

Nous voudrions voir l'exécution de cette pensée. Nous voudrions qu'un grand développement fût donné au plateau où la tour aurait son assise. Nous voudrions, puisqu'on découvrirait de ce belvédère tout ce qui anime Paris, et puisque lui-même serait visible de tous les points de la capitale, qu'au jour des fêtes publiques ce fût de là, de là seulement, qu'on jetât dans l'espace les gerbes, fleurs de feu, qu'on lance, jusqu'à présent, du point de Paris le plus encaissé : en réunissant sur celui là seul, la dépense qu'on *consume* simultanément et nuitamment, au pied du quai d'Orsay et à la barrière du Trône, les joies du peuple, comme disent les chroniqueurs *authentiques*, seraient sans aucun doute bien plus magnifiquement éclairées.

LIVRE SEPTIÈME.

LES MOYENS D'EXÉCUTION. — DERNIERS APERÇUS.

CHAPITRE XLIX.

ALIÉNATIONS.

En général, si ce n'est en principe, les aliénations des propriétés publiques sont à repousser, tant il y a lieu de regretter grand nombre de celles que le pouvoir s'est cru forcé d'accomplir, souvent avec inopportunité.

Cependant l'économie des projets de cette étude repose, en grande partie, sur un système d'aliénations de propriétés à l'État, à la Ville et à la liste civile.

Les règles sont bonnes : personne ne le conteste; mais, en administration, on n'avance pas si l'on n'use un peu de la licence de l'exception.

Toutefois, nous ne proposerons pas de ces aliénations imprudentes qui priveraient Paris de précieuses propriétés dont l'avenir aurait à déplorer la dissipation.

On ne comprendra jamais, par exemple par quel motif l'autorité a pu accomplir l'aliénation de quelques mètres de terrains

sur la place *Belle-Chasse*, en alignement de la rue de Grenelle, si ce n'est pour se rendre agréable aux propriétaires spéculateurs qui y ont élevé trois maisons.

Cette place, d'une très belle étendue et parfaitement régulière, est consacrée à l'érection d'un monument que la Ville ou l'État doivent à la population de ce quartier, et dont l'ajournement tient plus, sans doute, à la situation des finances qu'à toute autre cause.

Cet édifice, d'après les dispositions actuellement prises, aura sa façade principale tournée du côté des misérables bâtiments de la guerre, et une place convenable séparera le monument de la masure qui sera masquée, quelque jour, par une façade, déjà pauvrement commencée vers le milieu de la rue Saint-Dominique.

Mais, sans l'aliénation indiquée, plus profitable à l'acheteur qu'au vendeur, qui n'en aura retiré que quelques mille francs, bien légers dans une balance qui fait sa tare avec des millions, le monument se fût trouvé admirablement situé entre deux places, comme le temple de la Madeleine.

La partie aliénée eût permis de tourner la principale façade vers le sud, ce qui eût été incontestablement un avantage. On a préféré ne laisser de ce côté là, au monument en projet, qu'un encaissement mal imaginé, et priver à tout jamais la rue de Grenelle d'un embellissement qui lui était naturellement acquis.

Le désir de satisfaire des intérêts privés a fait faire quelquefois d'inutiles aliénations. Pour favoriser un notable industriel de Paris, nous avons bon souvenir, on trouva moyen d'aliéner quelques ares d'un bois de l'État. Il fallait au producteur un parc beaucoup plus en rapport avec l'accroissement de sa fortune; le jardinet avait suffi au bonheur du travailleur, il ne pouvait plus convenir à la représentation du millionnaire.

Enfin, toute aliénation de propriété nationale doit être considérée comme un acte déplorable, si l'encan a seulement pour objet de jeter quelques pièces de monnaie dans les vomitoires du trésor.

Mais si l'aliénation est faite en vue d'utiles rénovations ; si le bénéfice de la mesure s'applique à des créations constituant de précieux immeubles ; alors, indubitablement, l'aliénation n'est plus qu'un échange ; on abandonne ce qui est moins bien pour ce qui est mieux. C'est bien plus qu'une compensation ; c'est un avantage marqué, c'est une base de plus donnée à la fortune publique.

CHAPITRE L.

TABLEAU RAISONNÉ DES BATIMENTS ET TERRAINS SUSCEPTIBLES D'ÊTRE ALIÉNÉS.

Nota. Les valeurs données sont établies d'après le prix publiquement connu des ventes les plus récentes.

 Francs

1° Dépôt général du matériel des fêtes et cérémonies ; façade rue du Faubourg-Poissonnière, de 110 mètres ; façade sur la rue Richer, de 90. Superficie, 9,900 mètres à 500 fr. Valeur. . . 4,950,000

2° Direction du mobilier de la couronne, rue Bergère. Superficie, 3,325 mètres à 500 fr. Valeur. 1,662,500

3. Hôtel de l'intendance générale de la liste civile, place Vendôme, n° 9. Superficie, 2,500 mètres à 800 fr. Valeur. 2,000,000

Il y a de grands et beaux bâtiments.

4° Hôtel d'Angeviller ; façade du côté du Louvre, de 80 mètres. Superficie, 1,800 mètres, à 700 fr. Valeur. 1,260,000

5° Timbre royal, rue de la Paix. Superficie, 4,109 mètres, à 900 fr. Valeur. 3,698,100

Nota. — Les établissements ci-dessus seraient transférés dans les dépendances du palais du Carrousel.

Total à reporter. 13,570,600

	francs
Report. . . .	13,570,600

6° **Ministère des affaires étrangères**, boulevart et rue des Capucines. Superficie, 4,600 mètres, à 900 fr. Valeur. 4,140,000

Serait transféré comme il est dit au chapitre XX.

7° **Musée d'artillerie**, place Saint-Thomas-d'Aquin. Superficie de son ancien jardin, 4,400 mètres, à 225 fr. Valeur. 990,000
Cours et bâtiments. Superficie, 4,950 mètres, à 225 fr. sans compter ici la valeur des bâtiments. . . 1,113,750 } 2,103,750

Voir les propositions du chapitre XVIII et du chapitre XXVI.

Si l'on pratiquait des voies de communications à travers ces terrains, on rendrait cette portion du faubourg Saint-Germain beaucoup plus habitable et beaucoup plus productive.

D'après notre système, toutes les aliénations ci-dessus, qui forment déjà une fraction de près de vingt millions, seraient particulièrement effectuées pour créer une ressource applicable à l'exécution des travaux du palais du Carrousel appelés : achèvement du Louvre et des Tuileries.

Nous n'essaierons pas, toujours, d'établir le rapport particulier qu'il pourrait y avoir entre telle aliénation que nous allons indiquer, et telle construction dont nous avons voulu démontrer l'utilité; ce détail, présenté d'une manière absolue, ne créerait qu'une difficulté. Il importe principalement, ici, de faire apprécier, par aperçu, la valeur desdites aliénations : c'est une masse de ressources pécuniaires que nous appliquons à l'exécution d'un ensemble de travaux

Total à reporter. . . . 19,814,350

	Francs.
Report. . . .	19,814,350

qui doivent trouver leur fonds commun dans cette même masse.

Et ces travaux porteraient tout leur fruit s'ils étaient mis en œuvre d'après des devis consciencieusement dressés, et dégagés de toutes les illusions qui peuvent dérober, à la première vue, les trois cinquièmes de la valeur des travaux entrepris.

Que le fait suivant soit un utile avertissement pour l'avenir : les devis de l'édifice provisoire que l'on jugea à propos d'élever rue Lepelletier, pour le service de l'Académie royale de Musique, sur l'emplacement de l'ancien hôtel de Choiseul, portaient le chiffre de la dépense à 900,000 fr. Malgré de justes observations, venues de bonne part, le ministère de l'intérieur donna son approbation à ce déplorable projet, considéré comme une savante combinaison de ses auteurs. Mais le 26 avril 1821, on réclamait pour ces travaux un crédit législatif de 1,800,000 fr.; et comme toutes les dispositions avaient été prises pour ne pas le dépasser, avait-on dit, le ministre de l'intérieur, se voyant en défaut à cet égard, ne trouva pas d'autre expédient que de demander à S. M. Louis XVIII une bagatelle de 487,495 fr. 14 c. Il n'y avait eu qu'une erreur de 1,387,495 fr. 14 c., sur des travaux évalués 900,000 fr., et qui se sont élevés à 2,287,495 fr. 14 c.

8° Académie royale de Musique : deux de ses façades ont 55 mètres chacune; les deux autres en ont chacune 122. Superficie totale,

Total à reporter. . . .	19,814,350

	Francs
Report. . . .	19,814,350
7,930 mètres, à 800 fr. Valeur.	6,344,000

D'utiles ouvertures pratiquées sur ces terrains leur donneraient, peut-être, une plus grande valeur en moyenne. A coup sûr, ceux à acquérir pour construire une nouvelle salle monumentale ne coûteraient pas cette somme ; à cet égard, la dépense serait relativement de peu d'importance, et on sait ce que coûterait au maximum une salle d'opéra ; car il est facile de calculer la différence qu'il y aurait entre le prix d'une cage en pierre de taille, et celui d'une cage de bois et plâtre.

9° Bibliothèque royale : sa façade, rue de Richelieu, est de 169 mètres, et de 83 sur la rue Neuve-des-Petits-Champs ; sur la rue Vivienne, la façade a plus de 80 mètres. Superficie, 10,827 mètres, à 800 fr. Valeur. 8,661,600

Voir l'exposé du chapitre XI.

10° Institut : ses cours et bâtiments, sur la rue Mazarine, forment une division à part, inutile à l'Institut et servant de logements gratuits à quelques artistes et savants. Superficie de cette portion de l'édifice ; en cours 2,100 mètres en bâtiments 1,250

Superficie totale. 3,350 mètres
à 500 fr. Valeur. 1,675,000

Ce capital représente un intérêt de 84,500 fr., et laisse subsister des bâtiments qui empêchent tout un quartier d'améliorer son aspect, et par conséquent ses valeurs locatives.

Avec 84,500 fr., on donnerait 1,500 fr. d'indemnité de logement à cinquante-six savants,

Total à reporter. . 36,494,950

	Francs.
Report. . . .	36,494,950

ce qu'ils préféreraient sans doute ; il y aurait économie dans les frais d'entretien des bâtiments, et les grâces seraient plus nombreuses : il n'y a que quatorze familles logées dans les appartements de cette partie de l'édifice.

11° Mairie du deuxième arrondissement : superficie, 5,525 mètres, à 800 fr. Valeur. 4,420,000

Avec un loyer de 40,000 fr., ou un capital de 800,000 fr., si on faisait une construction spéciale, on pourvoierait magnifiquement cette mairie.

12° Mairie du troisième arrondissement : superficie, 2,860 mètres, à 800 fr. Valeur. 2,288,000

Pour le logement de cette mairie, il faut reproduire l'observation relative au logement de celle du deuxième arrondissement.

Quant aux terrains, en y combinant des ouvertures de rues avec celles que permettrait l'aliénation des terrains de la caserne des Petits-Pères, on en tirerait une très grande valeur, et on embellirait ce quartier, très défectueux, où il reste, par conséquent, beaucoup à faire pour le rendre digne de sa position.

13° Caserne des Petits-Pères, rue Notre-Dame-des-Victoires : superficie, 4,590 mètres, à 800 fr. Valeur 3,672,000

On pourrait, sans nuire au système de sûreté mis en pratique par l'autorité, transférer les hommes de cette caserne dans la caserne centrale de la rive droite.

14° Caserne de la grande rue Verte :

| Totaux à reporter. . . . | 3,672,000 | 43,202,950 |

	Francs.	Francs
Reports. . . .	3,672,000	43,202,950

superficie, 2,250 mètres, à 125 fr. Valeur. 281,250

Il y a de plus les matériaux.

15° Caserne de la rue de la Pépinière : superficie 6,120 mètres ; mais il en faut déduire environ 1,400 pour le passage du boulevart Malesherbes, reste pour l'aliénation environ 4,720 mètres, à 150 fr. Valeur. 708,000

16° Caserne de la rue de Clichy : superficie, 1,381 mètres, à 200 fr. Valeur. 276,200

17° Caserne de la Nouvelle-France, rue du Faubourg-Poissonnière : superficie, 5,600 mètres, à 200 fr. Valeur. 1,120,000

Le débarcadère du chemin de fer du Nord qui sera situé à quelques mètres de ces terrains, leur donnera probablement une bien plus grande valeur.

18° Caserne de l'Assomption, rue Neuve-du-Luxembourg : superficie, 4,000 mètres, à 725 fr. Valeur 2,900,000

19° Caserne rue de Grenelle-Saint-Germain : superficie, 5,050 mètres, à 100 fr. Valeur. 505,000

20° Caserne de Panthemont, rue Belle-Chasse : superficie, 5,200 mètres, à 200 fr. Valeur. 1,040,000

Totaux à reporter. . . . 10,502,450 43,202,950

	Francs	Francs
Reports....	10,502,450	43,202,050

21° Magasin d'effets militaires, dans la dépendance de Panthemont et les deux hôtels y attenant, rue de Grenelle, n°ˢ 106 et 110, valeur inconnue qu'on estime avec matériaux à. 800,000

Total... 11,302,450 11,302,450

Avec ce chiffre spécial de 11,302,450 fr., nous renvoyons le lecteur à nos propositions du chapitre XVI, et nous ajoutons que cette somme serait plus que suffisante pour créer, du côté de la rive droite, une magnifique caserne centrale, et pour ériger plus au loin, entre le mur d'enceinte et les fortifications, les deux abattoirs nécessaires pour remplacer ceux que nous avons proposé de transformer en deux casernes qui seraient immenses.

L'un d'eux a une superficie de	24,000 mètres
Les bâtiments comptent pour environ............	5,850
Les vastes cours occupent la différence............	18,150 mètres
L'autre a une superficie de	34,720 mètres
Les bâtiments comptent pour environ............	9,000
Les cours occupent la différence............	25,720 mètres

Les terrains qu'on pourrait choisir pour les deux nouveaux abattoirs, reviendraient à 5 fr. le mètre. En leur donnant le même espace, il leur faudrait, ensemble, 58,720 mètres, coûtant................ 293,600 fr.

Les deux édifices ne coûte-

Totaux à reporter.	293,600	54,505,400

	Francs.	Francs.
Reports....	293,600	54,505,400
raient pas plus de.........	1,300,000	
Total............	1,593,600	

Plus de neuf millions resteraient donc à la caserne centrale et aux frais de transformation de deux abattoirs en casernes.

22° Les bâtiments et terrains de l'ancienne prison de Montaigu. Par suite du retranchement qu'il y a à faire pour la régularité de la place du Panthéon, leur superficie se trouve réduite à 1,875 mètres, à 100 fr............ 187,500

23° Prison des Madelonnettes : superficie, 6,400 mètres, à 225 fr. Valeur............ 1,440,000

Nous rappelons, pour mémoire, que les terrains de la prison de la Force pourront être un jour aliénés, quand la Ville aura fait construire sa prison modèle de la rue Traversière Saint-Antoine.

24° Terrains de la vieille église Saint-Vincent-de-Paul, rue Montholon : superficie, 1,375 mètres, à 200 fr. Valeur................ 275,000

Pour ériger une seule grande halle :

	Mètres.	Francs.	Francs.	
Marché des Prouvaires,	6,325	à 500	3,162,500	
Marché des Innocents,	4,070	à 500	2,035,000	
Halle aux Poissons,	1,500	à 500	750,000	
Halle au Beurre....	1,200	à 500	600,000	
Halle aux pomm. de terres et les autres fractions........	1,575	à 500	787,500	
Marché à la Volaille.	4,200	à 500	2,100,000	
Total................			9,435,000	9,435,000

Total à reporter . 65,842,900

	Francs
Report. . . .	65,842,000

25° Au nombre des aliénations qui serviraient à compenser des dépenses que la Ville doit supporter, on pourrait comprendre les terrains du boulevart Beaumarchais qui se trouvent en retrait sur la rue Amelot, et dont le renfoncement produit un assez mauvais effet. (Des affiches nous apprennent que la Ville a pris des mesures pour effectuer cette aliénation.)

Depuis la hauteur de la rue du Pas-de-la-Mule jusqu'à la rue Saint-Sébastien, il y a une étendue de 540 mètres sur une largeur moyenne de 22 : la superficie est par conséquent de 11,880 mètres, à 150 fr. Valeur. 1,782,000

26° En suivant les idées émises au chapitre XXVI les terrains du dépôt des marbres du gouvernement doivent être classés au nombre des propriétés aliénables : leur superficie est de 13,500 mètres, à 40 fr. Valeur.. 540,000

27° En admettant la possibilité de réunir dans un seul édifice, où ils seraient placés très à part, de manière à conserver à chacun son indépendance relative, savoir :

L'État-Major de la première division militaire, l'État-Major de la place, l'Intendance militaire de la première division, nous voyons trois hôtels qui représentent une valeur dont nous ne connaissons pas le chiffre exact, mais que nous ne croyons pas inférieure à. 2,200,000

Cette somme serait suffisante pour ériger, sur des terrains appartenant à l'État ou à la Ville, un bel édifice aux états-majors de la première division militaire. (Voir le chapitre XVI.)

Total. . . . 70,364,900

Ce résultat de soixante-dix millions, repose sur des données tellement certaines, tellement pratiques, que nous n'avons pas à craindre qu'on le puisse contester, qu'on le puisse mettre en doute.

Nous ne le croyons pas susceptible de varier sensiblement soit en plus, soit en moins. Au reste, les différences, quelles qu'elles soient, ne seront que d'une importance secondaire et n'invalideront pas le principe que nous avons posé.

Cependant nous devons reconnaître que quelques uns de ces terrains devront être réservés, soit en totalité, soit en partie pour ceux des monuments à édifier, auxquels leur emplacement pourrait convenir à tous égards. Cette restriction faite, et que nous croyons devoir être très limitée en pratique, en voyant les choses telles que nous les avons conçues, le grand système de l'aliénation nous paraît susceptible de recevoir, avec les plus manifestes avantages, son extension la plus développée.

Il aurait été possible d'indiquer quelques autres terrains à ranger dans cette catégorie de propriétés à aliéner; mais il y aurait inconvénient à se défaire des terrains d'une grande étendue dont l'aliénation, en raison du prix modeste de la vente, ne produirait pas une somme relativement importante.

Plus la valeur de ces sortes de terrains est minime, plus l'État ou la Ville doivent en ajourner l'aliénation.

CHAPITRE LI.

—

CONTRE-EFFET DES ALIÉNATIONS.

En aliénant cette masse de terrains, ces bâtiments qui n'ont aucune valeur architecturale, aucune valeur sous le rapport de l'art, sous le rapport historique, et qui, pour la plupart, défigurent Paris et lui donnent un cachet de délabrement. nous ne touchons qu'à des choses sans intérêt. Mais nous déplaçons des établissements, des administrations auxquels cependant nous ne croyons aucune préférence particulière pour le logis que le hasard, comme nous l'avons déjà dit, a pu leur assigner. Il n'entrera dans la pensée de personne de les déposséder sans pourvoir utilement à leurs besoins; nous faisons toutes nos réserves à cet égard ; et c'est dans les créations splendides, entreprises sous l'empire de ce système d'aliénations, qu'ils trouveraient les compensations qui leur seraient dues.

Nous aurons fait un grand pas, et nous serons près du but si l'on admet, avec nous, que ce système de grandes aliénations porte les moyens de créer, à Paris, une série d'embellissements et de monuments d'utilité publique, sans qu'il en coûte rien aux contribuables.

On aura à choisir : d'un côté la grandeur, la dignité, l'éclat; les arts encouragés, vivifiés ; le numéraire jeté profusément, mais avec profit, sans qu'il en coûte une larme, une peine, au milieu d'une population active, intelligente, à laquelle il faut toujours ce grand aliment ; de l'autre, des bicoques, des

masures, des valeurs mortes, l'inaction, l'absence de tout progrès, le blâme :... le nôtre et celui de l'étranger.

En regard du tableau des grandes aliénations, nous n'exposerons pas le tableau complet des constructions, des travaux, que la Ville, que l'État pourraient avoir à entreprendre, même au point de vue de nos éléments d'un plan général d'ensemble : nous serions débordé, et nous anticiperions trop sur les charges de l'avenir.

Sans entrer dans le développement des preuves qui ont formé nos convictions, nous établirons, seulement, le tableau des monuments, des embellissements qui, selon nous, peuvent être exécutés avec les ressources de la grande aliénation, et qui viendraient en compensation des démolitions que nous proposons.

Mais nous devons prier le lecteur de ne pas juger sans reporter sa pensée sur les développements donnés à chacune de nos propositions, dans les chapitres spéciaux ; nous le prions, en outre, d'avoir devant les yeux tout ce que nous faisons tomber, en même temps qu'il pourrait prendre note de tout ce que nous voulons élever avec ces grands débris.

	Francs.
1° Palais du Carrousel, ou jonction du Louvre aux Tuileries : constructions (extérieur).	22,000,000
2° Bibliothèque royale : constructions. Peu de terrains à acheter.	8,000,000
3° Caserne centrale, au marché des Prouvaires ou à celui des Innocents.	3,000,000
4° Opéra : constructions. Terrains à acheter, terrains à revendre ; compensation.	3,800,000
5° Nouveau marché des Fripiers : constructions et acquisition de terrain.	1,200,000
6° Disposition de deux abattoirs pour le casernement.	800,000
7° Construction de deux abattoirs et acquisition	
Total à reporter.	38,800,000

	Francs.
Report. . . .	38,800,000
du terrain nécessaire.	1,600,000
8° Archevêché : constructions et acquisition de terrain. .	2,200,000
9° Couvent du Saint-Sacrement : pour échange de ses terrains et bâtiments.	800,000
10° Champ-de-Mars : amphithéâtre et ses galeries casematées. (Voir le chapitre XXVI).	4,000,000
11° Le Parc. .	2,000,000

On a avancé, au chapitre spécial de ce projet, que cette création ne coûterait, à peu de chose près, que de simples avances. Si ce n'est pas une erreur ces 2,000,000 passeraient autre part.

Dans le même chapitre, nous avons établi le prix de l'hectare sur une moyenne de 30,000 fr., ce qui porte notre dépense, pour les 130 hectares, à 3,900,000 fr.

Le compte officiel des dépenses d'acquisition pour la fortification, rendu public le 18 mars 1843 (voir *le Constitutionnel* de ce jour-là), fait connaître que ce prix moyen ne s'est élevé qu'à 17,000 fr.; ce qui assure à nos évaluations à cet égard d'incontestables améliorations, et ce qui démontre, avec plus de force, les avantages de la mesure que nous avons proposée.

Ce prix de 17,000 fr. peut être le prix moyen de l'emplacement que nous avons désigné ; l'acquisition serait ainsi réduite à. . . . 2,300,000 fr.

Ce résultat n'empêcherait pas que nos calculs fussent justes à l'égard du produit des aliénations des terrains du pourtour, que nous avons élevé à. 3,885,000

Le boni pourrait donc atteindre. 1,585,000

Total à reporter. . . . 49,400,000

	Francs
Report. . . .	49,400,000

Il y a dans ce chiffre une latitude convenable pour couvrir toutes les éventualités de l'opération.

Nous croyons qu'on trouvera la même *fermeté* dans tous nos autres calculs.

12° Monument commémoratif. 4,000,000

S'il faut plus, la foi fera le reste.

13° Stades de la banlieue. 800,000

Acquisitions de terrain et plantations.

14° Hôtel monumental des états-majors de la première division militaire : point de terrain à acheter . 2,000,000

Total. 56,200,000

Le chiffre des aliénations s'élèverait, d'après les calculs précédents, à 70,364,900

La différence restant disponible serait donc de 14,164,900

Cette somme majeure, qui peut souffrir les éventualités du cours assez flottant du prix des terrains, couvrirait probablement tous les frais d'acquisition et de construction que nécessiterait la création de la nouvelle grande Halle; elle couvrirait aussi les différences que produiraient, inévitablement, dans la valeur de la somme totale énoncée, les emplacements qui pourraient être réservés et que nous indiquons, nous-même, aux chapitres spéciaux.

CHAPITRE LII.

DERNIÈRES VUES SUR PARIS. — LES ERRATA.
LA CONCLUSION.

Nous avons fait connaître les monuments, les créations, auxquels nous voudrions voir attribuer les bénéfices de l'aliénation. Dans notre système la part de l'utilité est aussi largement faite que celle des embellissements, et les établissements dépossédés y trouveront les plus larges compensations. Nous raisonnons en nous plaçant toujours devant les faits que notre système nous permet d'entrevoir. Si nous avions frappé juste, des travaux pourraient donc être entrepris nonobstant la mise en œuvre des autres projets dont la dépense a été prévue par l'administration.

La Ville, avec un budget dont les ressources sont parfaitement assurées, et qui s'élève, pour l'année 1843, à la somme de 42,432,494 fr., dispose d'un puissant moyen pour éteindre les engagements qui peuvent avoir trop empiété sur l'avenir et pour assurer l'exécution prochaine de ses grands travaux.

Et s'il était possible de faire avancer simultanément plusieurs séries de ces grands ouvrages, nous voudrions, en même temps que nous verrions ouvrir des voies de communications, que nous verrions assainir les quartiers moins salubres; en même temps que nous verrions poursuivre l'exécution de tous les autres grands travaux projetés par la Ville ou l'État, et qui ne sont pas compris dans notre nomenclature, nous vou-

drions, disons-nous, voir mettre successivement en œuvre, dans la partie de travaux pour lesquels nous nous sommes permis d'élever la voix :

1° L'agrandissement des Champs-Élysées sur leur côté septentrional ;

2° Les archives du royaume ;

3° Un hôpital général ou Hôtel-Dieu.

Pour cet établissement de charité, nous avons indiqué un emplacement favorable, selon nous, en considérant les conditions de proximité et même celles d'économie, si cet hôpital doit jamais être érigé du côté de la rive droite de la Seine.

Au point de vue monumental, au point de vue de l'économie, en ce qui toucherait l'acquisition des terrains nécessaires à cette édification, il serait mieux placé, qu'on nous pardonne cette variante, à quelques mètres de son siège actuel, quai de la Tournelle, sur l'espace compris entre la rue des Bernardins et la rue de Poissy. Cet emplacement se trouve, en majeure partie, occupé par le marché aux veaux qu'on rejetterait ailleurs avec avantage, et la pharmacie centrale des hôpitaux qu'on porterait sans inconvénients dans un tout autre local, si, dans le plan de l'hôpital général, on ne pouvait lui réserver, contre notre attente, son jardin d'école d'apothicairerie et ses laboratoires. Nous voyons là un carré de vingt-huit mille neuf cents mètres de superficie pouvant être augmenté, si c'était nécessaire ; et une façade sur le quai, de cent soixante-dix mètres, s'harmoniant avec les autres édifices qu'on y verrait distribués.

Ce monument, ainsi placé, couvrirait à peu près toute la ligne de perspective qu'on découvre du quai de l'Hôtel-de-Ville, entre la large ouverture que bornent les pointes des deux îles Saint-Louis et de la Cité.

Il nous semble que sur cet emplacement, l'hôpital général, autant pour rappeler son origine toute chrétienne, que pour animer peut-être plus vivement ce grand tableau, devrait être érigé dans le style gothique.

Les terrains y sont d'un prix très minime, et sur les 28,900

mètres de superficie qu'on pourrait employer pour faire un utile établissement, plus du tiers appartient à la Ville ou aux hôpitaux.

Les bâtiments et les dépendances de la portion de l'Hôtel-Dieu, sur le parvis Notre-Dame, n'occupent qu'une superficie d'environ 5,800 mètres.

Dans cette hypothèse, on donnerait une autre destination aux bâtiments Saint-Charles, qui sont situés sur la rive gauche.

Quant aux déplorables constructions en voie d'exécution sur les terrains de la rue de la Bûcherie, elles seraient arrêtées. Il ne resterait que le regret d'y avoir aussi mal dépensé des sommes qui auraient pu recevoir un meilleur emploi, et nous n'aurions pas à rougir de voir projeter la démolition complète des précieux débris de Saint-Julien-le-Pauvre.

Au contraire, il serait facile, alors, de restaurer convenablement ce monument si vieux, si respectable et si intéressant sous le rapport de l'art.

Son chevet, dernier reste de cette antique chapelle, est heureusement situé au milieu d'un jardin dont on n'a encore envahi qu'un petit espace pour les constructions affligeantes dont nous venons de parler.

Sa façade, moderne et maladroite restauration, est appuyée sur de mauvaises masures qu'un coup de pioche ferait tomber.

Ce coup de pioche ferait le salut de cet infect quartier, où l'air et le jour n'ont pas d'issue.

Il n'y a peut-être pas dans Paris un vieux monument qu'il soit aussi facile de mettre à l'abri des outrages de la mitoyenneté; il n'y en a pas dont il soit aussi facile de tirer parti pour l'assainissement d'un quartier et sa décoration pittoresque; mais, dans cette question, la Ville peut avoir à lutter contre l'administration fiscale et philanthropique des hospices, qui n'a pas à s'inquiéter d'empêcher le peuple de devenir malade; elle n'est faite que pour le guérir.

Comment suivre, sur le courant rapide qui l'entraîne, l'arche immense où la civilisation a renfermé Paris et ses myriades

d'intelligences? Une halte d'un jour suffit pour vieillir et distancer la pensée.

Nos premières feuilles étaient imprimées et ne pouvaient plus se prêter à aucune correction ou modification, lorsque nous apprimes, par les journaux de la fin de février, que des voix plus puissantes que la nôtre condamnaient, aussi, les projets d'agrandissement du Palais-de-Justice, en ce qu'ils ont de nuisible à la conservation de la Sainte-Chapelle. En jetant notre cri d'alarme dans une note annexée à l'un de nos chapitres, nous ignorions le délibéré judicieux de la commission des monuments historiques : elle n'avait pas cessé de veiller sur le précieux édifice.

Les journaux de la même époque nous apprirent que le ministre de l'intérieur demandait un crédit pour l'acquisition de la collection de M. Dussommerard, pour l'achat de l'hôtel de Cluny et sa réunion au vestige du palais des Thermes. Mieux informé, nous nous serions réjoui de cette détermination, et dans un chapitre relatif aux intérêts de la rive gauche, nous eussions évité la forme que nous avons donnée à notre proposition à cet égard.

En voyant l'annonce de projets d'ouverture de rues, du Boulevart des Invalides à la rue Vanneau, et dans le quartier du Panthéon, près la rue des Sept-Voies, nous avons également pensé que nos propositions à l'égard des percements que nous avions indiqués dans ces directions n'auraient pas le mérite de la nouveauté.

Cette action de la part de l'autorité et celle de la commission des monuments historiques, nous laisse du moins la consolation de penser que nos vues peuvent avoir aussi l'intérêt qui s'attache aux idées pratiques.

Puisque nous en sommes aux *errata*, sans nous occuper de tous ceux qu'il aurait fallu substituer aux formes de notre style dans le cours de cet écrit, nous ne voulons pas laisser passer une aussi utile occasion de nous excuser d'avoir laissé imprimer le nom de Sévigné sans la qualification distinctive et courtoise dont on doit faire précéder le nom de toute femme

auteur, sauf le cas des exceptions cavalières qu'on ne saurait appliquer à madame de Sévigné.

Il y a beaucoup d'hôtels à Paris, hôtels comme on n'en bâtira plus et comme on en détruit tous les jours, dont les façades intérieures sont d'une grande beauté.

Les bâtiments, nommés communs et qui séparent le palais de la rue, n'offrent au coup d'œil du passant que des constructions sans intérêt, à peu d'exceptions près, car tous n'ont pas des portes monumentales.

Au lieu de voir tomber, un à un, tous ces monuments de famille, si nous pouvons nous servir de cette expression; qui ont donné et qui donnent encore un cachet particulier à plusieurs quartiers de la capitale, ne vaudrait-il pas mieux que la ville se rendît successivement propriétaire des plus précieux d'entre eux. Elle les utiliserait, soit en y plaçant quelques branches de son administration, soit même en les louant, comme font ces grandes compagnies d'assurances qui augmentent leur crédit, immobilisent et accroissent leur fortune, en achetant des maisons pour lesquelles elles n'exigent que le mérite de la solidité : cette qualité n'a jamais manqué à ces œuvres de l'art que nous signalons.

Dès lors, on dégagerait les façades de ces hôtels des communs qui les masquent. Quand les circonstances le permettraient, on ouvrirait une rue dans leur axe, et l'édifice servirait ainsi de point de vue à la nouvelle voie.

La cour serait une place ; et tout en constituant un capital, on aurait créé un monument nouveau pour la décoration de Paris : c'est le développement de notre pensée sur les stades vertes.

Autant que possible, dans l'étude des travaux d'embellissement, on devrait se servir de tous les édifices pour en faire autant de points de perspective.

On obtiendrait un bel effet en élargissant la rue des Sept-Voies, et en la prolongeant, en ligne directe, jusqu'au quai opposé à celui dit de l'Archevêché : cette accolade lierait au flanc de Notre-Dame un flanc du Panthéon.

Le souvenir d'une fille des champs qui eut l'âme d'un ange et le cœur patriotique d'un héros, qui sauva Paris de la famine, du fer et du feu des barbares, doit triompher d'une satisfaction donnée par erreur à la foi païenne.

Les cent mille cultivateurs, impérissable légion, que la tradition de quatorze siècles ramène chaque année, devant le cercueil de pierre, où furent recueillies, puis violées, les cendres d'une héroïne, ouvriront quelque jour, à ce témoin inanimé de leurs pieuses invocations, les portes du sépulcre immense qui lui fut consacré. Aux acclamations du peuple, au bruit des fanfares guerrières et du bronze tonnant, l'intronisation de la dernière couche de Geneviève, sous ce dôme de deux cents pieds, aujourd'hui étouffé sous le poids d'une destination incompréhensible, lui rendra un nom chrétien et français..., une croix pour orner son cimier.

Avec toutes ces transformations de monuments, avec ces changements de destination dictés par la colère, que deviendrait l'histoire?

Ne calomnions pas le peuple; jamais, de son propre mouvement, il n'a effacé les écussons historiques de la façade de nos édifices; et quand il a prêté son bras infatigable à la démolition, à l'altération des monuments, il subissait involontairement les influences intéressées de ces adroits fourriers de révolutions, chargés de faire, à d'autres, de nouveaux logis et de nouveaux couchers.

Autant qu'il dépendra de vous, rendez à chacun de nos édifices la destination que lui réservait sa fondation. Nous ne connaissons qu'une exception qui soit permise : dans les palais, dans les monuments historiques, l'hospitalité aux beaux-arts, parce qu'avec le prestige de leur cortège ils apportent des éléments de conservation; pour une église, nous ne connaissons qu'une croix.

Il nous semble qu'on doit régler toujours, si c'est possible, l'ordonnance générale d'un édifice d'après l'emplacement qu'il doit occuper. Il y a de graves inconvénients à faire son plan, ses devis, avant de savoir où l'édifier : c'est ce qui eut lieu pour l'arc de triomphe du Carrousel.

Les plans étaient faits, adoptés, et Napoléon éprouva quelques embarras pour le choix de l'emplacement; celui du Carrousel était vivement critiqué; l'empereur, indécis lui-même, voulait que la discussion s'engageât dans les journaux; ce moyen fut repoussé.

Au point de vue des auteurs de ce monument, le choix pouvait être bon; au point de vue de tous les autres concurrents pour l'achèvement du Louvre, s'il devait y avoir des concurrents, c'était créer une difficulté. Mais, ne semble-t-il pas que le choix ait été aussi fortuit qu'imprévu?, il fut déterminé de guerre lasse et à la suite d'un bon mot.

Dans tous les cas, nous prétendons qu'on ne doit jamais diminuer l'importance d'un œuvre d'architecture et en amortir les effets, pour faire valoir un autre œuvre de moindre importance.

Les auteurs de l'arc du Carrousel pensaient, sans doute, qu'on regarderait à déplacer leur édifice s'il devait gêner d'autres combinaisons que la leur. Cependant, on a quelquefois payé des frais de voyage pour des arcs de triomphe; on a bien porté, des environs de Fontainebleau à Paris, la maison de François 1er..., et l'obélisque de Louqsor!... etc.

Dans quelques capitales, l'établissement de la douane prend un rang important parmi les monuments qui les décorent. A Paris, il y a eu plus de sans-façon à cet égard : la nouvelle douane, construite très commodément pour des besoins privés, a été placée obscurément dans une espèce d'impasse, un peu plus bas que le rez-de-chaussée de tous nos édifices. Elle se fait remarquer par plusieurs inconvénients.

Dans sa distribution intérieure, elle laisse à désirer plusieurs dispositions utiles que réclament les besoins du service, et de plus on l'a placée sur un terrain où il est manifestement impossible de lui donner les développements que sa spécialité semble comporter. Elle a été construite à grands frais, cependant, pour remplacer un établissement reconnu tout-à-fait insuffisant.

Nous ne voudrions pas rentrer dans des questions que nous avons déjà traitées ; mais avant de clore nos observations, ne devons-nous pas exposer les faits que nous avons saisis dans notre course, s'ils peuvent servir de barrière à des maux qui nous menacent.

Entre les arrière-bâtiments et cours de la caserne dite des Célestins et les Greniers de réserve, il y a un vaste espace que la ville se propose d'aliéner, dit-on, pour qu'on y construise des maisons.

Toujours des maisons ; c'est un déplorable calcul. Le quartier n'a pas besoin de cette concurrence de bâtisses, et cette aliénation sera faite sans opportunité, sans profits notables, pour les vendeurs : les terrains n'ont pas encore acquis, aux environs de cet emplacement, toute la valeur à laquelle ils sont peut-être susceptibles de s'élever si l'on s'occupe convenablement des intérêts de ce quartier.

Mieux vaudrait disposer cette esplanade en belles plantations, qui relieraient avec quelque magnificence les quais et les rues du quartier Saint-Antoine. Les rues qu'on ouvrira et qu'on pavera, les maisons qu'on bâtira ne vaudront jamais, pour la beauté de la capitale, une belle promenade toujours précieuse pour une grande ville. Mais il semble que nous soyons toujours effrayés ou embarrassés d'avoir trop d'espace, trop d'air et trop de jour.

Nous ne savions pas avoir à parler de cet emplacement. Nous pensions qu'il était entièrement réservé pour quelque grand et beau projet de décoration monumentale; nous pensions qu'on devait combiner les constructions en projet de la caserne des Célestins et celles de la bibliothèque de l'Arsenal avec l'ordonnance sévère du Grenier de réserve qui a besoin d'un très vaste espace, devant ses imposantes murailles, pour produire tout l'effet qu'on en peut obtenir. Aujourd'hui, on est encore à même de juger de la justesse de cette observation. Les clôtures de bois qui, depuis trente années, masquaient l'édifice du côté du couchant, ont été abattues pour laisser plus de liberté aux terrassiers qui nivèlent les terrains des rues projetées.

Presqu'au milieu de cet emplacement on a déjà construit, à l'angle que forment deux rues seulement tracées, une fontaine de distribution d'eau, destinée à remplacer celle du haut de la rue Saint-Antoine, qui sera démolie, comme on pouvait le désirer.

Cette construction, dont on ne devine pas très facilement la destination, même en l'examinant, se compose d'une petite tour qui serait d'un aspect agréable, si elle avait pu rester isolée comme son ordonnance architecturale semble l'indiquer; mais, pour loger des agents du service des eaux, on a bâti, auprès d'elle, une petite maison qui produit le plus mauvais effet et la dépare complètement : il y a là vraiment baraque, luxe et misère.

Entre autres choses qu'on pourrait affecter, sans frais, aux jouissances du public, nous signalerons le grand jardin du conservatoire des Arts-et-Métiers. Au profit de qui ou de quoi masque-t-on cette *stade verte*, tout improvisée, qui serait d'une si grande utilité pour le bien-être de cette partie du quartier Saint-Martin? Une seule inspection des lieux fera reconnaître la justesse de notre réclamation.

Dans un système général d'embellissements qu'il est nécessaire, sans contredit, de développer avec quelque magnificence, sur toute la ligne des quais, qui s'y prête merveilleusement, on ne pourrait se dispenser de reconstruire, au moins, une façade plus monumentale et plus en harmonie avec la majesté des édifices qui l'entourent, à la misérable caserne du quai d'Orsay.

Laissera-t-on dissoudre, par les gouttes de pluie qui le minent, le modèle précieux d'un édifice que Napoléon a projeté? Il n'a pas, il est vrai, les gracieux contours de la Vénus de Milo, l'élégante légèreté d'un fût corinthien; il ne réunit pas toutes les conditions conventionnelles que l'école veut trouver dans les œuvres d'art; mais il se fait distinguer par l'originalité exceptionnelle de son sujet; par des qualités de travail et composition qu'on ne saurait contester; par un caractère sévère, imposant, qu'il serait difficile de ne pas appré-

cier. En le dépossédant de la place qui lui était destinée, on a peut-être privé Paris d'un très magnifique coup d'œil. Sa coopération dans les combats, sa participation aux fêtes triomphales du vainqueur de Darius, sa symbolique force, justifient pleinement l'ovation monumentale qui fut projetée pour le géant des forêts de l'Asie.

Nous n'avons pas fait un chapitre spécial pour les cimetières de Paris; cependant nous ne pouvions les oublier. N'occupent-ils pas un rang dans sa décoration pittoresque? Nous ne leur destinons qu'une seule remarque :

SOLDAT
A SEIZE ANS,
GÉNÉRAL
A VINGT-TROIS.
JULIEN-AUGUSTIN-JOSEPH,
VICOMTE DE BERNET,
LIEUTENANT-GÉNÉRAL,
GRAND OFFICIER
DE LA LÉGION-D'HONNEUR,
COMMANDEUR DE L'ORDRE
ROYAL ET MILITAIRE
DE SAINT-LOUIS,
CHEVALIER DE L'ORDRE IMPÉRIAL
DE LA COURONNE DE FER,
GRAND DIGNITAIRE
DE L'ORDRE DES DEUX-SICILES,
INSPECTEUR-GÉNÉRAL DE CAVALERIE,
COMMANDANT SUPÉRIEUR
DU CAMP DE LUNÉVILLE,
AIDE-DE-CAMP DU ROI,
GENTILHOMME DE LA CHAMBRE, ETC.
NÉ AU QUESNOY, LE 10 MAI 1772.
DÉCÉDÉ A PARIS, LE 28 OCTOBRE 1837

et cet état de services n'est pas inscrit en lettres d'or, en lettres de bronze ou de fer : il est peint à l'encaustique sur un

lois fragile de quelques centimètres d'épaisseur. Après cinq années seulement, affaissée sous le poids de cette glorieuse légende, la pierre, en perdant son aplomb, s'est fendue, et les morceaux, que défendent encore d'un coup de pied les ronces liées à la tombe qui les a nourries, comprenez-vous bien, glis seraient bientôt sous la boue du cimetière, s'ils ne trouvaient un abri contre le vent derrière le granit indestructible de l'ossuaire d'un financier.

Ce contraste se trouve à chaque pas dans ces champs où la mort, dit-on, égalise toutes les conditions. Égalité entre des ossements tous couverts de trois pieds de terre, ce n'est pas douteux, mais non entre tout ce que le cimetière ne retient pas.

Et c'est cette pensée d'inégalité ineffaçable que créent entre les hommes les grandes vertus, les grands services, qui les font vivre encore sans le souffle et sans le mouvement, qui nous porte à croire que la société, pour rattacher pieusement au cours de l'avenir tous les nobles exemples qu'ils ont donnés à leur patrie, doit à ses enfans d'élite, quelqu'utile mesure pour que cette même terre qui les couvre ne soit pas moins respectée, ne soit pas moins bien défendue, que la terre qui couvre des ossements que la fortune seule a fermés dans un triple coffre de plomb, de chêne et de granit.

C'est avec un très grand sentiment d'impartialité, que nous avons pesé tous les intérêts pris pour éléments du plan général d'ensemble que nous avons conçu. Aux oscillations du fléau de la balance, nous avons reconnu, sinon un parfait, du moins un assez juste équilibre.

Nous sommes convaincu que l'ensemble de ce plan général est coordonné comme l'exigent, ainsi que nous l'avons dit et répété, les divers besoins de la circulation, de l'augmentation des valeurs locatives, de l'amélioration de l'état sanitaire et de l'embellissement monumental. En laissant prendre ou déranger la position de certaines figures de ce jeu d'échecs, l'harmonie du plan de combat serait détruite; mais il en est d'autres qu'on peut abandonner sans compromettre le résultat de la bataille,

et sans manquer à la défense légitime que notre plan attend de nos convictions.

Comme nous l'avons dit ailleurs, nous ne croyons pas qu'un plan général d'ensemble subsiste, ni pour la position des monuments à édifier, ni pour le percement des grandes voies de communications, ni pour les voies de deuxième ordre. L'autorité n'a probablement, dans ses cartons, qu'une collection de plans particls de monuments.

Nous démontrerions, le plan de Paris à la main, que des constructions, entreprises et terminées depuis quelques années, empêcheront, à tout jamais, d'ouvrir des voies monumentales, qui eussent été utiles et de la plus grande magnificence. On peut se rendre compte, les yeux fixés sur un plan de Paris, des avantages d'une voie partant de l'île Louviers, et qu'on aurait fait aboutir boulevart des Italiens, devant la place que nous indiquons pour l'opéra. Dans nos propositions, nous n'avons pu prolonger cette grande voie que jusqu'à l'un des angles du monument de la Bourse.

Nous nous sommes étudié à mettre nos grandes voies de communications en rapport intime avec la position que nous avons indiquée pour chacun des monuments capitaux qui sont à ériger; et ce rapport existe, non seulement avec les principaux édifices qui couvrent Paris, mais encore avec les anciennes grandes voies qui divisent le sol. A cet égard, nous croyons qu'il y a harmonie générale.

Séduit par le plaisir de faire enjamber tout le plan général de Paris par les pivots légers du compas, combien de massifs de maisons n'eussions-nous pas effacés pour laisser plus de latitude à cette course et créer cent voies magnifiques; séduit par le désir de multiplier ces places de l'intérieur, toutes plantées, si salutaires et d'un si agréable coup d'œil, nous eussions indiqué des espaces pour créer à Paris les vingt squares qui verdoient dans Londres; séduit par les impressions que cause la découverte d'un beau monument, dans nos parcours de la ville, nous eussions fait tomber mille masures pour élever des palais : mais alors nous serions descendu dans les voies impossibles.

Tous les monuments que nous réclamons portent le cachet de l'utilité publique.

Nos quatre grandes voies sont prescrites par des intérêts qu'il est impossible de méconnaître.

Pressé par le besoin de restreindre un travail déjà très étendu, nous n'avons pu dire tout le bien que nous pensons des choses qu'on a faites; nous n'avons pu hasarder toutes les critiques qui nous paraissent cependant nécessaires.

Nous avons cru, surtout, devoir nous abstenir d'exposer l'ensemble de nos vues en ce qui touche un système général de percement de rues, tel que nous l'avons établi sur le plan de Paris qui a servi de champ à nos évolutions.

Hors d'état d'apprécier jusqu'à quel point le droit de l'abus des cultes peut prendre d'extension, nous nous sommes abstenu de comprendre, dans notre plan général d'ensemble, la place nécessaire à l'érection d'une *mosquée* au sein de la capitale. Un artiste, légionnaire de Mahomet, s'est chargé de ce soin, et vient d'exposer, dans les salles du Musée royal, son projet alcoranique.

Nous ignorons ce qu'on fera de cet œuf dans son coquetier.

Un plus vaste système d'embellissement est plus particulièrement du ressort exclusif de l'administration; il doit être inspiré et défendu par les intérêts et l'amour-propre parisiens chargés d'en faire tous les frais.

Les travaux de notre plan d'ensemble sont vastes; mais les opérations financières sur lesquelles ils nous paraissent devoir trouver leur point d'appui, sont d'une telle nature, que s'il y avait unité de pensée entre l'État, la Ville et la liste civile, leur exécution, si importante pour la capitale, et, plus qu'on ne le pense encore, pour mille intérêts provinciaux, pourrait s'accomplir dans une période d'environ six années.

Si ce plan était digne de la double sanction des arts et de l'autorité, après avoir reconnu le nombre de monuments d'utilité à construire, on marquerait leurs emplacements; après avoir arrêté les lignes des grandes voies de communications, on marquerait les propriétés atteintes par ces larges sillons;

après avoir reconnu la valeur, l'utilité des embellissements proposés, on planterait, pour la démarcation des limites, les jalons qui doivent défendre de l'envahissement des constructions, les espaces précieux que nous avons signalés pour n'avoir jamais à subir d'autre domination que celle de l'air, du jour et de la verdure.

Ayant trouvé, ayant indiqué le moyen d'assurer l'exécution de grands travaux d'art et d'utilité publique, que l'état des finances aurait fait ajourner, indéfiniment peut-être, peu nous importe qu'en dressant un contre-plan général d'ensemble de ces grands travaux, on avance, on recule nos positions; nous ne demandons pas mieux qu'on change, qu'on corrige nos idées fausses ou imparfaites en ce qui concerne les parties de détail de notre travail.

Mais il nous importe, parce qu'il s'agit ici du bien public, qu'on reconnaisse l'importance du système d'aliénations que nous proposons.

Aliéner des bâtiments et des terrains; produire soixante-dix millions, sans avoir fait tomber un seul monument; élever avec cette somme vingt somptueux édifices, sans qu'il en coûte un centime aux contribuables; c'est réaliser une magnifique fiction.

Nous sentons parfaitement que l'exécution de ce grand système d'aliénations peut faire naître le besoin d'un règlement de compte entre l'État, la liste civile et la Ville : en débutant, nous avons indiqué le moyen de lever à cet égard toutes les difficultés.

Nous n'avons pas toujours proposé les choses telles que nous les aurions conçues dans un état parfait de liberté de pensée et d'action; mais, pour les rendre pratiques, nous nous sommes constamment écarté de toute combinaison qui eût fait de notre travail sérieux un rêve des *Mille et une Nuits*.

NOMENCLATURE

DES PRINCIPAUX MONUMENTS DE PARIS,

ENCORE DEBOUT,

ÉRIGÉS DEPUIS LE RÈGNE D'HENRI IV

JUSQU'A NOS JOURS.

HENRI IV (1589).

Années.

1595 Église Saint-Laurent, reconstruite. Travaux achevés en 1607.

1596 Reprise des travaux du Louvre : on surmonte la galerie de Charles IX, couverte en terrasse, d'un étage qui forme la galerie d'Apollon. Les constructions sont continuées jusqu'à la Seine. Plain et Fournier, architectes du roi.

1596 Agrandissement des Tuileries ; pavillon de Flore et son aile de jonction avec l'œuvre de Philibert de Lorme ; commencement du pavillon Marsan ; par Du Cerceau, architecte.

1597 Grande galerie du Louvre : depuis la galerie dite d'Apollon jusqu'au pavillon du Campanille. Étienne du Pérai, architecte.

1602 Depuis le pavillon du Campanille jusqu'au pavillon de Flore. Métézeau, architecte.

Les travaux sont presque terminés en 1608. A cette époque, Henri IV donna le dessous de la galerie

Années.

pour logement à des peintres, des sculpteurs, des orfèvres et des joailliers distingués.

1604 Pont-Neuf, achevé par Guillaume Marchand. Il avait été commencé, en 1578, par Du Cerceau.

1604 Place Royale, achevée en 1612.

1605 Hôtel-de-Ville, terminé d'après les projets de Dominique Boccardo, dit Cortone, qui avait commencé son œuvre en 1549. La première pierre de cet édifice avait été posée, en 1532, par Pierre Niole, prévôt des marchands. Le projet d'alors, qui reçut un commencement d'exécution et qui fut changé par Boccardo, était de style gothique.

1607 Hôpital Saint-Louis ; terminé en quatre ans et demi, en 1612 ; par Claude Villefaux.

Place Dauphine, terminée en 1611, d'après les plans donnés par Henri IV.

On sait que l'affreuse mort d'Henri-le-Grand priva Paris des magnifiques embellissements que ce prince avait projetés.

Depuis 1590, le duc de Sully était chargé des Bâtiments du roi.

LOUIS XIII (1610).

1615 Palais Médicis, ou du Luxembourg, sur l'emplacement d'une propriété de la maison de Luxembourg, par Jacques Desbrosses.

Le Bernin avouait qu'il ne connaissait aucun monument aussi complet et qui pût lui être préféré.

1616 Portail de l'église Saint-Gervais, par Jacques Desbrosses, qui est auteur de la grande salle des Pas-Perdus, au Palais de Justice.

1616 Pont Saint-Michel.

1616 Plantation et création du Cours-la-Reine, replanté en 1723.

Années.

1622 Portail de l'église Saint-Laurent.

1624 Louvre, continué sur un plan quatre fois plus considérable que celui de Pierre Lescot. Construction de la principale entrée, tournée vers les Tuileries, par Jacques Lemercier.

1627 Sorbonne, par Jacques Lemercier.

1627 Eglise Saint-Paul-Saint-Louis, par le père François Derrand, terminée en 1641.

1629 Palais Cardinal, actuellement Palais-Royal, par Jacques Lemercier.

Après l'incendie de 1763, la façade actuelle, donnant sur la place, fut construite par Moreau ; celle sur la cour fut construite par Constant d'Ivry.

Les galeries du jardin furent construites, en 1787, par M. Louis.

1632 Eglise Sainte-Marie de la Visitation, rue Saint-Antoine, actuellement au culte protestant, par François Mansard, terminée en 1634.

1635 Pont-Marie, achevé par Marie, un des trois entrepreneurs de l'île Saint-Louis.

1635 Muséum d'histoire naturelle, Jardin-du-Roi. Guy de la Brosse, nommé premier intendant.

1639 Pont-au-Change, terminé en 1647 ; précédemment en bois.

C'est sur ce pont, et non sur le pont Notre-Dame, qui n'existait pas alors, qu'un Italien, au passage d'Isabeau de Bavière, en 1389, le jour de son entrée solennelle, descendit des tours de Notre-Dame, sur une corde tendue, et posa une couronne sur la tête de la reine. On sait qu'il s'en retourna par le même chemin.

1642 On achève l'église de Saint-Eustache, commencée en 1532.

Le portail est reconstruit en partie, en 1754, par Mansard de Jouï ; et les travaux, après une longue sus-

pension, sont repris, en 1772, par M. Moreau. Il manque encore un clocher.

LOUIS XIV (1643).

1645 Val-de-Grâce; le jeune roi pose la première pierre le 1ᵉʳ avril.
François Mansard, architecte, remplacé par Jacques Lemercier pour n'avoir pas voulu changer son plan, qui eût été trop dispendieux. Interruption des travaux ; ils sont repris en 1655 par Pierre Lemuet, qui termine, en 1662, avec Gabriel Leduc, qu'on lui avait associé, ceux des bâtiments d'habitation, et, en 1665, ceux de l'église.

1646 Eglise Saint-Sulpice; Louis Levau, architecte. Travaux interrompus en 1678; repris en 1718 et confiés à Gille-Marie Oppenord. L'achèvement de l'intérieur a lieu en 1745. En 1733, le chevalier Servandoni commence la principale façade et les tours, dont une seule a été complètement achevée, en 1777, d'après les corrections de M. Chalgrin.

1650 Eglise Sorbonne, par Jacques Lemercier, terminée en 1653.

1653 Eglise Saint-Roch, par Jacques Lemercier. Le portail est de Robert de Cotte : il a été terminé par son fils, J.-R. de Cotte.

1654 Pont de la Tournelle, rebâti en pierre par l'entrepreneur Marie.

1656 Hôpital général, dit de la Salpêtrière, par Libéral Bruant.

1656 Eglise des Petits-Pères. Pierre Lemuet fait les fondations; Libéral Bruant élève à sept pieds de terre ; Gabriel Leduc continue. Le portail, érigé en 1739, est de Cartaud.

Années.

1662 Collège Mazarin, actuellement l'Institut. Dessins de Levau exécutés par Lambert et d'Orbay.

1664 Eglise Saint-Louis-en-l'Ile, par Louis Levau, continuée par Gabriel Leduc et achevée par J. Doucet, en 1726.

1665 Colonnade du Louvre, par Claude Perrault, terminée, en moins de cinq années, en 1670. Le même architecte continue ses travaux de la cour et de la façade sur la Seine, jusqu'à sa mort en 1688.

1667 Observatoire, par Claude Perrault, terminé en moins de trois années, en 1670.

1667 Eglise Saint-Nicolas-du Chardonnet ; travaux promptement interrompus ; repris en 1705 et continués jusqu'en 1709. Il manque encore à cet édifice une travée, un portail et un clocher. Il tire son nom d'un champ rempli de chardons.

1668 Plantation des Boulevarts, terminée en 1705.

1670 Champs-Elysées, distribués et plantés. On les replante en 1764.

1670 Eglise de l'Assomption, par Errard, peintre du roi, terminée en 1676.

1671 Invalides ; bâtiments d'habitation, par Libéral Bruant, terminés en huit années, en 1679.

1673 Arc de triomphe, dit Porte-Saint-Denis, par François Blondel. Erigé en commémoration des conquêtes de 1672, accomplies dans l'espace de deux mois et remarquables par le passage du Rhin, la reddition de quarante villes fortifiées, et la soumission de trois provinces réunies à la France.

1674 Arc de triomphe, dit Porte-Saint-Martin, par Pierre Bullet, élève de F. Blondel.

1676 Eglise et dôme des Invalides, par Jules-Hardouin Mansard, terminés en 1706.

1682 Portail de l'église Saint-Thomas-d'Aquin, par le frère Claude. L'église est de Pierre Bullet.

1685 Pont-Royal, sous la conduite de J.-H. Mansard et de

Années

 Gabriel. On leur adjoignit le frère François Romain, connu par ses travaux d'ingénieur.

1685 Place des Victoires, d'après les dessins de J.-H. Mansard. Prédot, architecte-entrepreneur, exécute les constructions, et les termine en 1691.

1687 Place Vendôme, d'après les dessins de J.-H. Mansard, terminée vers 1701.

1697 Hôtel Soubise, façade et cour d'honneur, entourée de portiques.

1707 Fontaine de Birague reconstruite. Elle avait été érigée en 1579.

LOUIS XV (1715).

1718 Petit-Pont, rebâti en pierre après l'incendie de 1718, causé par deux bateaux de foin auxquels on avait mis le feu, et qui s'arrêtèrent sous ses arches.

1718 Arsenal (actuellement Bibliothèque), reconstruit tel qu'on le voit par Germain Boffrand.

1720 Château d'eau de la place du Palais-Royal, par Robert de Cotte.

1722 Palais-Bourbon, par Girardini; continué par Lassurance, élève de J.-H. Mansard; agrandi par Gabriel Burreau, Charpentier, Belissart, etc. Frontispice de M. Poyet, érigé de 1806 à 1807.

1736 Portail de l'église Saint-Roch, par Robert de Cotte, terminé par son fils, J.-R. de Cotte.

1739 Fontaine de Grenelle, par Edme Bouchardon, sculpteur.

1739 Portail de l'église des Petits-Pères, par Cartaud.

1745 Portail de l'Oratoire. L'église, actuellement au culte protestant, avait été bâtie de 1621 à 1630.

1749 Eglise de l'abbaye de Panthemont, par Franque.

1751 Ecole-Militaire, par Gabriel.

1754 Louvre. Travaux repris par les soins du marquis de

Années.

Marigny. Gabriel continue l'œuvre de Perrault, d'après les premiers projets de cet architecte.

1757 Eglise Sainte-Geneviève, aujourd'hui Panthéon, par Soufflot. Terrain béni le 1er août 1758. Exige quarante ans de travaux.

1759 Fontaine du Diable, rue de l'Echelle.

1761 Boulevart des Invalides et ses plantations.

1763 Palais-Royal. Façade sur la place, par Moreau ; façade sur la cour, par Constant d'Ivry.

1763 Place Louis XV et ses hôtels, par Gabriel. Travaux terminés en 1772. La première pierre avait été posée en 1754.

1763 Rue Royale-Saint-Honoré.

1763 Halle au Blé actuelle, par Lecamus de Mézières.

1764 Eglise de la Madeleine ; par Constant d'Ivry, mort en 1777, après avoir élevé son monument de 15 pieds hors du sol. Remplacé par Couture, qui avait été associé à ses travaux ; cet architecte change le plan, l'élévation, et décore son péristyle d'un ordre corinthien. Les colonnes étaient élevées jusqu'aux chapiteaux lorsque la révolution s'accomplit. (Voir plus bas, 1815.)

1769 Eglise Saint-Philippe-du-Roule, par M. Chalgrin, terminée en 1784.

1769 Ecole de Médecine, par M. Gondouin.

1770 Louvre. Travaux importans sur la façade de la rue du Coq, par Soufflot.

1771 Hôtel des Monnaies, par Jacques-Denis Antoine.

1772 Ecole de Droit terminée, par Soufflot.

LOUIS XVI.

1774 Collége de France, par M. Chalgrin : reconstruction totale. Les anciens bâtiments avaient été commencés

Années.

par Henri IV, continués par Louis XIII et Louis XIV.

1776 Fontaine de la Croix-du-Trahoir, reconstruite par Soufflot.

1781 Théâtre de l'Opéra, actuellement de la Porte-St-Martin, construit en soixante-quinze jours, par M. Le Noir.

1782 Comédie-Française (actuellement Odéon) terminée ; par MM. de Wailly et Peyre l'aîné.

1782 Théâtre-Italien, actuellement Opéra-Comique, par M. Heurtier.

1782 Halle au Blé, couverte d'une magnifique charpente par MM. Legrand et Molinos.

1784 Hôpital Beaujon, par M. Girardin.

1785 Palais-de-Justice. Façade, raccordement général par MM. Moreau, Desmaisons, Couture et Antoine.

1786 Mont-de-Piété (grand).

1787 Pont Louis XVI, par Perronnet, terminé en 1790.

1787 Galeries et boutiques du Palais-Royal, par M. Louis.

1787 Barrière du Trône et barrière Saint-Martin, par M. Ledoux, auteur des cinquante-huit barrières de Paris, qui furent également faites à cette époque.

RÉPUBLIQUE (1792).

1793 Deux bancs demi-circulaires, en marbre blanc, dans le jardin des Tuileries, exécutés par ordre de Robespierre.

DIRECTOIRE (1795).

CONSULAT (1799).

1800 Façade du Lycée Bonaparte, actuellement collége Bourbon, par M. Brongniart. Les bâtimens faisant partie de l'ancien couvent des Capucines, ont été bâtis en 1781.

Années.

1801 Fontaine Desaix, par MM. Percier et Fontaine; sculptures de M. Fortin.

1802 Pont des Arts, par MM. Decessart et Dillon, terminé en 1804.

1802 Rue de Rivoli, commencement.

1803 Pont d'Austerlitz, terminé en 1806, par M. Becquey-Beaupré, ingénieur.

1804 Portail de l'Hôtel-Dieu, par M. Clavareau.

NAPOLÉON (1804).

1805 Louvre. Travaux repris, par MM. Percier et Fontaine; façade sur la Seine achevée en 1807.

En 1809, on entreprend les travaux de la galerie du nord, pour la jonction du Louvre aux Tuileries.

1806 Arc de triomphe des Tuileries, par MM. Percier et Fontaine; terminé en 1807.

1806 Arc de triomphe de l'Etoile, par M. Chalgrin, remplacé à sa mort, en 1811, par M. Goutte. Sous le roi Charles X, les travaux sont confiés à M. Huyot, qui termine l'œuvre en 1836.

1806 Percement de la rue de la Paix.

1806 Pont d'Iéna, achevé en 1812.

1806 Colonne de la place Vendôme, à la Grande-Armée, par MM. Lepère et Gondouin, architectes. Direction des dessins, M. Denon. Achevée en 1810.

1806 Colonnade du Palais-Bourbon, par M. Poyet.

1807 Grenier de réserve, par M. Delannoy.

1808 Fontaine de la Victoire, sur la place du Châtelet. Dessins de M. Bralle, figures de M. Bosio;

1808 Bourse, par M. Brongniart, décédé en 1813. Le monument est terminé, en 1825, par M. Labarre, qui a suivi le plan primitif.

1810 Palais du quai d'Orçay. Travaux suspendus vers 1818, repris en 1833, terminés en 1836.

Années.

1810 Abattoir du Roule, par M. Petit-Radel.
1810 — d'Ivry, par M. Leloir.
1811 — de Grenelle, par M. de Gisors.
1811 — de Montmartre, par M. Poidevin.
1811 Château d'eau du boulevart Saint-Martin, par M. Girard.
1811 Marché des Blancs-Manteaux, par M. Delespine, terminé en 1817.
1811 Marché de l'Abbaye-Saint-Martin, par M. Petit-Radel, terminé en 1816. La fontaine est de M. Gois fils.
1811 Marché Saint-Germain, par M. Blondel, terminé en 1820.
1811 Halle au Blé, couverte d'un dôme en cuivre et en fonte de fer, pour remplacer celui de bois, incendié en 1802.
1811 Halle aux Vins, par M. Gaucher; continuée sous la Restauration et terminée vers 1835.
1812 Abattoir de Ménilmontant, par M. Vauthier.
1813 Marché des Carmes, par M. Vaudoyer, terminé en 1818.

LOUIS XVIII (1814).

1814 Louvre. Continuation des travaux extérieurs: MM. Percier et Fontaine.
1816 Chapelle sépulcrale de Louis XVI et de Marie-Antoinette, par MM. Percier et Fontaine.
1816 Madeleine, rendue à sa première destination. Dès 1802 on l'avait destinée à un Temple de la Gloire. En 1816, travaux confiés à M. Huvé, qui termine les constructions en 1830. Depuis cette époque, on n'a dû s'occuper que de la partie des décorations.
1818 Statue équestre de Henri IV, par M. Lemot.
1821 Canal Saint-Martin, de la Villette à la Bastille; commencement des travaux.
1822 Eglise Saint-Pierre du Gros-Caillou, par M. Godde.

Années.

1822 Statue équestre de Louis XIV, place des Victoires, par M. Bosio.

1823 Eglise Notre-Dame-de-Bonne-Nouvelle, terminée en 1828, par M. Godde.

1824 Eglise Notre-Dame de Lorette, par M. Lebas, terminée en 1835.

1824 Ecole des Beaux-Arts. M. Debret jette les fondations. Remplacé par M. Félix Duban, dont les dessins sont adoptés. Cet architecte termine les travaux en 1837.

1824 Grande caserne de la rue Mouffetard : M. Rohault de Fleury.

Sous ce règne, on termine les monuments d'utilité publique commencés sous l'Empire : les marchés et partie des abattoirs. On continue les constructions de la galerie des Tuileries jusqu'à la hauteur de la rue Richelieu. On commence l'application de l'éclairage au gaz.

CHARLES X (1824).

1825 Bourse terminée.

1825 Rue Tronchet.

1825 Arc de triomphe de l'Etoile : continuation des travaux.

1826 Eglise Saint-Denis-du-Saint-Sacrement, par M. Godde, terminée en 1835.

1826. Ministère des finances.

1826 Eglise Saint-Vincent-de-Paul, par M. Lepère; continuée par M. Hittorff.

1827 Arc de triomphe du Carrousel, surmonté d'un quadrige, de M. Bosio.

1827 Statue équestre de Louis XIII, exécutée en marbre par M. Cortot, d'après les dessins de feu Dupaty.

1827 Théâtre Ventadour, pour l'Opéra-Comique, actuellement Théâtre-Italien; terminé en 1829, par M. Huvé.

1828 Quatre fontaines en pierre de Volvic, place Royale

Années.

1828 Fontaine Gaillon, reconstruite d'après les dessins de M. Visconti.

1828 Pont des Invalides ou d'Antin, par MM. de Vergès et Bayard de la Vingtrie, ingénieurs.

1828 Pont de la Grève, nommé, depuis 1830, pont d'Arcole.

1829 Chambre des Députés. Façade sur la cour et salle des séances, par M. de Joli. Travaux achevés depuis 1830.

1829 Douze statues colossales, de marbre blanc, placées sur le pont Louis XVI, et transportées, en 1836, dans la cour de Versailles.

On entreprend le dallage des boulevarts, on multiplie les bornes-fontaines.

Sous les deux règnes qui précèdent, on continue les travaux de la Halle aux Vins.

LOUIS-PHILIPPE (1830).

On termine, parmi les travaux commencés antérieurement :
1. L'Ecole des Beaux-Arts.
2. Le palais du quai d'Orçay, actuellement affecté au conseil d'Etat et à la cour des comptes.
3. L'arc de triomphe de l'Etoile.
4. L'église Notre-Dame de Lorette.
5. L'église Saint-Vincent-de-Paul. M. Hittorff, architecte de l'édifice, le décore extérieurement d'une rampe immense d'un effet magique.
6. L'église Saint-Denis-du-Saint-Sacrement.
7. La décoration de l'église de la Madeleine.

On agrandit l'Hôtel-de-Ville.

On érige :
1. Le pont du Carrousel ou des Saints-Pères.
2. Le pont Louis-Philippe.
3. L'obélisque de Louqsor, que le pacha d'Egypte avait offert en présent au roi Charles X.

4. La colonne de la Bastille, dite de Juillet.
5. La fontaine de la place Louvois.
6. La fontaine Cuvier.
7. La fontaine Molière.
8. Le cabinet de Minéralogie, au Jardin-du-Roi.
9. Les fontaines de la place Louis XV et des Champs-Elysées.

On plante la majeure partie des quais qui ont été successivement construits dans le cours des règnes qui précèdent.

LE
DÉPARTEMENT DES BEAUX-ARTS

DE L'ANCIENNE MAISON DU ROI.

A Monsieur

DE LA ROCHEFOUCAULD, DUC DE DOUDEAUVILLE.

Monsieur le Duc,

Je ne vous ai point demandé la permission de vous faire la dédicace de mon livre, vieille façon de courtisan qui ne permet pas toujours à l'écrivain d'arriver droit au but qu'il s'est proposé. Mais, à propos de la question d'art et d'économie administrative que j'ai prise à tâche à mes risques et périls, je viens vous parler à vous-même et au public, si je dois en avoir un, de l'administration des beaux-arts que vous avez dirigée.

Aujourd'hui, vous êtes placé hors de toute action gouvernementale, et cela rend plus facile l'expansion de la vérité. Le passé ne l'eût pas enchaînée, puisque jamais je n'eus à vous remercier de m'avoir gratifié d'une faveur exceptionnelle. Seulement, dans notre communauté administrative, comme tous les membres que le travail appelait près de vous, j'ai joui du bénéfice très apprécié de la courtoise bienveil-

lance que vos subordonnés retrouvaient toujours dans tous leurs rapports avec leur chef.

Votre prise de possession fit quelque bruit. Inconnu comme administrateur, vous arriviez avec des façons nouvelles; vous n'étiez pas ministre et vous aviez un portefeuille. On criait fort : vous ne pouviez, disait-on, travailler directement avec le roi, et le roi approuvait vos rapports.

En prenant position pour la première fois devant la table verte de votre cabinet, vous n'étiez pas seul; l'état-major particulier était nombreux.

Ces admissions nouvelles sont un bénéfice acquis à toute administration rénovée dans son chef, et personnellement vous n'avez jamais été à même d'apprécier les sensations qu'elles causent aux vétérans blanchis devant le sablier bureaucratique.

Les deux partis, les anciens et les nouveaux, se tiennent ordinairement en observation; nous autres anciens, avec peu de barbe cependant et de grise pas du tout, nous étions forts de nos connaissances acquises; nous savions très bien qu'en administration, pour bien savoir ce que l'on doit faire, il n'y a rien de mieux que de bien savoir ce que l'on a fait. Vos vélites, monsieur le Duc, étaient animés de sentiments qu'on peut toujours avouer; et comme ils n'entraient à la place de personne, on se regarda, on se comprit, on se tendit la main, et tout marcha bien.

Il n'est donné à aucun homme, qu'il soit ministre, ou, sous toute autre désignation, chef supérieur d'une administration, comme vous l'avez été, de tout voir, de tout connaître par lui-même ; dès lors il ne peut guère, malgré les intimes résolutions de son for intérieur, se soustraire toujours à l'action souvent inaperçue, mais réelle, des sous-influences. Personne, que je sache, n'eut à se plaindre de celles que vous-même avez pu subir..... Le personnel du département des beaux-arts commença et finit son œuvre de six années avec vous, monsieur le Duc, sans mériter un reproche.

En jetant un coup d'œil sur les divers services auxquels vous deviez communiquer l'action, on trouve toutes les branches de votre administration générale lancées, tout d'abord, dans une voie de progrès avec une vivacité peu commune.

Le parti est pris de diriger la peinture dans la voie des pages historiques. M. Fontaine, architecte du roi et du Musée, dispose vingt plafonds des salles du Louvre, et, en quelques années, MM Gros, Ingres, Horace Vernet, Picot, Meynier, Heim, Vinchon, Fragonnard, Abel de Pujol, Mauzaisse, Caminade, Thomas, Dejuine, Blondel, Guillemot, Drolling, Lethière, Alaux, Scheffer, De la Roche, Schenetz, Steuben, Delacroix, Cogniet, etc., terminent d'immenses compositions dans un genre où Lebrun n'avait pas encore rencontré de rivaux.

Six cent mille francs sont consacrés annuellement aux encouragements de l'école française et répartis avec une judicieuse sagacité. Dans ce travail important intervenaient avec leurs lumières et leur expérience pratique M. de Forbin et son suppléant naturel M. de Cailleux.

La sculpture avait son chapitre des justes récompenses, parce qu'elle avait aussi ses œuvres.

Nous nous souvenons de ces titres d'anoblissement donnés au premier sculpteur du roi, parce qu'il se nommait Bosio, comme les reçurent des mêmes princes le peintre de la peste de Jaffa et de l'apothéose de sainte Geneviève, le peintre de la bataille d'Austerlitz et de l'entrée de Henri IV, parce qu'ils se nommaient Gros et Gérard. Nous nous souvenons d'avoir vu passer au cou de trois artistes le grand cordon de l'ordre de Saint-Michel, parce qu'ils se nommaient Cartelier, Carle Vernet et Percier; et nous avons souvenir encore que, le même jour, il y eut, c'était le onze janvier mil huit cent vingt-cinq, remise de trois croix d'or d'officier de la Légion-d'honneur à trois artistes, sculpteurs ou peintres, parce qu'ils se nommaient Bosio, Hersent, Horace Vernet. Cette année fut bonne pour les arts : la même croix, et c'était bien dû, échut à Isabey, à Chérubini, à MM. Bron

gniard et de Cailleux. Le même jour, onze janvier, éclaira une distribution de vingt-cinq croix aux autres artistes qui n'avaient encore gagné que ce premier degré dans les distinctions offertes au talent.

Vous déterminâtes bientôt le roi à faire de précieuses acquisitions pour former ce Musée Egyptien auquel la gratitude publique n'a pas su conserver son premier nom : un crédit de neuf cent quatre-vingt-dix mille francs fut ouvert extraordinairement au trésor de la couronne pour assurer à la France la possession de cette collection. A votre actif concours on dut l'ouverture de la galerie d'Angoulême, aujourd'hui sans nom, je crois, et dans laquelle se trouvent recueillis les monuments anciens de la statuaire française échappés aux destructions qui marquèrent les dernières heures du dix-huitième siècle; on lui dut aussi la création du musée Dauphin, encore débaptisé, pour recevoir un nom sans ambiguité qu'il porte aujourd'hui et qui convient beaucoup mieux à sa destination; mais vos efforts furent vains pour faire transférer au Louvre et classer dans l'ordre et les conditions de tous les autres musées, le musée de l'artillerie.

Sèvres reçut une impulsion à laquelle son administration n'était pas habituée; pour la première fois, les artistes de la manufacture entrèrent, et, il faut le dire, non sans peine, tant les habitudes du succès dans d'autres voies leur étaient douces, dans une voie plus périlleuse, peut-être, mais que leur eût tracée Bernard de Palissy. Cette manufacture royale reçut des fonds spéciaux pour pousser avec plus de vigueur ses essais repris seulement alors pour la rénovation des verrières; et, pour la première fois depuis sa fondation, on fit subir à ses moulins à broyer des changements en rapport avec les progrès de la mécanique.

Par suite d'un calcul dont l'expérience a démontré la justesse, la fabrication des tapis dits de la Savonnerie, cette royale importation dérobée à l'industrie artésienne, fut réunie à la manufacture plus royale encore des tapisseries des Gobelins. Des mesures furent prises pour obtenir, au moyen

de dessins d'une composition plus pure, des productions aussi remarquables comme œuvre d'art que comme produit manufacturé. Il y a peu d'années, nous vîmes le public en admiration devant d'immenses et splendides tapis, un peu barbarement défigurés cependant, que votre administration avait fait commencer pour le palais même où on a dû les placer.

Étranger par mon emploi à ces importantes fractions de vos attributions, je n'ai pas ignoré cependant, monsieur le Duc, les efforts que vous avez faits pour assurer leurs succès. Les perfectionnements de l'industrie, la marche des sciences et des arts rendaient tous ces efforts absolument nécessaires pour augmenter l'éclat de ces fondations royales dont l'onéreuse existence ne peut se soutenir qu'à l'aide des sacrifices de la couronne.

Les autres établissements de la même catégorie, la manufacture de tapisseries de Beauvais et la Monnaie royale des médailles ne restèrent pas en arrière.

Ce ne sont pas seulement ces travaux honorables qui eussent donné du relief à l'administration du département des Beaux-Arts. Vous vous étiez imposé, Monsieur le duc, une tâche beaucoup plus difficile; permettez-moi de rappeler comment elle a été remplie.

L'art musical, en France, avait fait des progrès; mieux que cela, une révolution : de celles qui ne blessent et ne réforment que des amours-propres. Mais les chants de Rossini, répétés d'échos en échos, depuis le golfe de Naples jusque sous les voûtes de notre théâtre italien, ne causaient encore aucune vibration dans la salle de notre grand théâtre lyrique.

Le soupçon seul d'un timide projet d'essai de réforme dans les usages du théâtre dont Lulli avait accordé la première lyre, était toujours l'éclair d'un orage menaçant, et plus d'un courage recula devant l'attitude des troupes légères de cette tonnante légion.

Dès votre installation, l'administration la mieux organisée pour les résistances, il semblait qu'elle eût été créée tout

exprès pour rendre le progrès difficile, reçut quelques chocs ; mais elle tenait bon et bien.

Vous connaissiez toutes les difficultés, même tous les dangers d'une révolution réformatrice : les *Prétendus*, *Anacréon chez Polycrate*, régnaient encore à l'Opéra. Comment appellera-t-on la détermination qui fit entrer de vive force et non sans coup férir, sur la scène de leurs ébats, avec le cortége de *Moïse*, du *Siége de Corinthe*, de *Guillaume Tell*, du *Comte Ory*, de *la Muette*, Rossini, Auber, Adolphe Nourrit, Levasseur, et M^{lle} Cinti, si célèbre encore sous son autre nom.... Hérold et Halévy étaient chefs du chant.... Vous fûtes le réformateur ; on chanta à l'Opéra.

La réforme, ainsi concentrée, n'eût pas porté tous ses fruits. Chérubini tenait dans ses fortes mains les rênes de l'École royale de musique et de déclamation, double fondation de 1784 et 1786, et non, comme on le croit généralement, de l'Empire, qui eut le mérite, il faut s'empresser de le déclarer, de protéger dignement cette institution sous le nom de Conservatoire. Je crois que le célèbre compositeur de Beniowski, qui avait bien le droit de vivre avec des opinions à lui, en fait de musique, n'était pas de nature à se ranger, sans sourciller, dans les lignes de batailles du chantre de *la Gazza*; mais Chérubini comprit que l'heure était sonnée, et, tout en gardant son bâton de commandement, il accepta, pour la défense de sa forteresse, le concours de l'illustre Rossini.

Les noms de Bandérali, Pellegrini, Bordogni, indiquent assez la direction nouvelle que devait prendre l'étude du chant.

Là, encore, votre action administrative accomplissait et soutenait la réforme musicale : pour l'honneur de l'école française, elle jeta *la Dame Blanche* dans le monde.

Dans un coin retiré de Paris vivait un novateur. Il est mort à la peine, ce savant et infatigable Choron, qui ne reçut pas tous les encouragements que lui méritaient son zèle, ses efforts, les résultats immédiats qu'il obtenait, parce que des

commis de comptabilité ne trouvaient pas qu'il sût tenir ses livres de dépenses en partie double, lui, grand mathématicien, grand géomètre, élève de Monge, lui qui avait pénétré dans les voies de l'art musical par celle des siences mathématiques. Je crois qu'on aurait dû, dans l'intérêt de l'art, donner de plus vastes développements à son utile institution : je n'ai pas pris la plume pour écrire seulement une apologie.

En soutenant, par une incroyable activité, son institution royale de musique religieuse, soutenue peut-être trop faiblement par l'administration, Choron, dont la destinée était de se rendre plus utile à la société qu'à lui-même, a préparé, en passant rapidement sur cette terre, qui eut des douleurs pour lui, l'avenir des deux artistes qui brillent en première ligne, dans deux genres bien différents, sur nos deux premières scènes : il a nourri dans son école Duprez et Mlle Rachel.

Nonobstant je répète que l'administration du département des Beaux-Arts marchait vite et droit, constamment, vers un but avoué.. le progrès. Je ne prends mes preuves que dans des faits ostensibles.

Les encouragements ne manquèrent pas au Théâtre-Italien : vous obtîntes du roi des fonds considérables pour une restauration brillante de sa salle.

L'Opéra-Comique souffrait beaucoup d'une organisation vicieuse à laquelle ses sociétaires attachaient un grand prix : plutôt mourir que d'y renoncer!.. Comme ils allaient mourir, ils voulurent bien accepter de la cassette royale une dernière gratification de cent mille écus. Ce capital s'additionna avec les frais de construction de leur salle Ventadour qui ne servit pas mieux à leur salut, quoique le roi l'eût payée cinq millions cinq cent mille francs, et qu'il l'eût abandonnée pour 1,000,000 francs : ces deux actes de désintéressement de l'ancienne liste civile ne furent cependant pas le fait exclusif de votre administration.

Le deuxième Théâtre-Français, toujours voué à des vicissitudes, mais toujours prêt à jeter quelque éclat passager

et, dans tous les cas, puissant auxiliaire des intérêts dramatiques, eut sa part des belles subventions royales entre les mains de M. Harel, son entrepreneur. Vous persistâtes fermement à faire continuer les sacrifices pécuniaires de la couronne pour satisfaire les intérêts de l'art.

Le Théâtre-Français fut l'objet d'essais de rénovation. Des esprits élevés ont blâmé ces tentatives ; d'autres esprits, non moins supérieurs, les ont défendues. La question littéraire doit rester à part ; mais au point de vue administratif tout l'avantage reste acquis à la direction qui, loin de se faire un linceul des sublimités du passé, s'ouvre de nouvelles voies pour y trouver la vie. La scène française s'éclaira pour des ouvrages conçus dans des formes nouvelles pour elle, mais pleins d'intérêt dramatique. L'éclat du spectacle était une des conditions de leur succès ; *Louis XI*, *Henri III*, sont un témoignage des libérales mesures qui vinrent en aide aux brillantes innovations.

La Comédie-Française obtint encore des fonds pour réformer une coutume dont la singularité avait été moins sentie lorsque des talents hors ligne, d'une époque passée, la couvraient du prestige de leur jeu ; dès lors, les personnages de Molière ne durent plus paraître aux yeux du public que sous un costume plus harmonié avec leurs mœurs et leur langage.

Si des artistes, et Talma plus expressément, ont senti le besoin d'apporter une grande exactitude dans toutes les parties de leurs costumes, pour donner plus de vérité aux fictions de la scène, il faut reconnaître que la masse des acteurs se singularisait par son amour des accoutrements fabuleux.

L'Opéra, après l'Opéra-Comique, il faut lui rendre cette éclatante justice, se distinguait par un goût très prononcé pour les caprices du costume fantastique, et vous n'avez sans doute pas oublié que tel Colin de l'entrechat ne voulait pas risquer ses grâces sans une veste de velours : c'était presque son droit de premier sujet ; il lui était désagréable

aussi de voir des figurants, seigneurs sur la scène, dans de beaux justaucorps de satin.

Personne ne prétend dire que l'art soit dans cette science de l'emploi du costume, plus particulière aux antiquaires ; mais il est plus qu'admis aujourd'hui qu'elle est un des besoins du théâtre. Vous fîtes choix, pour opérer cette seconde réforme à l'Opéra, d'un homme doué à cet égard de toutes les connaissances désirables, et qui se distinguait par une résolution *entêtée* de marquer son passage dans le vestiaire. Ses succès dans cette voie, qui furent constatés par les applaudissements du public et les éloges de la presse, me font attacher quelque prix au souvenir du faible appui qu'il me fut permis de lui donner pour déterminer sa nomination.

Si les arts, si les lettres avaient de l'éclat, les gens de mérite, lumière de leur époque, n'étaient pas tous cependant à l'abri du besoin : à cet égard il y avait un devoir à remplir. En formant une section, sous la désignation assez générale de bureau des encouragements et affaires littéraires, vous vous réservâtes d'avoir un *parloir* pour le talent malheureux. Ce bureau fut placé dans les attributions d'un inspecteur de votre département, dont les écrits attestent la capacité, et dont les artistes et les gens de lettres ont parfaitement connu le cœur. Sous l'inspection immédiate de M. Jules Maréchal, et pour le suppléer près de vous, pendant ses fréquentes absences, vous vouliez un chef pour la conduite de ce bureau spécial. Le chef de la division vous pria de ne pas étendre vos vues au delà de votre administration, et je fus désigné à votre choix.

Pour démontrer l'utilité des services de ce bureau et faire connaître l'esprit qui l'animait, je ne viendrai pas, d'une main indiscrète et discourtoise, relever ses états de rémunération, mais je viendrai déclarer hautement, sans crainte d'aucun démenti, que jamais il ne reçut l'ordre de se préoccuper de la valeur, de la nature des nuances politiques ou philosophiques, et que le cachet de ses dépêches ne portait que deux inscriptions : talent ou malheur.

Quand il s'agissait d'une question d'art, d'une question littéraire, encore une fois, la politique était murée; et je n'offenserai personne, ici, en affirmant que sans déserter en aucune façon la ligne de leurs devoirs, parfaitement bien connue, les chefs principaux et les chefs secondaires d'une administration aussi exceptionnelle que celle du département des beaux-arts de la maison du roi, donnèrent la surprise à des proscrits eux-mêmes, d'y être attirés par une main amie.

Qu'on ne croie pas que jamais il y ait eu trafic de ces nobles sentiments, et qu'aucune condition ait été imposée à des convictions que l'on ne partageait pas, mais que l'on savait respecter.

Les encouragements, les récompenses au talent devaient être, de votre part, l'objet d'un vaste développement, et la volonté royale n'eût pas été contraire à l'exécution de ce loyal et généreux dessein.

Mais ici, comme ailleurs, on résolut systématiquement de vous frapper d'impuissance. J'ai dit plus haut que je m'expliquerais.

Le département des beaux-arts de la maison du roi, qu'on lise sa légende, était, sans conteste, la plus séduisante attribution administrative. Il y a de si vilaines choses qui font envie, qu'on ne saurait s'étonner des appétits que celle-là devait ouvrir.

N'étiez-vous pas prodigue, monsieur le duc?... Vous faisiez des souscriptions à des publications d'ouvrages, tous ou presque tous de ceux qu'on admire, mais que le public achète peu... Immédiatement vous en faisiez la distribution, en général, à des personnes étrangères au département des beaux-arts, hommes de lettres, savants ou artistes, qui, dans l'examen de quelques questions relatives au service, s'étaient empressés d'apporter le tribut de leurs lumières : cela fut appelé un abus.

Toutes les immunités de la position furent un objet de convoitise. Il serait superflu de dire ici pourquoi

Tout ce que vous aviez fait, on essayait de le blâmer. Tout ce qu'on savait que vous vouliez faire, on déclarait avoir beaucoup plus d'aptitude pour l'accomplir. On voit que la question ne s'agitait pas entre l'auguste maître du coffre-fort et celui qui dépensait....

En ouvrant vos lettres de créance du 28 août 1824, vous trouvâtes sous le pli un titre mal défini, permettez-moi de le dire, et qui devait entraver quelquefois vos résolutions administratives.

Jusqu'au jour où le dernier ministre de la maison du roi se retira, en refusant de signer une ordonnance de licenciement dont il prévoyait les funestes conséquences, cette condition ne présenta pas de graves inconvénients ; mais, après la retraite honorable de l'homme d'Etat qui s'était précédemment dépouillé de la plus brillante partie de ses attributions pour laisser former les éléments de votre apanage administratif, le service, pris en général dans toutes ses applications, et ce qui n'était que secondaire, j'en conviens, les intérêts des employés de votre administration, eurent à souffrir dans certaines occurrences d'une position que l'on n'avait pas pris la peine de bien établir, peut-être par excès de désintéressement.

Ici je ne cherche point à flatter ; mais j'ai voulu mettre en relief les faits saillants d'une administration dont les services, malgré leur constante succession, furent souvent méconnus ; car, dans notre bel et bon pays de France, après la jouissance, qui s'inquiète d'où elle est venue.

Figaro vous fit vive guerre ; il avait ses raisons pour cela. Le coquin, pour couper la gorge, aiguisait son fer de barbier avec beaucoup d'adresse ; mais s'il n'était mort de fatigue, je crois qu'il viendrait à résipiscence. Son ombre, s'il en a une, ne m'empêchera pas, après cet exposé des faits généraux, d'ajouter des faits plus particuliers pour faire connaître ce qu'a pu avoir d'utile la disposition d'esprit qui vous faisait accueillir toujours avec une manifeste bienveillance toute proposition qui semblât avoir pour but le progrès.

Dans une contrée du Nord, deux fois la semaine, les habitants d'une petite ville, chef-lieu de royaume cependant, voyaient, éclairée par les faibles reflets de la petite rampe de leur petit théâtre, royal cependant, une jeune fille, sans nom connu hors du petit état monarchique.

Un de mes amis, en course sur les bords du Rhin, pour l'étude d'une pensée qui préoccupa Charlemagne, la jonction de la Mer-Noire à l'Océan, au moyen de la canalisation du Danube et de la Kensig, m'écrivit un jour.... « Je sors du spectacle ; j'y ai vu une artiste qui ferait honneur à votre Opéra ; mais j'ai appris que ses parents ont fait depuis long-temps de vaines tentatives pour obtenir de l'administration un ordre de début : ils désespèrent. Il me semble que vous.... » Il ajoutait des choses qui sont ici sans intérêt. Je me présentai à vous, Monsieur le duc, sa lettre à la main, et votre réponse fut : *un ordre de début* ! Je le rédigeai, je l'expédiai.... Six semaines après, une heure avant le lever du rideau, je disais à un père : « J'ai singulièrement engagé ma responsabilité ; l'ordre de début est venu fondre sur l'Opéra, qui ne s'y attendait pas et qui me fait la guerre de mon initiative dont je n'ai pas cependant à lui rendre compte ; mais dites-moi si le talent de votre fille (le père était un bon juge) justifie l'exception que j'ai provoquée. » Il sourit et ne s'expliqua pas.

Peu rassuré, je m'en allai à l'Opéra et m'isolai dans un coin de loge.

Mauvais spectacle : l'*Amour peintre* ; salle à moitié garnie ; vingt-cinq degrés de chaleur : ce n'était pas encourageant pour un début. Tout-à-coup cinq salves d'applaudissements et le frénétique enthousiasme du public apprirent à Paris le nom de Marie Taglioni.

Au bout des pieds de Marie il y avait une révolution ; les intéressés le comprirent.

Tout n'était pas fini avec ce début.

Comme à l'approche de ces événements, qui doivent influer sur d'importantes positions sociales, on vit bientôt l'hôtel

ministériel subitement envahi par des gens graves, aux manières polies, se connaissant presque tous, de vue pour le moins ; mais aucun ne révélant dans le salon d'attente le motif secret de sa visite. Le sort de la danse n'en était pas moins irrévocablement décidé.

Quiconque comprenait l'utilité des améliorations qu'il y avait à tenter dans la sphère de votre département, se sentait vivement encouragé, et je ne sache pas que jamais votre accueil ait refroidi un zèle qui n'était pas indiscret. L'on ne pourra s'étonner que je reproduise les détails qui me sont parfaitement connus.

Des raisons d'économie ne permettent pas de multiplier, autant qu'il le faudrait peut-être, l'effigie des hommes illustres qui ont le plus honoré notre histoire.

Il n'était sans doute pas sans intérêt de prouver qu'une matière vulgaire, réunissant, aux avantages d'une très grande solidité et à ceux d'une immense économie, les conditions des matières propres aux monuments, pouvait venir en aide à la statuaire pour répandre plus fréquemment sur la place publique les glorieux souvenirs de la patrie.

Je crus devoir, en conséquence, prendre l'initiative, et vous soumettre une proposition ayant pour objet de faire immédiatement l'essai de cette matière. Sans me laisser le temps de mettre au net mon projet de rapport que vous veniez de surprendre entre mes mains, vous inscrivîtes vos ordres sur mon brouillon que je garde encore, et vous me chargeâtes d'aviser au moyen de faire reconnaître si mes vues étaient justes à cet égard.

La commission formée pour l'examen de cette proposition, à laquelle vous sentiez que l'on devait attacher de l'importance, engagea de vives discussions sur le point artistique. La matière n'avait pas la transparence du marbre ; cependant, pour les contours, elle avait presque autant de finesse que le bronze, et, chose étrange, sa reproduction était plus mathématiquement exacte, mais les anciens ne l'avaient ja-

mais employée comme je le proposais. On n'alla pas plus loin : vint une révolution.

Quelques années plus tard, M. Hittorff, architecte, qui avait été membre de la commission, et M. Visconti, ont prouvé, le premier par les statues de ses fontaines de la place Louis XV et des Champs-Elysées, le second par celles de son monument de la place Louvois, que pour la statuaire appliquée à la décoration de certains édifices publics, la fonte de fer a tous les caractères propres à la décoration monumentale (1).

Dès que vous connûtes les détails donnés par quelques journaux scientifiques de l'Italie, reproduits par plusieurs journaux français, de l'application faite à Venise, au théâtre de la Fenice, d'un nouveau système d'éclairage dont l'emploi contribuait aux illusions de la scène, vous fîtes proposer à l'ingénieur, auteur de cette amélioration, de venir en France pour faire sur le théâtre de l'Académie royale de musique un plus grand essai de ses procédés. Tous les journaux, sans exception je crois, firent le plus grand éloge des résultats obtenus pour l'éclairage du théâtre : c'était le point le plus important (2).

Je ne m'étendrai pas, monsieur le Duc, sur les disposi-

(1) A Paris, sous l'Empire, on avait déjà fait emploi de la fonte de fer pour décorer quelques monuments ; mais on s'était abstenu de faire usage de cette matière pour la reproduction des œuvres de la statuaire, à moins qu'on ne place dans cette catégorie les lions du palais de l'Institut et ceux du Château-d'Eau du boulevart Saint-Martin.

(2) Des dispositions mal prises firent échouer le système d'éclairage appliqué à la salle. Lors du premier essai de l'appareil, devant un public convié particulièrement, de l'essence, sans doute mêlée par inadvertance à l'huile des lampes, altéra subitement les mèches, et l'appareil prit l'aspect d'une immense veilleuse. Lors du second essai, qui ne fut pas public, on reconnut l'habile distribution de la lumière dans les diverses parties du vaisseau ; mais cette lumière, déjà voilée par des lentilles de cristal, n'avait pas assez d'éclat. L'auteur, par suite d'une préoccupation inexplicable, s'était contenté de donner soixante-douze becs de lampe à son appareil pour lutter contre les avantages de quatre-vingt-dix becs de gaz. Cette erreur ne lui fut pas agréable et à nous-même, personnellement, elle coûta cher

tions que vous prîtes pour l'exécution d'un travail qui, sous le rapport de l'art, devait jeter un très grand éclat, quelque passager qu'il dût être: les populations rémoises garderont long-temps souvenir de la magnificence des travaux accomplis dans leur vieille basilique par MM. Lecointe et Hittorff, pour le sacre de S. M. Charles X, et les deux architectes que je viens de nommer se souviennent certainement, qu'ils durent à la liberté d'action que vous leur laissâtes, le mérite d'unité qui caractérisa leur entreprise.

Un monument d'art devait rappeler les principales circonstances de cet événement historique. Le département des beaux-arts fit de grands frais pour que l'ouvrage du sacre fût le fruit du concours des plus habiles dessinateurs et des plus habiles graveurs : il devait également rester comme un type de l'art des Didot. Les lumières toujours si vives de M. Charles Nodier se répandaient déjà sur les difficultés que faisaient naître la question orthographique, si malheureusement embrouillée, écrivait-il, par M. de Voltaire.

Déjà, sous l'inspection générale de M. le comte Turpin de Crissé, dont le talent ne s'est pas moins élevé dans le genre plus particulier à Canaletti que dans l'art du Bolognese, et sous la direction spéciale de M. Henri Laurent, graveur du cabinet du roi, des planches gravées, remarquables par la pureté, la finesse du dessin et l'exactitude scrupuleuse des costumes historiques, faisaient de ce travail le plus splendide monument historial de la collection des sacres.

Il fallait encore quelques sacrifices pécuniaires et la même unité de vues pour achever cette œuvre lorsque nous avons été dispersés. Je ne sais si un besoin de vérité historique et un amour sincère de l'art conseilleront la reprise et l'achèvement de ce travail, et je ne sais pas davantage qui a confisqué, en attendant, les précieux éléments de cette entreprise qui déjà avaient vu le jour, sans avoir été cependant l'objet d'une publication.

Il serait absurde d'oser dire que les vues, dans le détail de toutes les affaires, furent toujours parfaitement bonnes;

vous vous offenseriez d'une aussi sotte flatterie : le plus sage ne pêche-t-il pas sept fois par jour? Mais, avec la somme de tous ces faits, si quelqu'un écrivait l'histoire impartiale de l'administration en France, celle du département des beaux-arts y remplirait quelques pages honorables. J'ai voulu donner à cette œuvre, si on l'entreprend jamais, des éléments que je crois authentiques.

On ne juge de l'utilité des services publics que par leurs résultats, et je vois que rien n'est perdu de ce qu'a fait votre administration. Les plafonds du Musée égyptien, ceux des salles des collections du règne d'Henri II et de l'école française, où nous voyons quelques dates trompeuses; les salles du conseil d'Etat, aujourd'hui plus convenablement affectées à des collections d'art, sont des preuves imprescriptibles d'une habile gestion.

La révolution de l'art musical, à l'Opéra, ne fut pas une œuvre accomplie pour assurer la prédominence d'un seul maître. Les succès de la *Muette* ont prouvé que la réforme ne devait pas seulement donner des voix au *Comte Ory*; et je serais trop oublieux si je ne constatais encore ici que *Robert le Diable*, qui s'est chargé de remplir avec Taglioni les coffres de la première direction intéressée de l'Opéra, n'aurait peut-être pas été le précurseur des *Huguenots* et du *Prophète* promis, si des engagements, pris par l'administration des beaux-arts, ne lui eussent permis de dresser les tentes de ses chevaliers sous *les ciels* de la rue Lepelletier.

Le récit des mille combats qui furent livrés pour vous empêcher d'attribuer aux lettres des fonds qu'on aurait craint, peut-être, de voir détournés d'un budget de la bouche ou d'autres services du même rayon, serait sans intérêt. Pour tous ces travaux, pour les émoluments de cette immense tribu d'artistes qui répand tant d'éclat partout où l'on sait lui donner la vie, on vous disputait les trois millions et demi que la munificence royale avait d'abord confiés, annuellement, à votre intégrité, sans autre contrôle que celui de la couronne elle-même.

Vous étiez un prodigue : chargé de payer dix legs de l'empire, de trois cents napoléons chaque, à dix célébrités littéraires de cette époque des grandes batailles, à quoi pensiez-vous de vouloir rémunérer, de la même façon, une littérature qui avait pour poète Victor Hugo, et pour historien Augustin Thierry?... Des gens qui faisaient ordonnancer, par an, 70,000 francs pour le charbon du fourneau royal, qu'on n'embrasait peut-être pas pour soixante personnes, avaient juré d'anéantir le département des beaux-arts plutôt que de souffrir de telles largesses (1).

Le département des beaux-arts est mort. Après bientôt

(1) *Tableau de la subvention annuelle des services du département des Beaux-Arts, payée par l'ancienne liste civile.*

Musées royaux.	600,000 fr.	
Monnaie royale des médailles.	400,000	
Manufacture royale de Sèvres	400,000	1,755,000 fr.
— — des Gobelins.	175,000	
— — de la Savonnerie.	100,000	
— — de Beauvais.	80,000	
Académie royale de Musique	800,000	
Théâtre-Français	140,000	
Théâtre royal de l'Opéra-Comique.	150,000	1,270,000
Second Théâtre-Français.	80,000	
Théâtre royal Italien.	100,000	
École royale de musique et de déclamation (Conservatoire)	150,000	196,000
École royale de musique religieuse.	46,000	
Pensions aux gens de lettres et artistes, secours.		120,000
		3,341,000 fr.
On ne comprend pas dans cette dépense celle de la musique particulière du roi, et celle de la musique spéciale des gardes du corps, étrangères au service du département des Beaux-Arts, mais comptant dans les charges de la liste civile : elles s'élevaient à environ.		300,000 fr.
Total des fonds consacrés aux arts.		3,641,000 fr.
En outre, mademoiselle Mars recevait, annuellement, sur les fonds du roi, un traitement particulier de.		50,541 fr.
Talma		50,000
Mademoiselle Duchesnoy		10,000

treize années, à défaut d'une voix plus éloquente, j'offre à sa mémoire mon essai d'oraison funèbre.

En voulant prouver l'utilité des services de l'administration, il m'était difficile de ne pas parler de ceux de l'administrateur. Tout en pensant que vous seul seriez en droit de blâmer ma détermination, j'ai pu croire que vous ne réprouveriez pas mes souvenirs.

Inhabile observateur, je n'ai peut-être pas aperçu tout ce qui eût été digne du récit; je ne crains pas au moins que l'on suspecte sa fidélité.

Inhabile narrateur, si je n'ai pas dit ici tout ce que d'autres auraient pu dire et faire mieux apprécier, je ne puis cependant pas achever ces lignes sans rappeler que, dans son trop court passage au département de la maison du roi, un vénérable et pieux citoyen s'associa de cœur, de pensée et d'action à tout le bien que vous vouliez faire. Celui qui vous a laissé pour héritage l'exemple de ses vertus et de son courage politique, un nom illustre rendu plus populaire par ses innombrables bienfaits, le duc de Doudeauville, votre père, à qui je dus, bien jeune encore, un rang parmi les officiers du service du souverain, position imméritée sans doute, devenue sans valeur, mais qui ne paraissait pas sans prix alors, doit apprécier, d'où il est monté, la sincérité des paroles que me dictent la reconnaissance et la vérité.

J'ai dit, à peu près, comment le département des beaux-arts avait commencé; j'ai fait connaître, à peu près, ses principaux actes; je puis dire comment il a fini.

Le mardi 27 juillet 1830, vous étiez alors absent de Paris, je fus dépêché, vers dix heures du matin, par suite d'ordres de M. l'intendant général de la maison du roi, près M. le préfet de police, dans le but d'affranchir notre administration d'une responsabilité qui, en effet, par suite de cette démarche, devait cesser de peser sur elle.

Je me fis annoncer de la part de M. l'intendant général pour une affaire de service. On me fit attendre; j'attendis très long-temps. J'étais seul.

Survint un officier de gendarmerie. On le fit attendre ; il s'en impatientait : il avait aussi sa mission, urgente sans aucun doute. Enfin on ouvrit une porte, mais seulement pour l'officier. Cinq minutes après il ressortit, et je ne fus pas encore introduit : on me dit que M. le préfet venait de passer à son déjeuner.

Ma mission ne pouvait avoir d'utilité réelle que si je l'accomplissais avant l'heure de la pose des affiches de théâtres.

Je m'étonnais autant d'attendre que de la tranquillité profonde dans laquelle me paraissait être la Préfecture, où je ne voyais aucun mouvement, du moins aux approches des appartements de M. le préfet.

J'avais déjà compté plus de trente-cinq minutes depuis la sortie de l'officier, et je pensais que j'étais oublié, ou que le déjeuner se prolongeait beaucoup pour la circonstance.

En voyant reparaître l'huissier, qui probablement avait été déjeuner aussi, je le priai d'annoncer un gentilhomme ordinaire de la chambre du roi, quoique je fusse là sans uniforme et pour affaires étrangères à ce service : le célèbre M. Denon écrivait à Voltaire qu'on ne nous refusait jamais la porte.

On m'introduisit aussitôt. Je traversai une seconde pièce, où cinq ou six personnes paraissaient occupées à trier, à dérouler des petits papiers, comme dans les jeux de veillées qu'on nomme le *secrétaire*. Arrivé dans le cabinet, je me trouvai en présence de M. le préfet : au mouvement de ses lèvres, je reconnus que je lui avais manifestement arraché le morceau de la bouche.

« *Guillaume Tell* a été annoncé, dès hier, pour la représentation de demain, dis-je à M. le préfet; M. l'intendant général a pensé que ce spectacle pouvait avoir quelques inconvénients, et m'a chargé de vous demander si vous jugiez opportun qu'il le fît changer avant la pose des affiches d'aujourd'hui?» — Il me parut que M. le préfet ne connaissait pas cette pièce; et je fus obligé de lui expliquer que les ap-

18

préhensions portaient sur l'effet que pouvait produire, sur un public passionné, la scène entraînante du serment.

M. le préfet, étonné de l'importance qu'on attachait à si peu de chose, me dit, avec un calme qui convient à un préfet de police, mais qui contrastait avec mon agitation, dont je connaissais parfaitement les causes et que j'avais peine à dissimuler : « *Je ne vois pas le danger... on n'entend pas à l'Opéra.* »

Je retournai triste, voire même un peu confus, à notre hôtel ministériel. Je vis bien qu'on était plus avancé là qu'à la rue de Jérusalem : tout le monde était déjà parti, monsieur le Duc; moi, je remis mon chapeau sur ma tête, et voilà comment j'ai vu finir le département des beaux-arts.

Je suis avec respect,

 Monsieur le Duc,

 Votre très humble et très obéissant serviteur,

 H. MEYNADIER.

www.ingramcontent.com/pod-product-compliance
Lightning Source LLC
Chambersburg PA
CBHW071630220526
45469CB00002B/557